# DIEVX DV STADE

## FRED GOUDON

teNeues

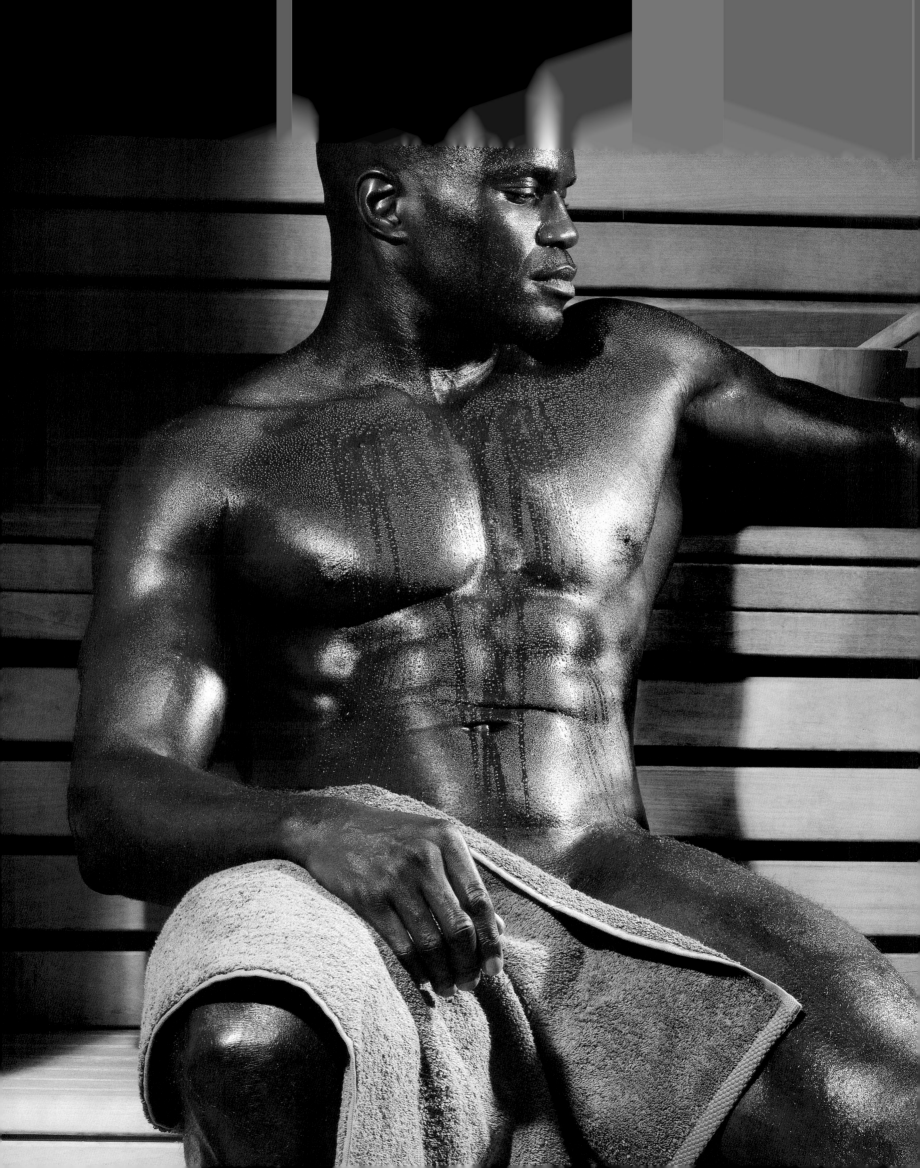

# DIEVX DV STADE

In this book, discover the images created in photo sessions by Fred Goudon, taken for the fourteenth and fifteenth editions of the legendary calendar DIEVX DV STADE, in which the members of the Stade Français Paris rugby team and their guests were photographed in the nude.

The DIEVX DV STADE calendar has sold several million copies in France and worldwide since its first edition in 2001. In fifteen years, it has become the most famous calendar featuring male nudes in the world. Today it represents a highly anticipated event for aficionados of sport and of masculine aestheticism.

Max Guazzini, the visionary former president of Stade Français Paris, created the DIEVX DV STADE calendar in 2001, forever turning rugby players representations from rustic to glamorous by undressing the finest athletes for the first time, and therefore paying tribute to the beauty and aesthetics of their bodies.

Since then, the rugby players of this atypical Parisian club, winner of the French Championship fourteen times, have opened the doors of their pantheon to all sports each year, highlighting the physiques of these modern-day gladiators.

# DIEVX DV STADE

Die Fotografien, die dieser Band für Sie versammelt, wurden von Fred Goudon für die 14. und 15. Ausgabe des berühmten Kalenders DIEVX DV STADE (Götter des Stadions) inszeniert. Rugbyspieler des Stade Français in Paris sowie befreundete Sportler zeigen sich hier, wie Gott sie schuf.

Erstmals erschien dieser Kalender im Jahr 2001, seitdem entwickelte er sich nicht nur in Frankreich, sondern auch im Rest der Welt zu einem Dauerbrenner mit Millionenauflage. Binnen 15 Jahren wurde er zum international bekanntesten Kalender für männliche Aktfotografie, heute ebenso beliebt bei Sportbegeisterten wie bei Freunden des maskulinen Schönheitskultes.

Max Guazzini, ehemaliger Präsident des Stade Français Paris, bewies sich als Visionär, indem er 2001 diesen Kalender ins Leben rief und damit das bislang rustikale Image der Rugbyspieler aufpolierte, um ihnen Glamour zu verleihen. Zum ersten Mal zogen sich die schönsten Athleten vor der Kamera aus, eine Hommage ebenso an die Schönheit an sich wie an die Ästhetik ihrer Körper.

Seither öffnet dieser außergewöhnliche Pariser Rugbyclub, 14-facher Französischer Meister, die Pforten seines Stadions allen sportlichen Disziplinen, um jedes Jahr aufs Neue die ästhetische Formensprache dieser wiedergeborenen Gladiatoren zu feiern.

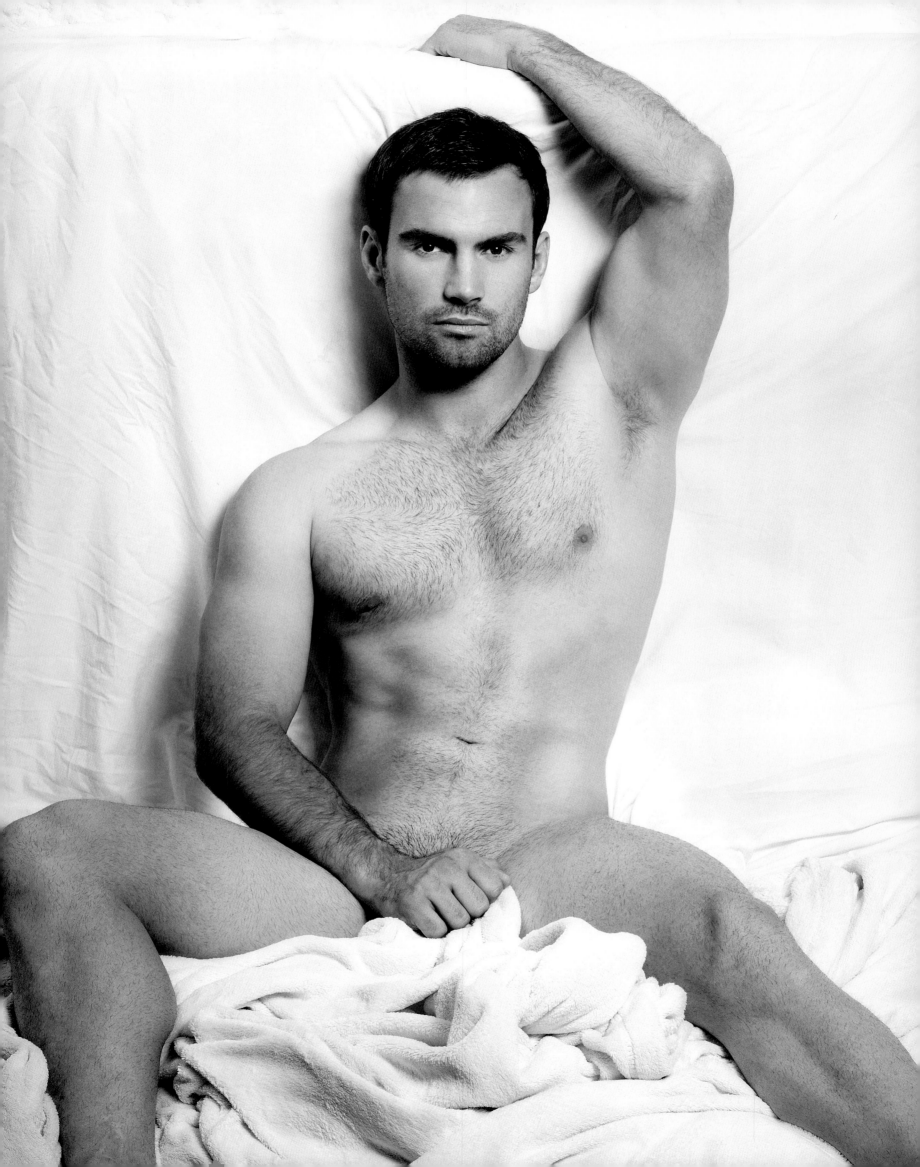

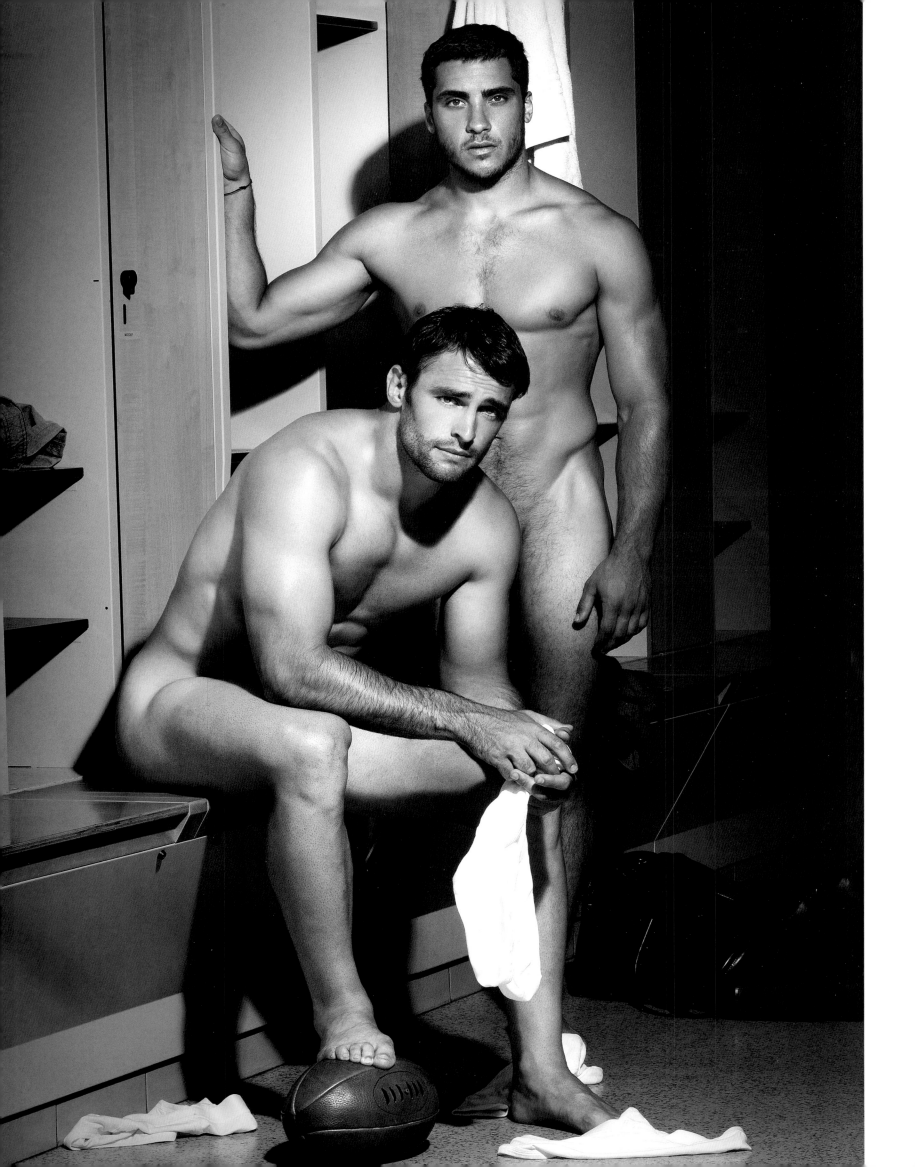

# DIEVX DV STADE

Découvrez, dans ce livre, les clichés des séances photos de Fred Goudon pris pour les quatorzième et quinzième opus du mythique calendrier des DIEVX DV STADE, dans lesquels les rugbymen du Stade Français Paris et leurs invités ont été photographiés dans le plus simple appareil.

Depuis sa première édition en 2001, le calendrier des DIEVX DV STADE s'est vendu à plusieurs millions d'exemplaires en France et dans le monde entier. En quinze ans, il est ainsi devenu le calendrier de nus masculins le plus célèbre de la planète et constitue aujourd'hui un rendez-vous toujours très attendu des amoureux du sport et de l'esthétisme masculin.

Max Guazzini, ancien président visionnaire du Stade Français Paris, créa le calendrier des DIEVX DV STADE en 2001, faisant à jamais passer les rugbymen du rustique au glamour, en déshabillant pour la première fois les plus beaux athlètes afin de rendre un hommage à la beauté et l'esthétisme de leur corps.

Depuis, les rugbymen de l'atypique club parisien, quatorze fois Champion de France, ont ouvert les portes de leur panthéon à toutes les disciplines sportives pour sublimer chaque année la plastique de ces nouveaux gladiateurs.

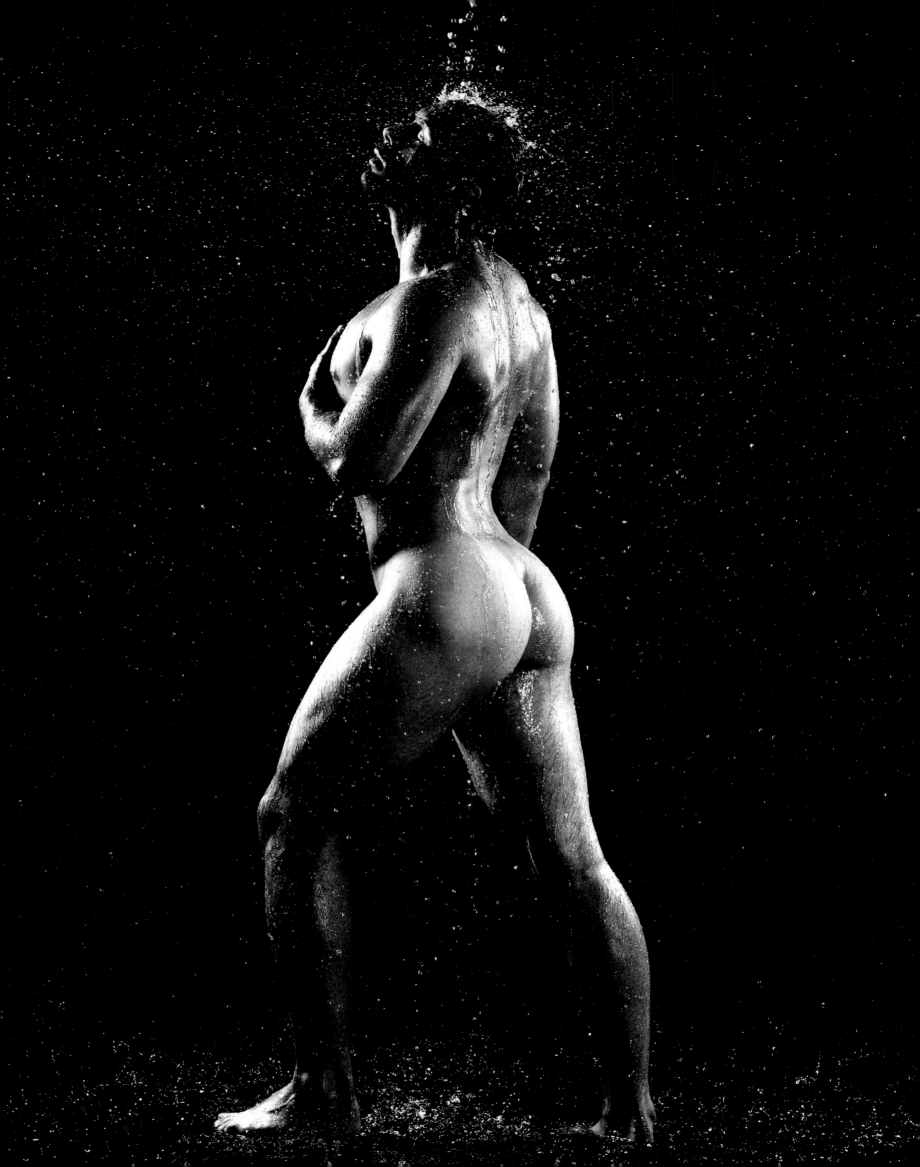

# PREFACE

*Fred Goudon*

———

This book is above all a tribute to all those top athletes, genuine machines, who make an absolute commitment of their lives to their passion, their team, and their country. To those individuals who train from the first light of the morning until late in the evening, for whom weekends consist only of training and competitions, and whose only goal is victory. Having the opportunity to work with them, to come in contact with them, to bear witness to such sacrifice, and to see them bring the same diligence to the task when posing before my lens naturally commands respect. And it is with even more emotion that I share their excitement in victory as in defeat, when they transcend the spirit of the DIEVX DV STADE on the playing field. I must, then, do my very best to faithfully transpose all of this in each and every one of my photos.

This great privilege was granted to me by Max Guazzini, creator of the mythical DIEVX DV STADE calendar, for the 2006 edition, and especially by Inès Fourny and Ludovic Barthe, the current producers, who approached me again for the 2014 and 2015 editions.

Wonderful encounters are gifts of life, and these have had a profound effect on me, both professionally and at a human level. But the real gift Inès and Ludo presented to me was that they gave me carte blanche. They offered me complete artistic freedom, along with the means required to develop my vision, my idea of the calendar, which matched with their desire as well: a return to the roots of DIEVX DV STADE, to the basics of sports and to the values that sports relay.

# VORWORT

*Fred Goudon*

———

Dieses Buch ist vor allem eine Würdigung der Leistungssportler – wahrer Kampfmaschinen –, die ihr Leben gänzlich in den Dienst ihrer Leidenschaft, ihrer Mannschaft und ihres Landes stellen. Menschen, die von früh bis spät trainieren, deren Wochenenden nur aus Training und Wettkämpfen bestehen und deren einziges Ziel es ist zu siegen. Ich habe es als Glück empfunden, mit ihnen arbeiten zu dürfen, sie zu begleiten, Zeuge ihrer immensen Opferbereitschaft zu werden und sie mit der gleichen Disziplin vor meinem Objektiv posieren zu sehen. Dafür gebührt ihnen mein Respekt. Umso stärker fühle ich mit ihnen in Sieg und Niederlage, in jenen Momenten, in denen sie zu Göttern des Stadions werden. Deshalb sehe auch ich mich verpflichtet, mein Bestes zu geben, um all dies in jedem einzelnen meiner Fotos zum Ausdruck zu bringen.

Dieses immense Privileg habe ich – in Bezug auf die Ausgabe 2006 – Max Guazzini zu verdanken, dem Begründer des berühmten Kalenders DIEVX DV STADE, sowie den gegenwärtigen Herausgebern Inès Fourny und Ludovic Barthe, die mich für die Ausgaben 2014 und 2015 erneut beauftragt haben.

Schöne Begegnungen sind wie Geschenke, die das Leben einem macht. Und diese Begegnungen haben mich tief bewegt, auf menschlicher wie beruflicher Ebene. Doch das wahre Geschenk von Inès und Ludo bestand darin, mir freie Hand zu lassen. Sie gewährten mir völlige künstlerische Freiheit und stellten die notwendigen Mittel bereit, um meine Vision von diesem Kalender zu entwickeln, meine Vorstellungen – die glücklicherweise auch den ihren entsprachen – in die Tat umzusetzen: eine Rückkehr zur Wiege der Götter des Stadions – zu den Ursprüngen des Sports und den Werten, die er transportiert.

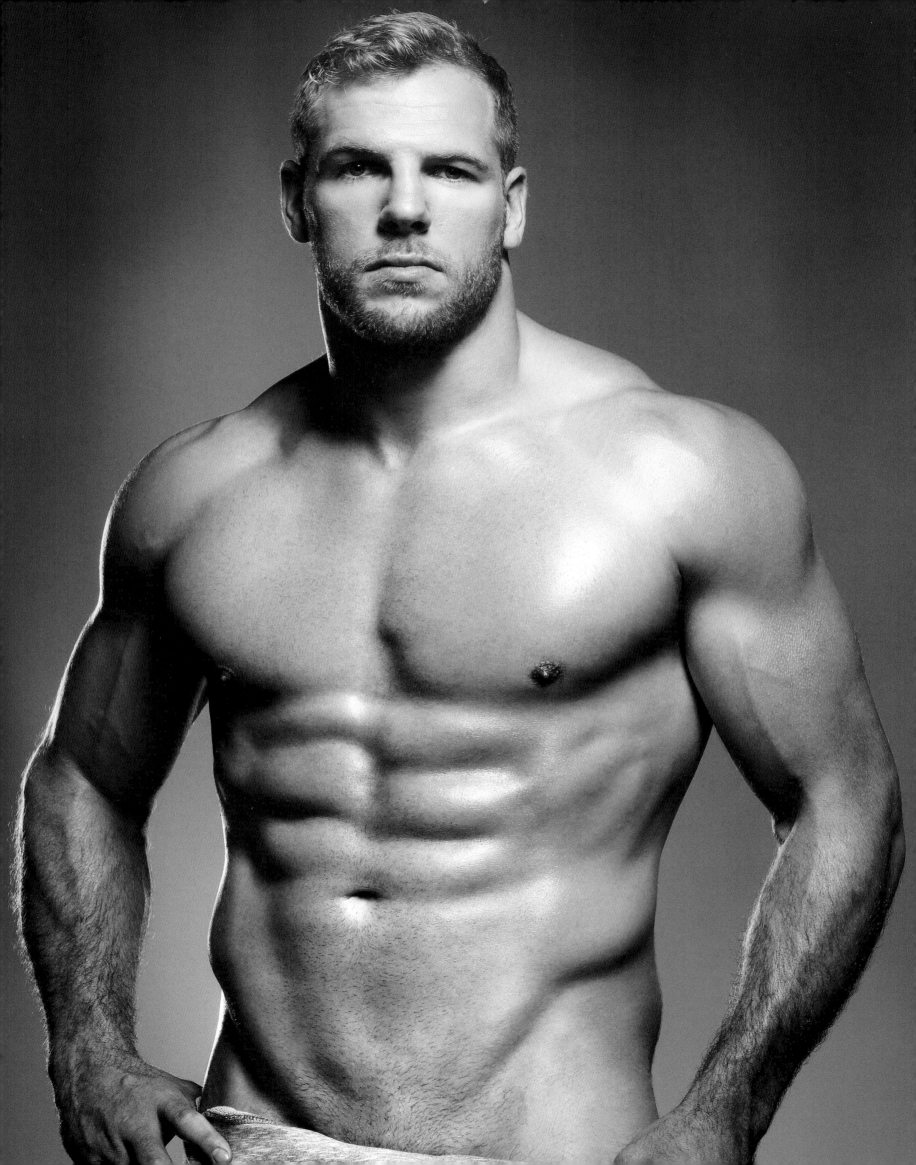

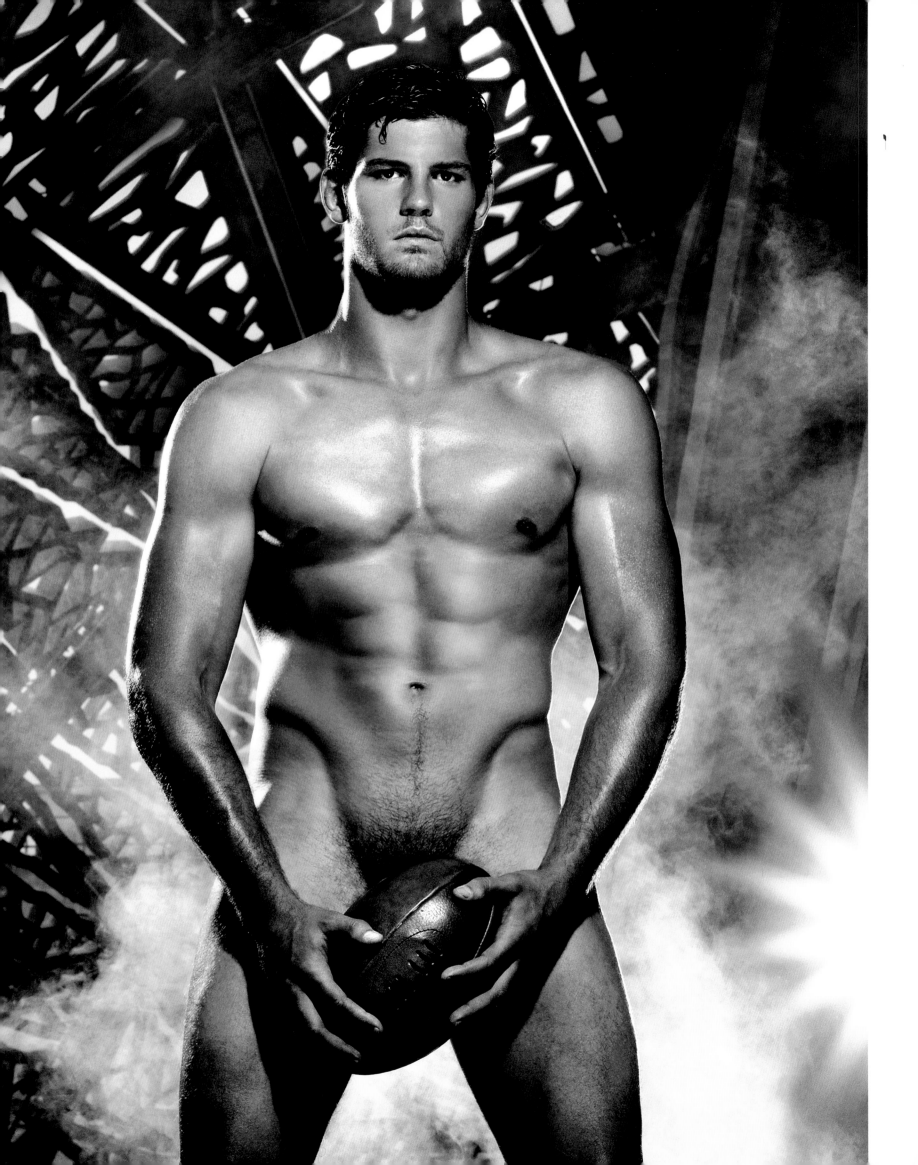

# PRÉFACE

*Fred Goudon*

———

Ce livre est avant tout un hommage à tous ces sportifs de haut niveau, véritables machines, qui consacrent leur vie de manière absolue à leur passion, à leur équipe et à leur patrie. À ces personnes qui vont s'entraîner dès les premières heures du matin jusque tard le soir, pour lesquelles les week-ends ne sont qu'entraînements et compétitions, et qui ont la victoire pour seul objectif. Avoir la chance de travailler avec eux, les côtoyer, être témoin de tant d'abnégation et les voir se prêter au jeu de la pose devant mon objectif avec la même assiduité force naturellement le respect. Et c'est avec d'autant plus d'émotion que je partage leur exaltation, dans la victoire comme dans la défaite, lorsqu'ils transcendent sur le terrain l'esprit des Dievx dv Stade. Je me dois alors d'essayer de faire le maximum pour retranscrire tout cela dans chacune de mes photos.

Cet immense privilège m'a été accordé par Max Guazzini, créateur du mythique calendrier des Dievx dv Stade, pour l'édition 2006, et surtout par Inès Fourny et Ludovic Barthe, les producteurs actuels, qui m'ont à nouveau sollicité pour les éditions 2014 et 2015.

Les belles rencontres sont des cadeaux de la vie et celles-ci m'ont profondément bouleversé, tant sur le plan humain que professionnel. Mais le véritable cadeau que m'ont fait Inès et Ludo fut de me donner carte blanche. Ils m'ont offert une liberté artistique totale, ainsi que les moyens nécessaires pour développer ma vision, mon idée du calendrier, qui correspondait également à leur désir : un retour aux sources des Dievx dv Stade, aux fondamentaux du sport et aux valeurs qu'il véhicule.

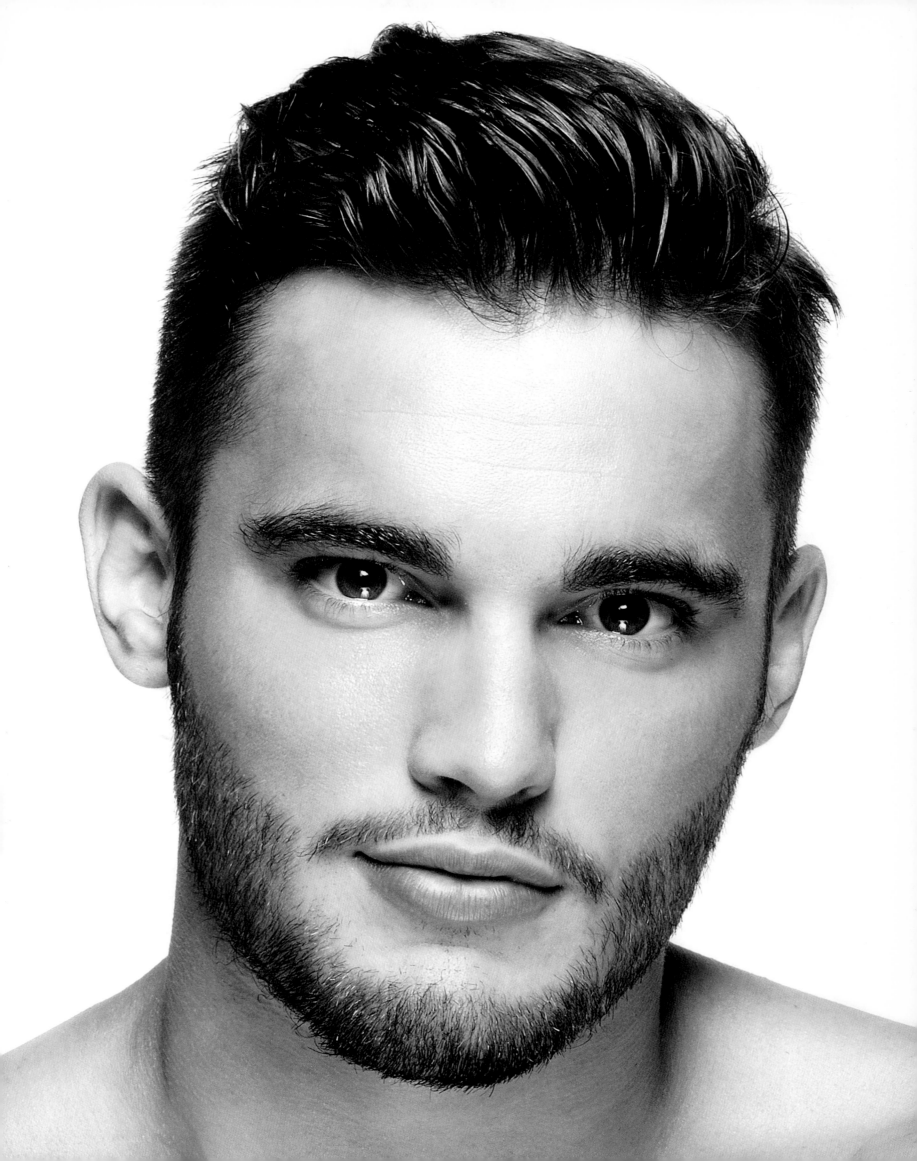

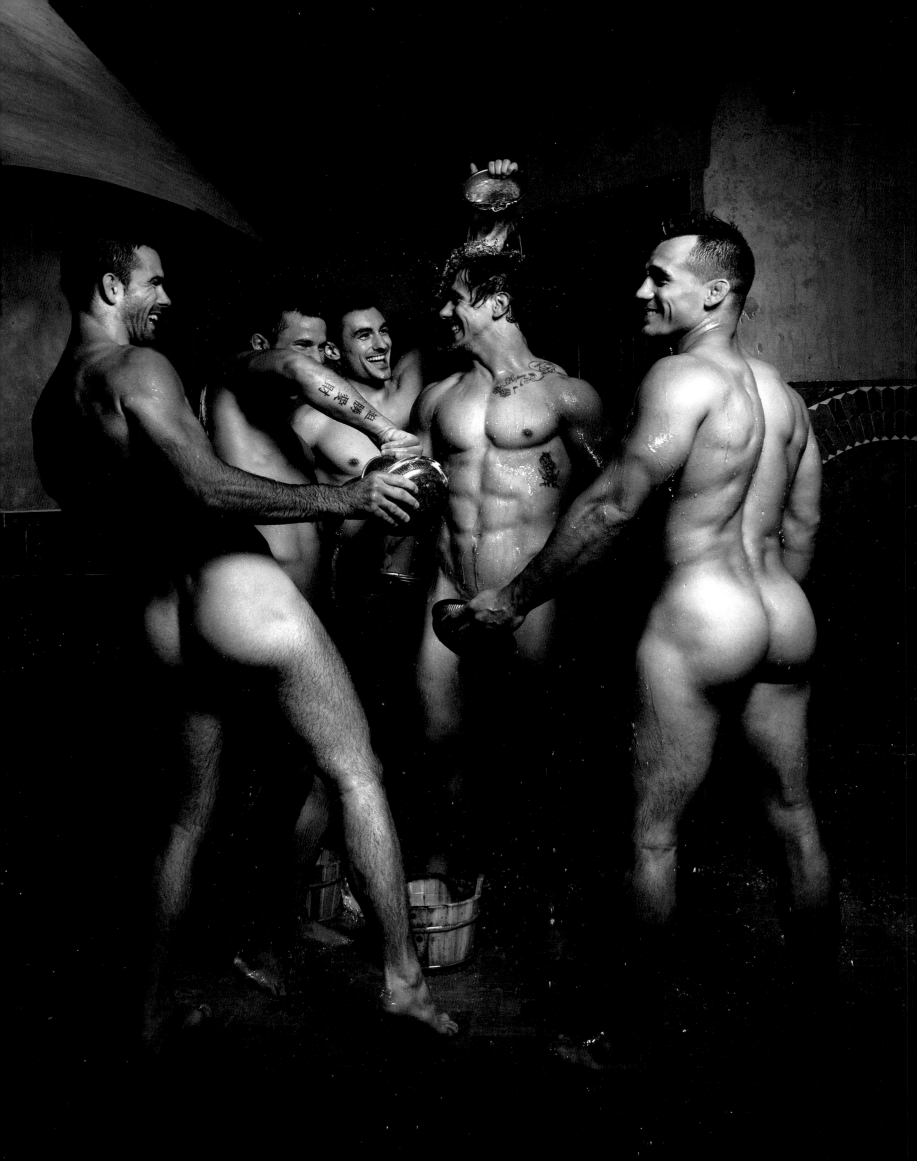

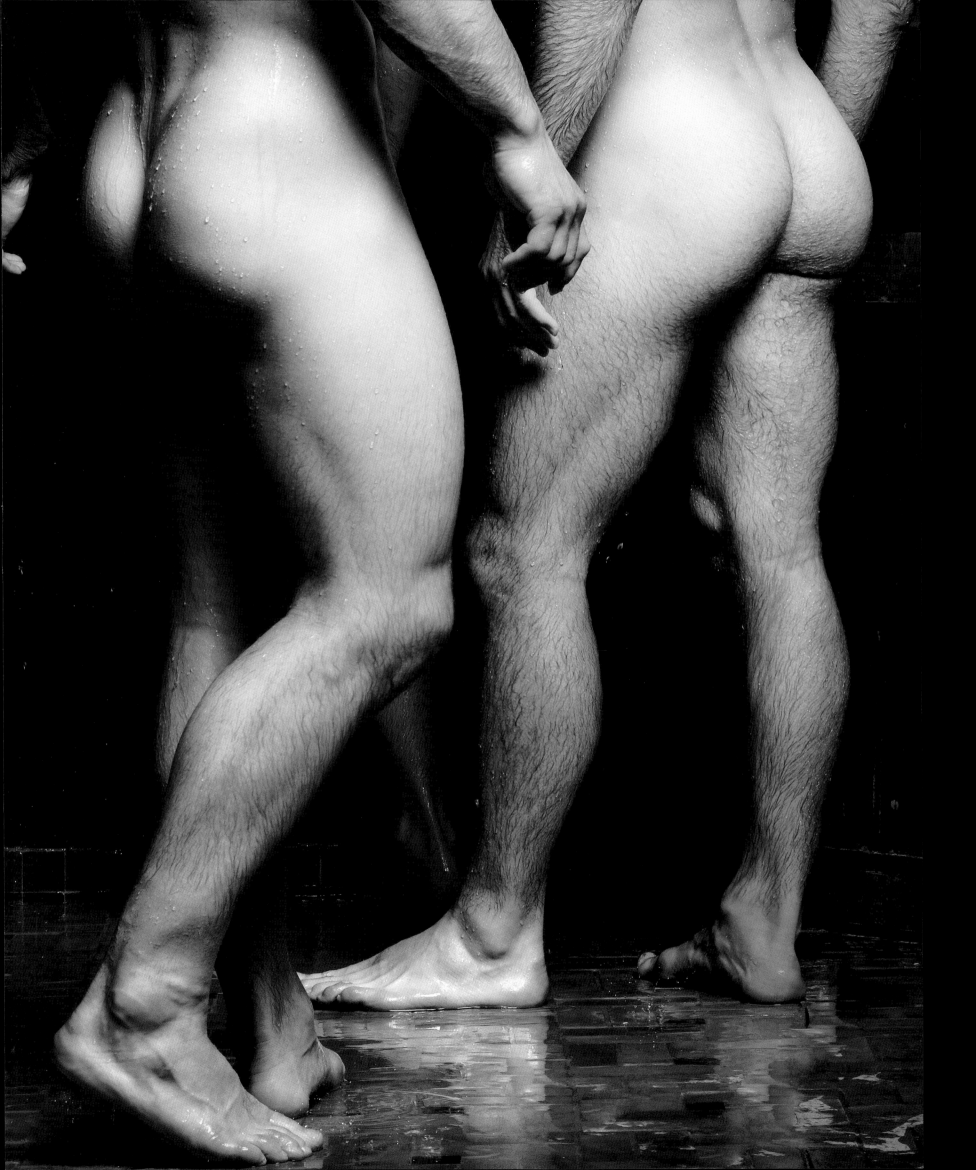

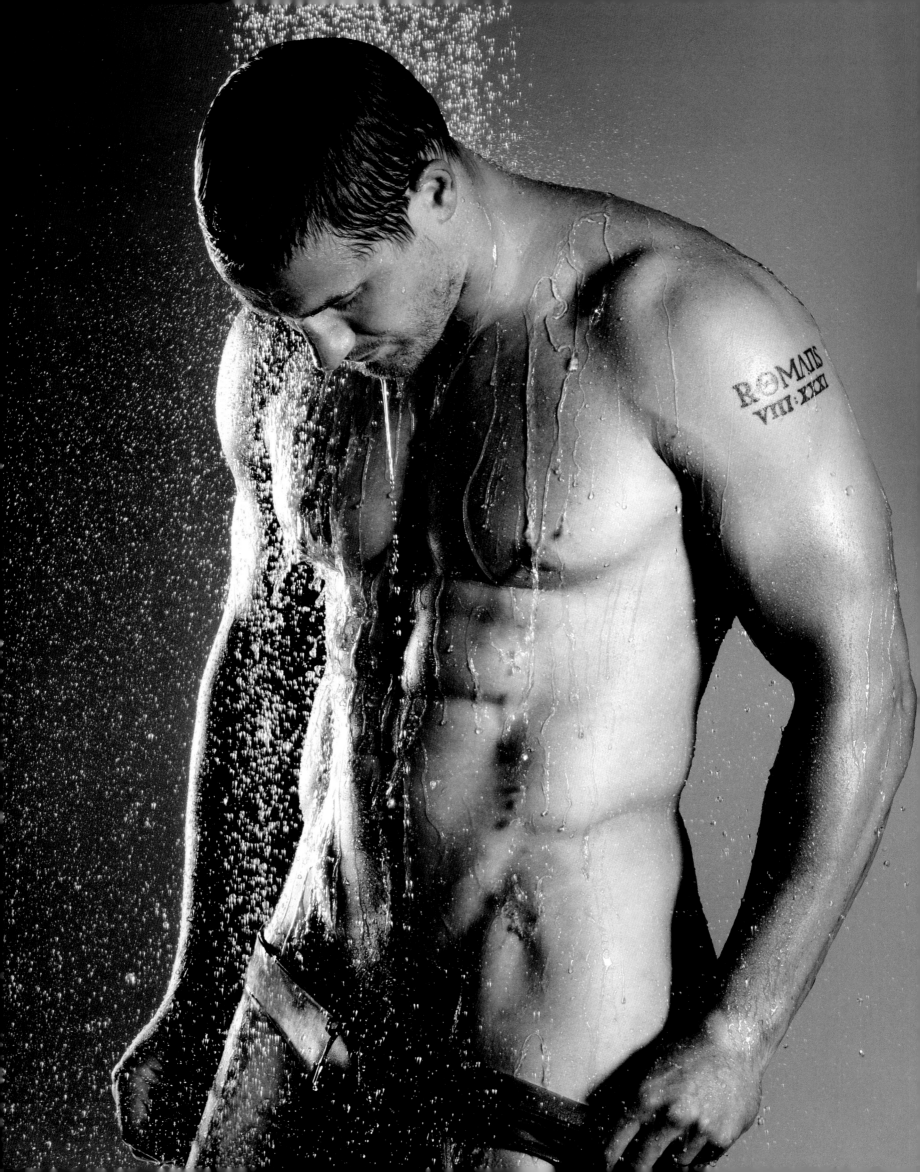

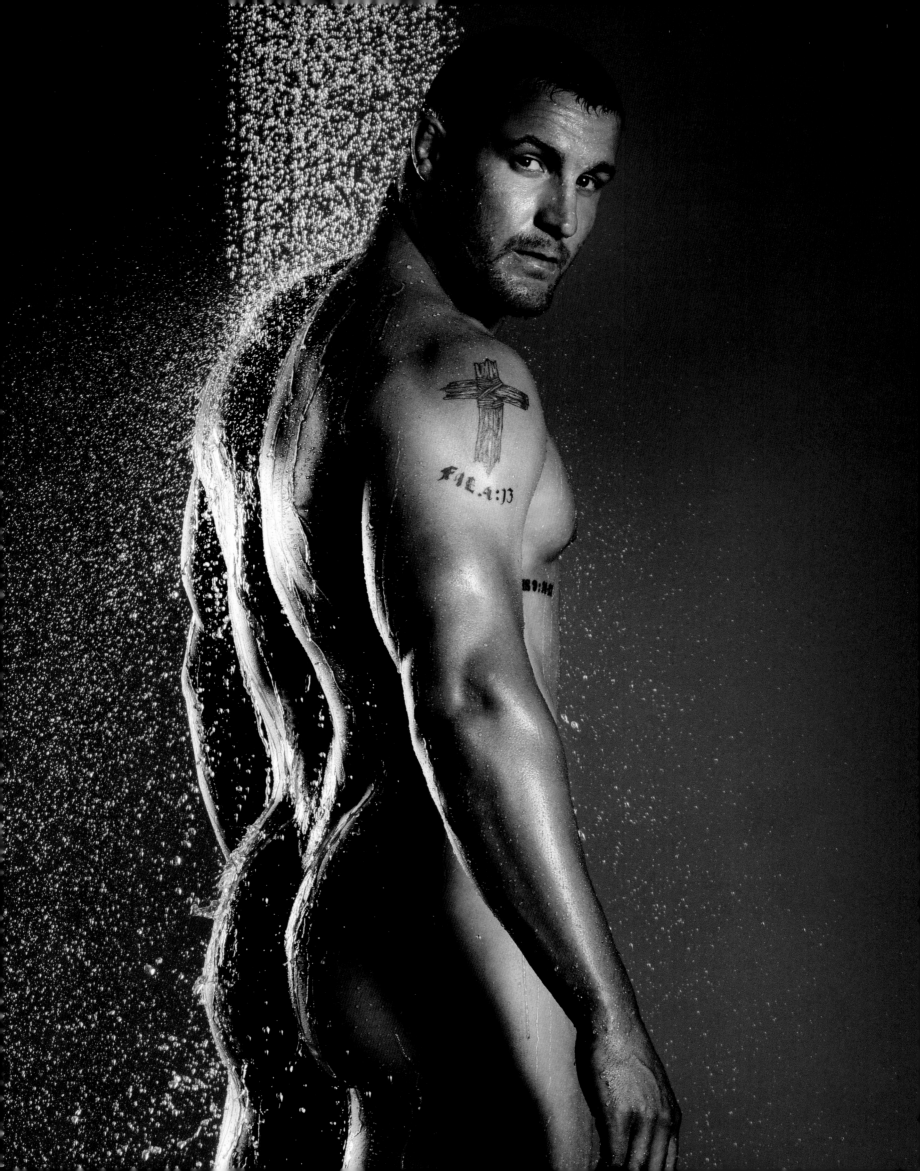

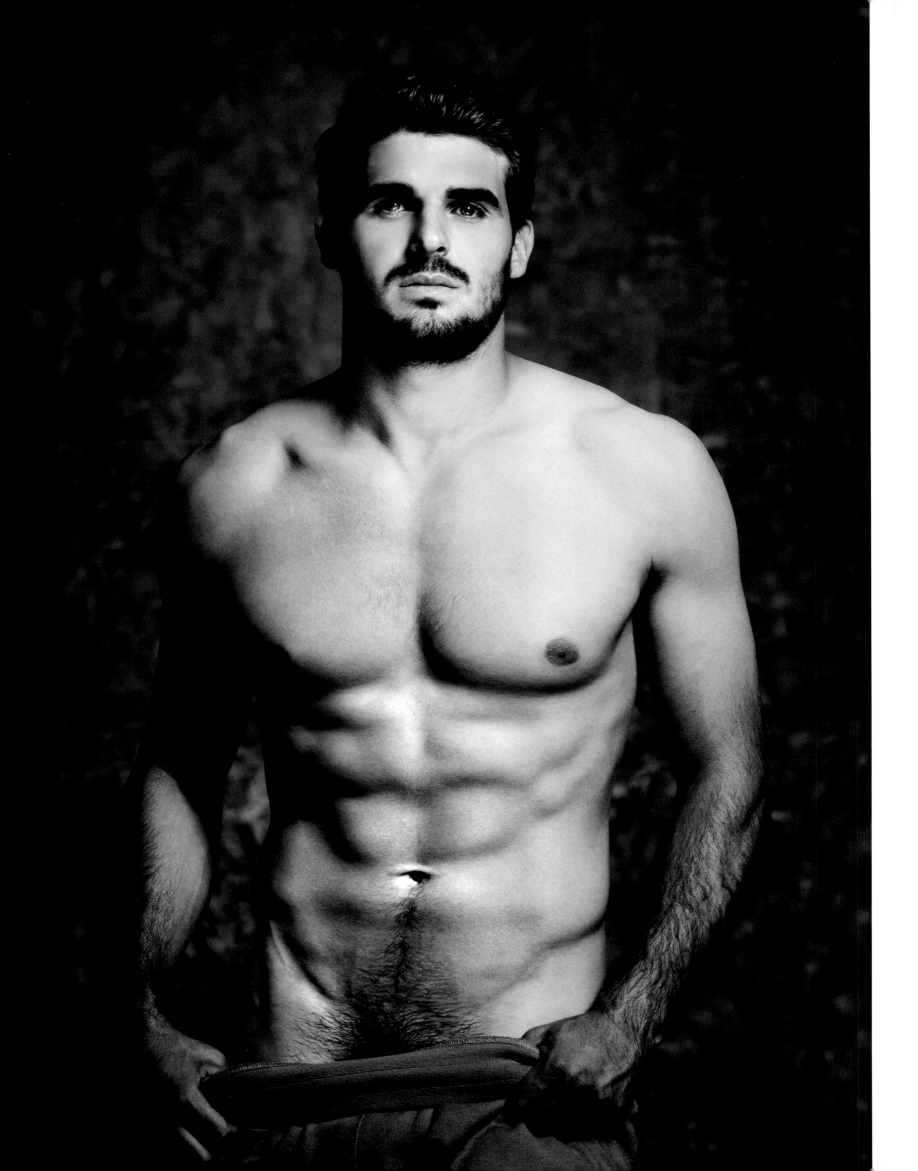

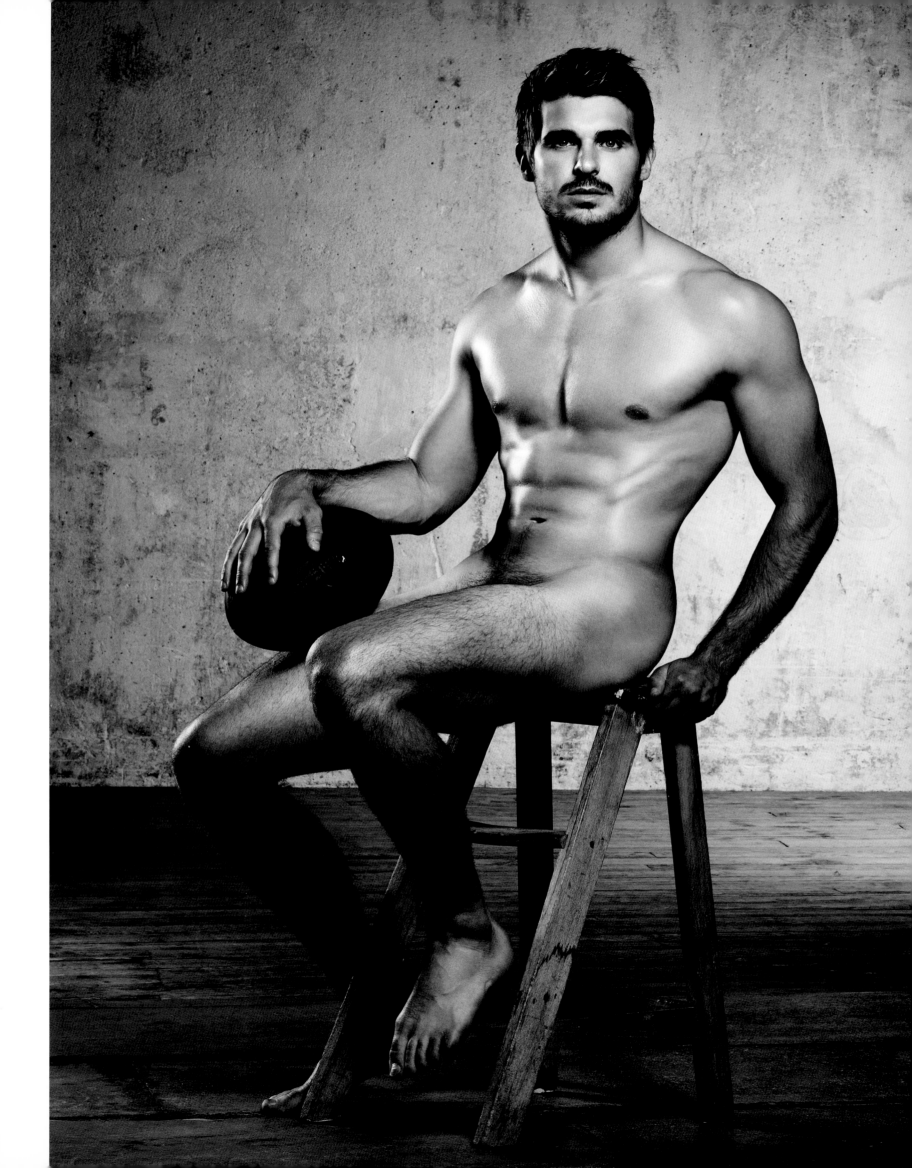

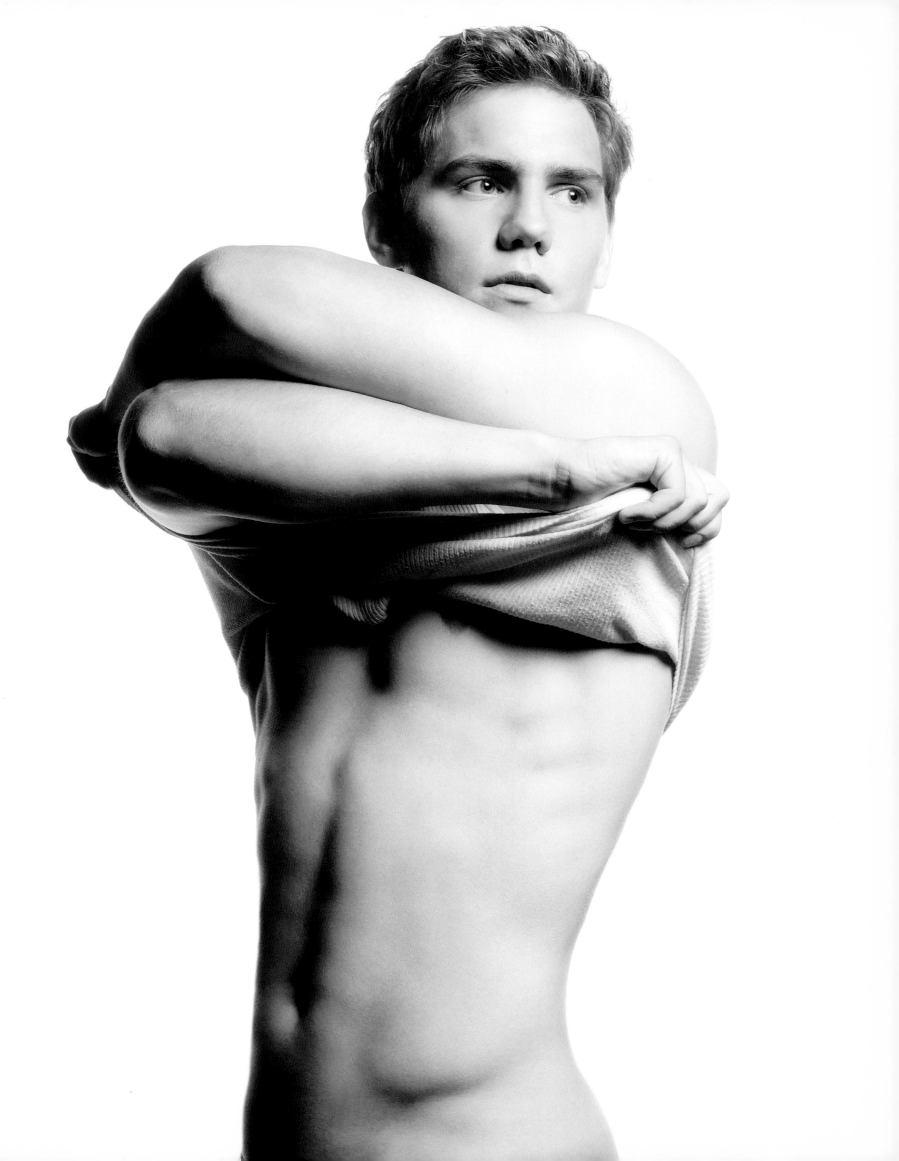

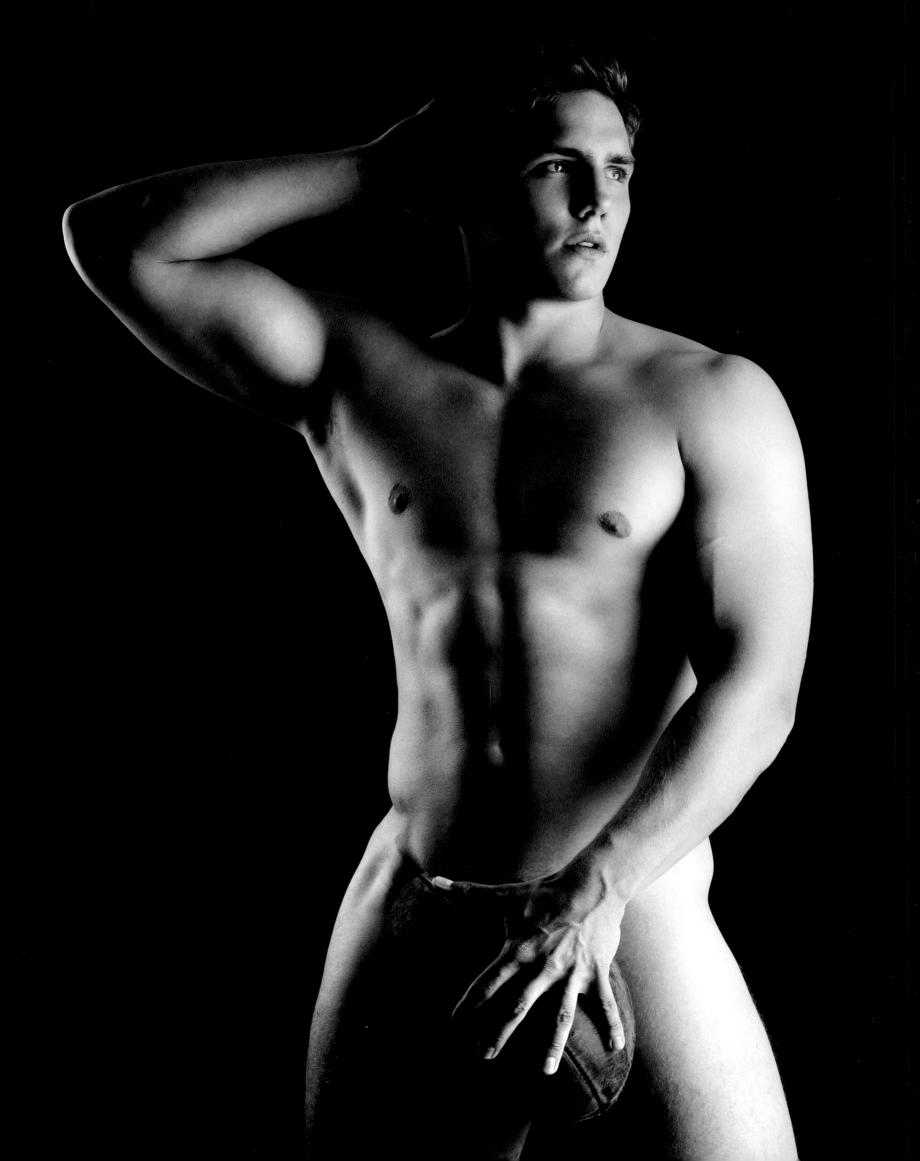

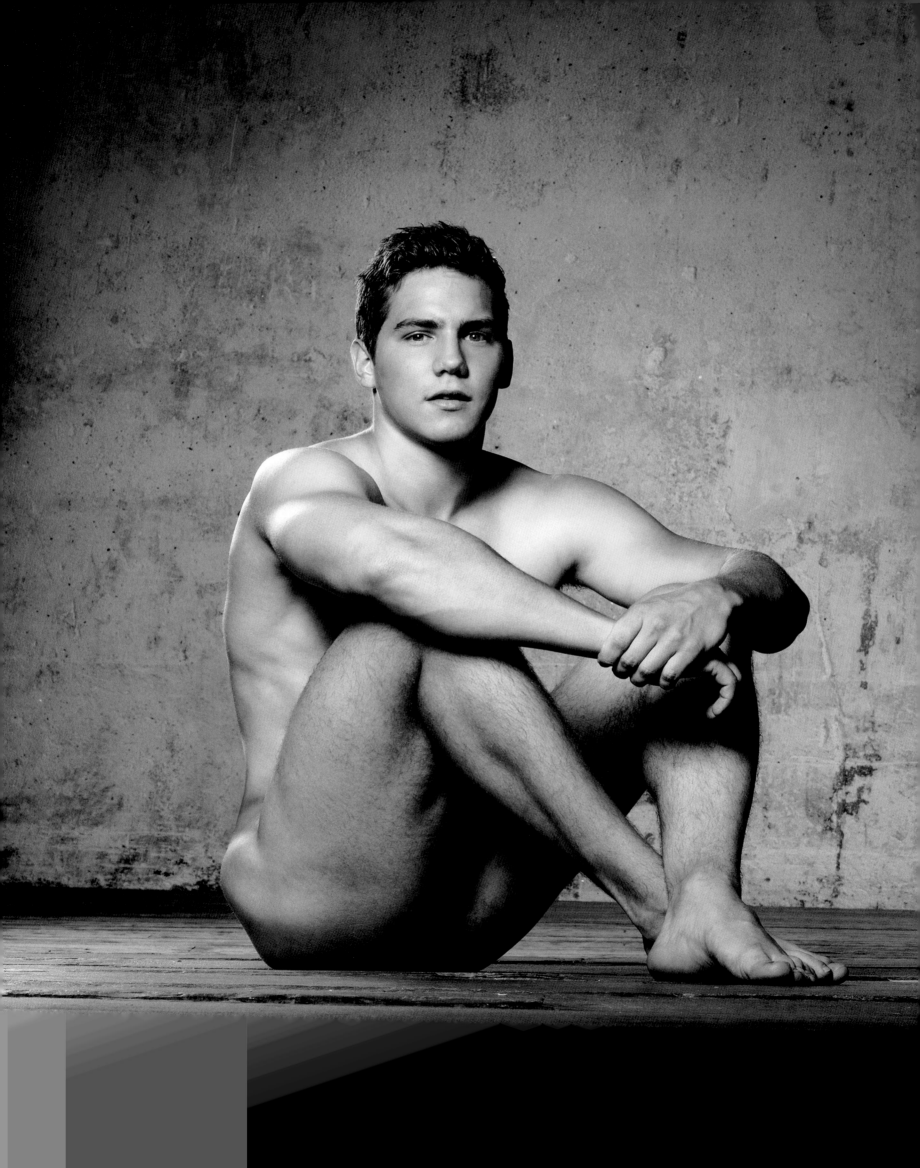

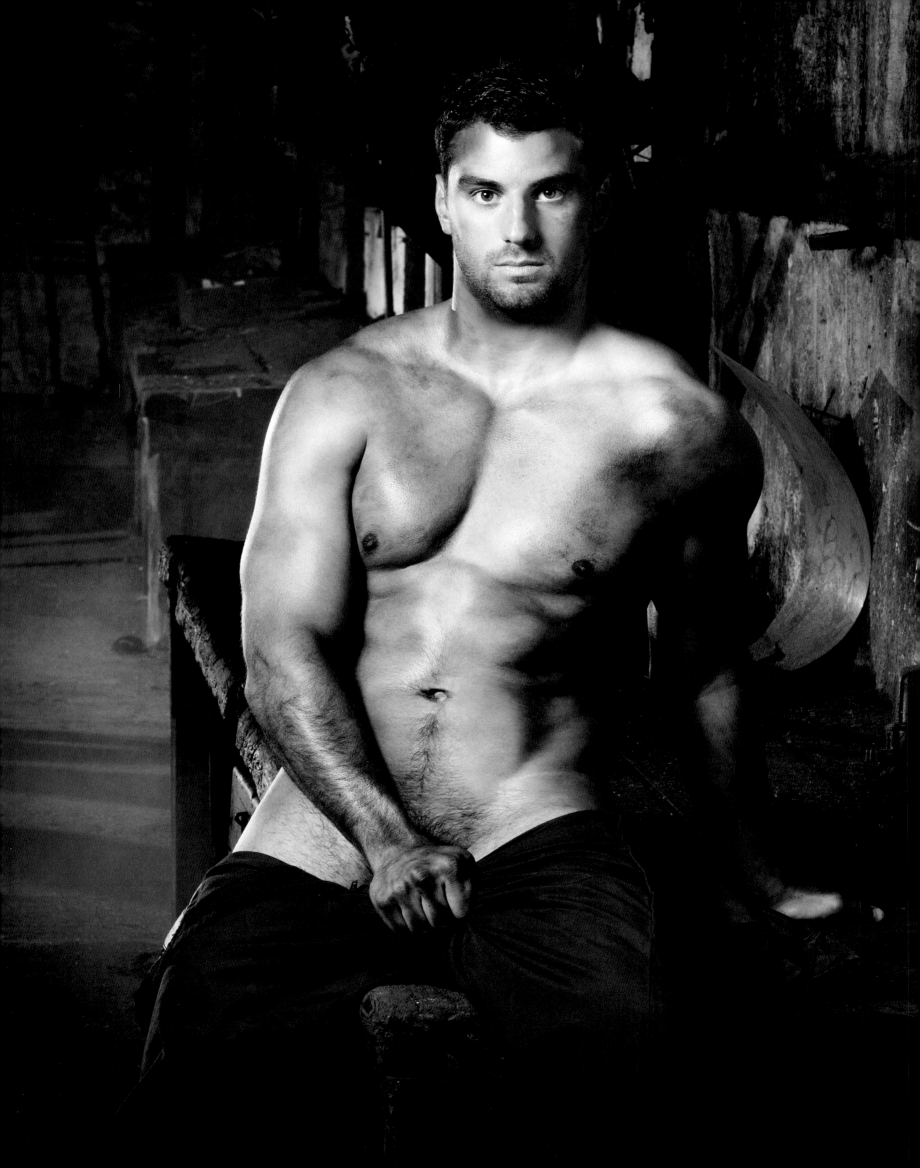

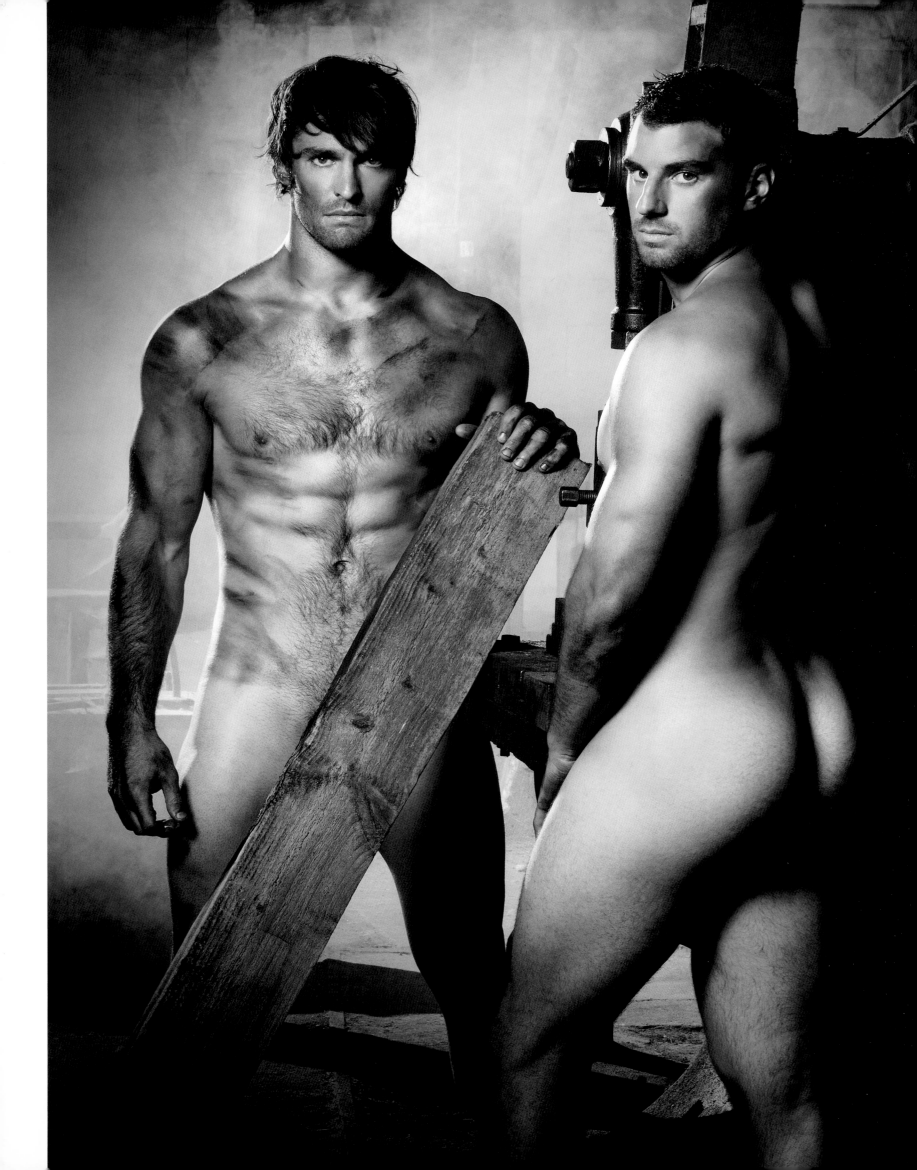

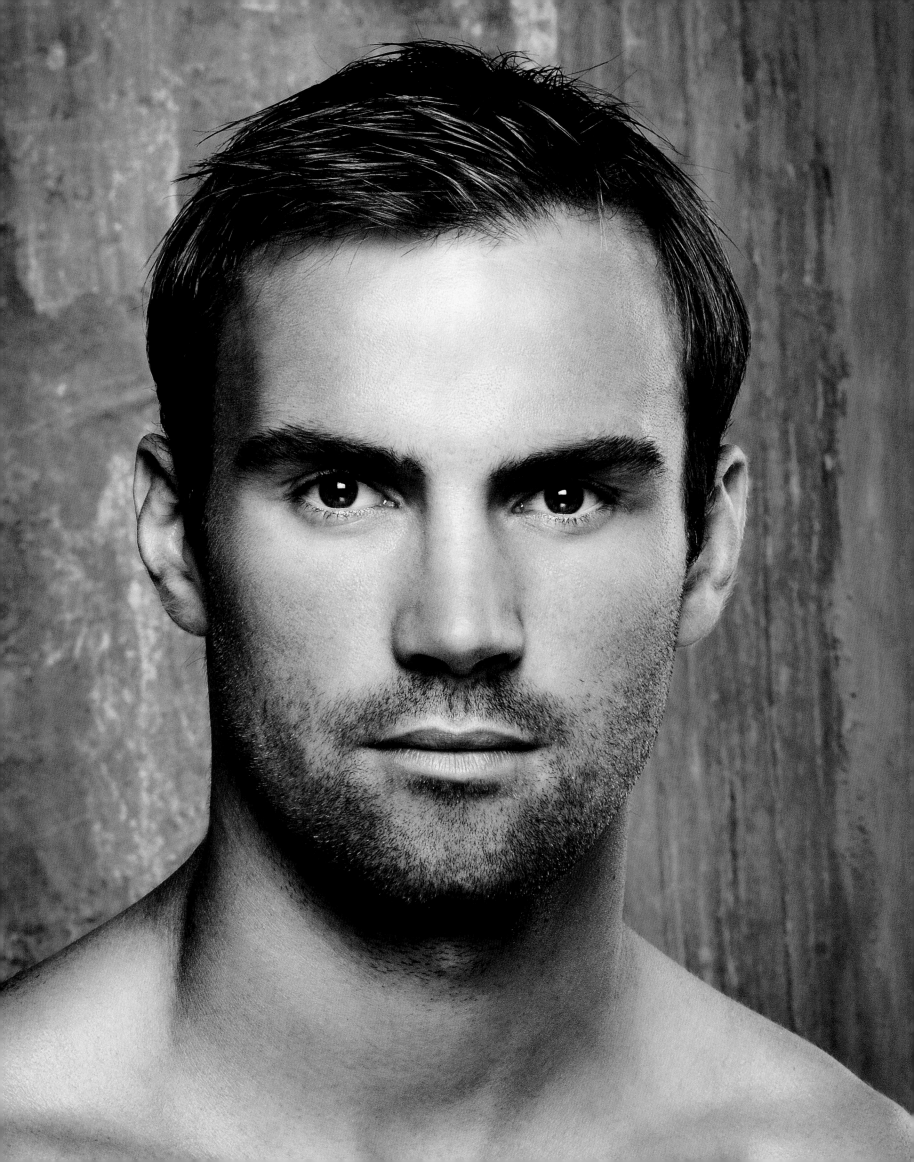

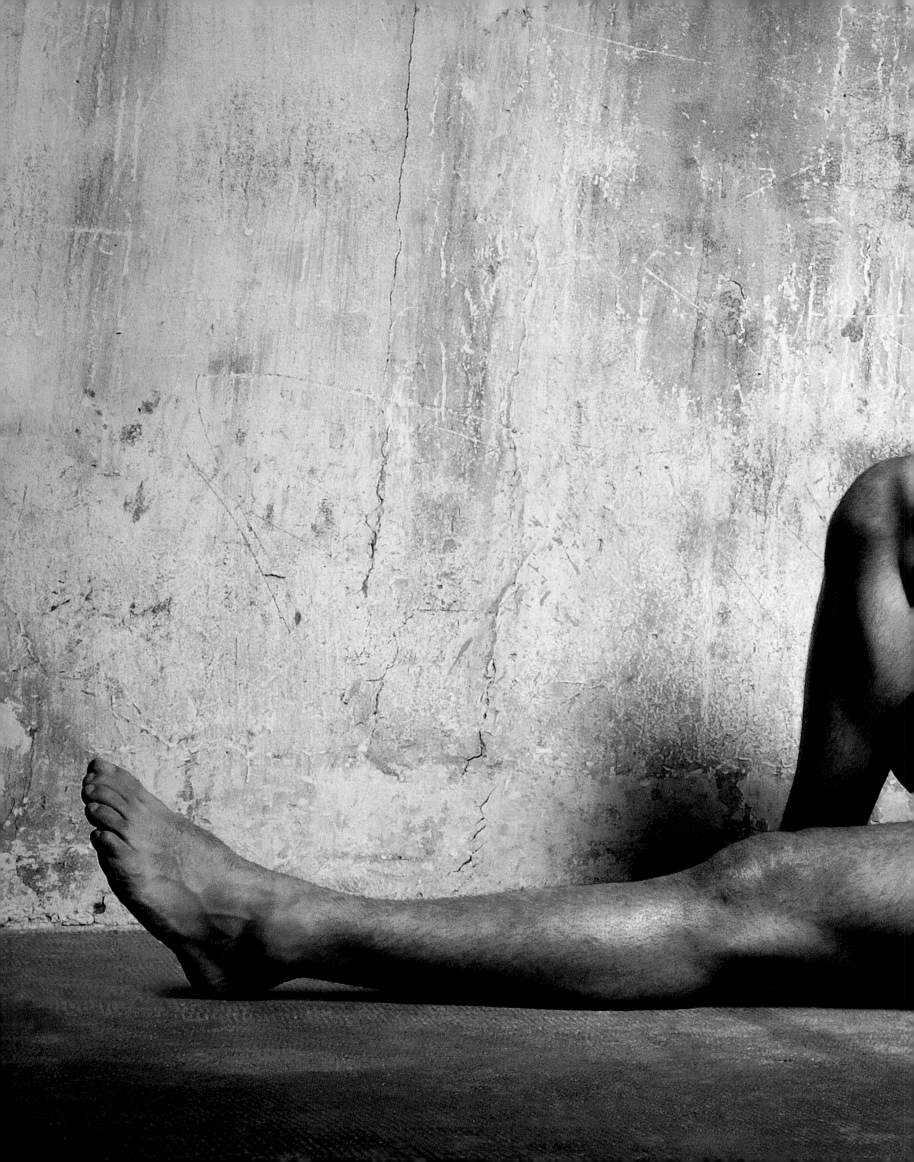

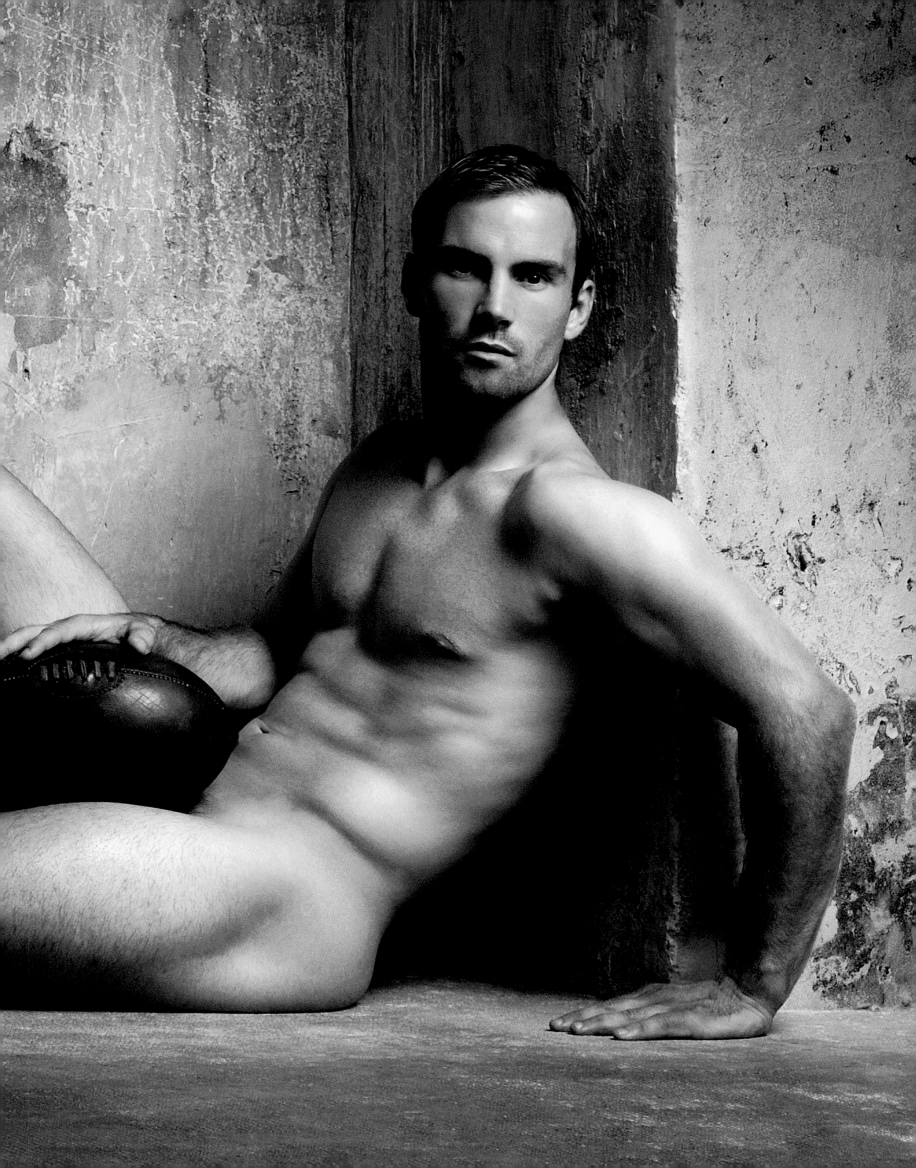

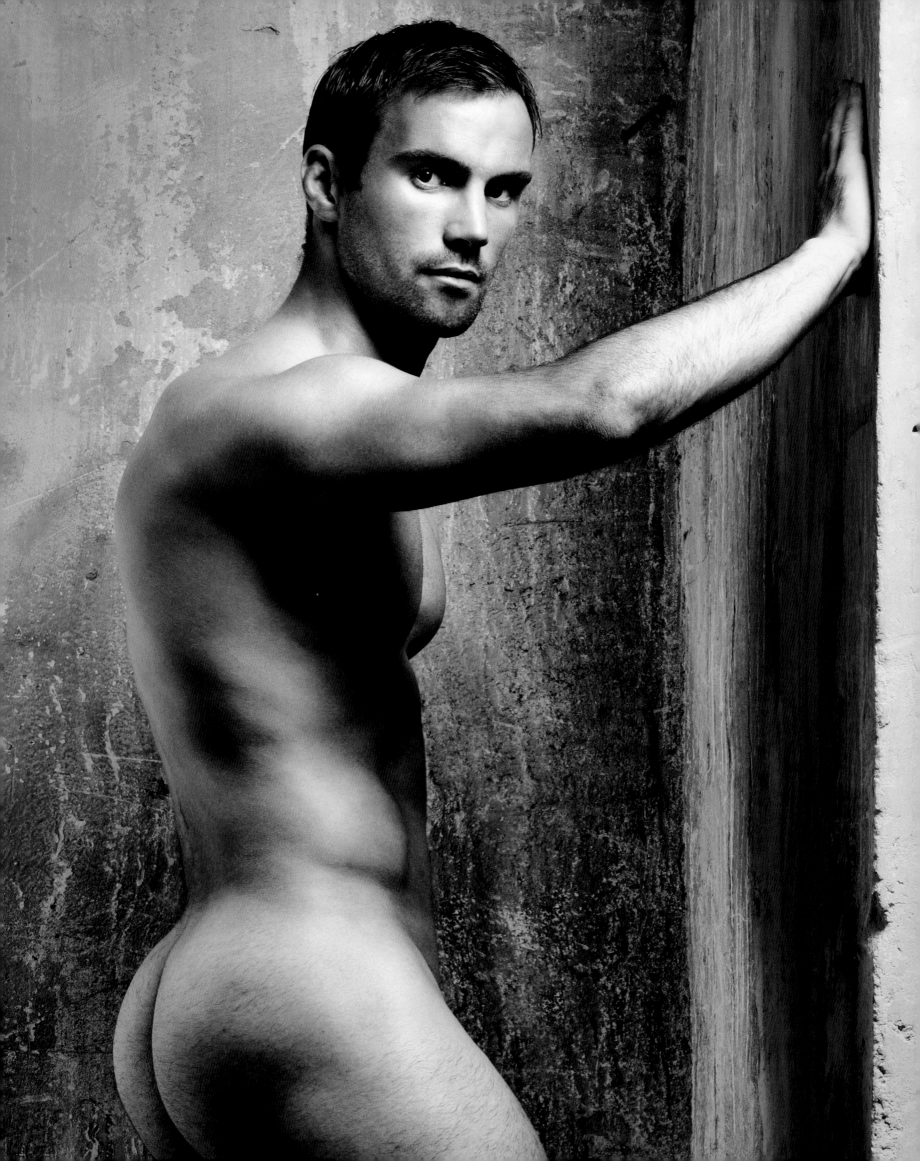

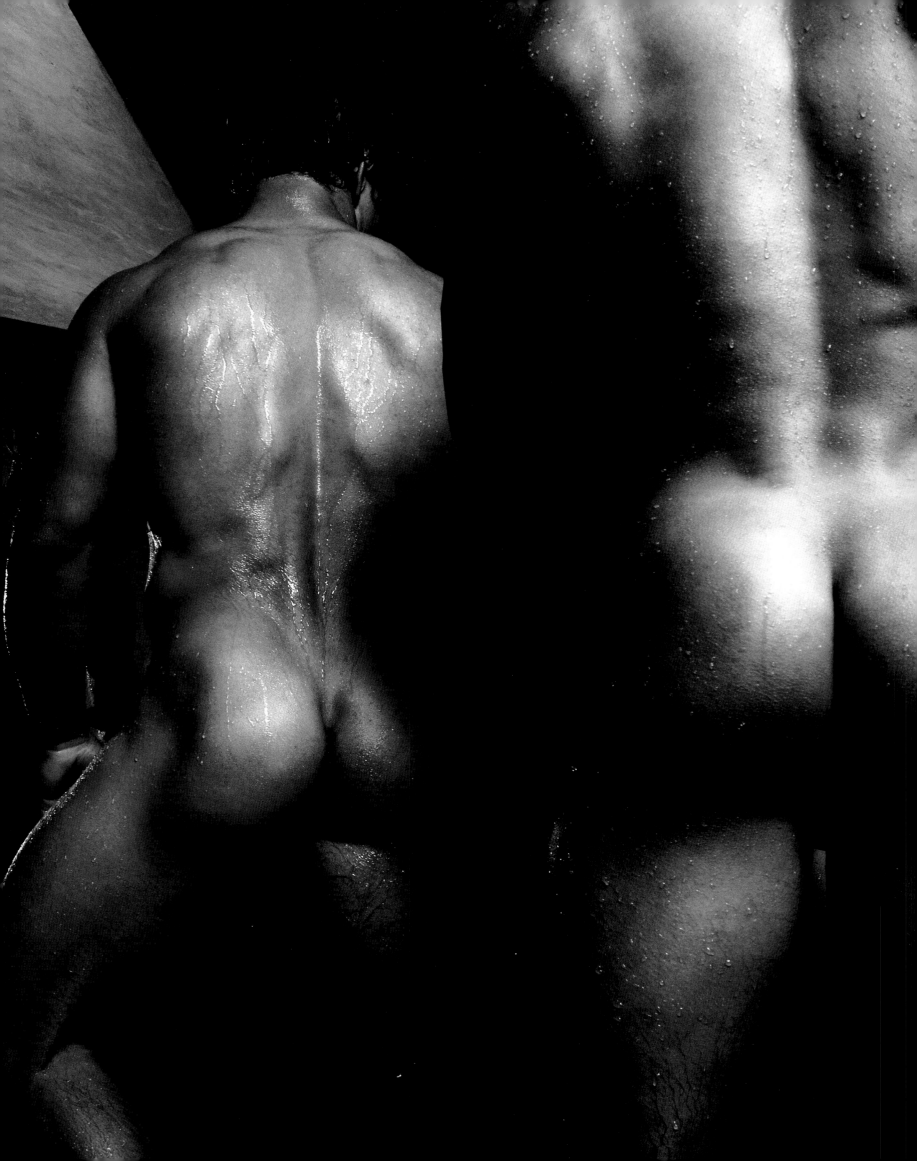

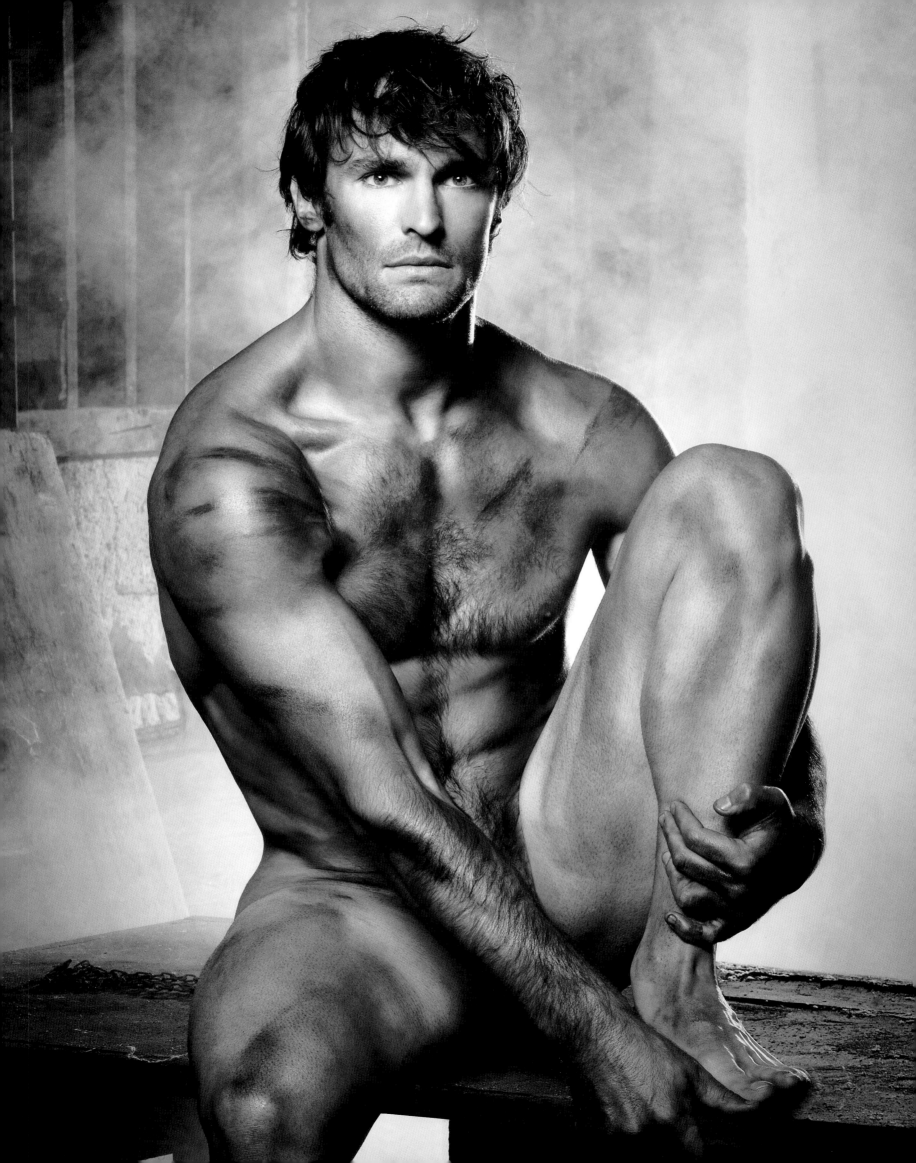

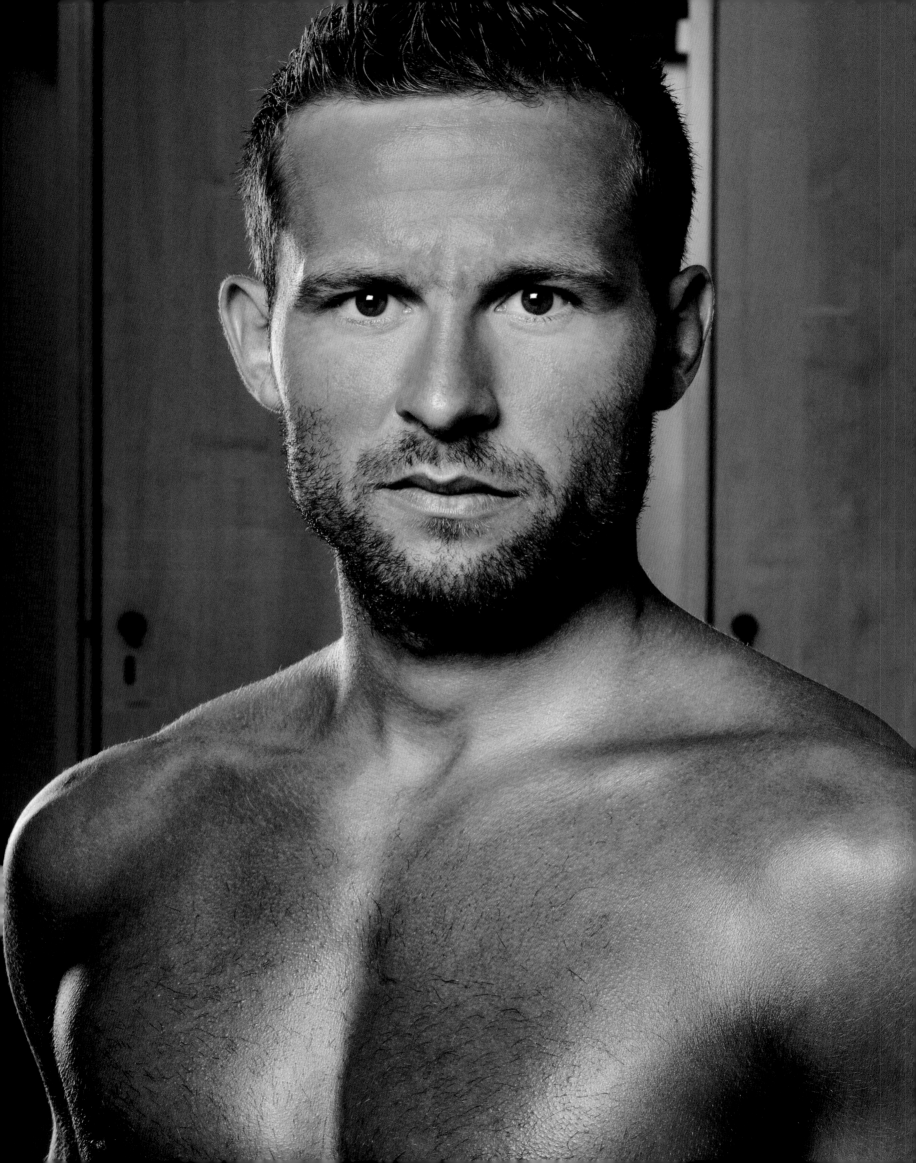

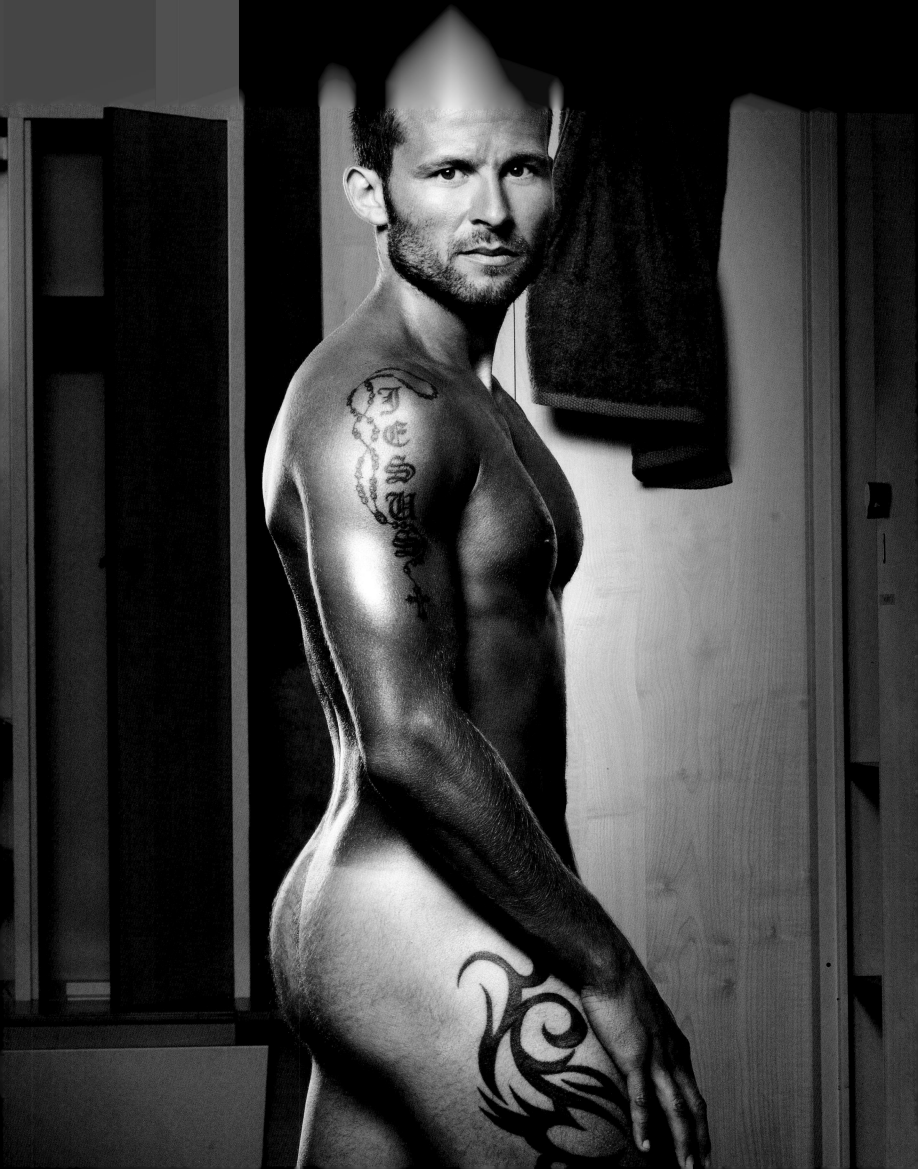

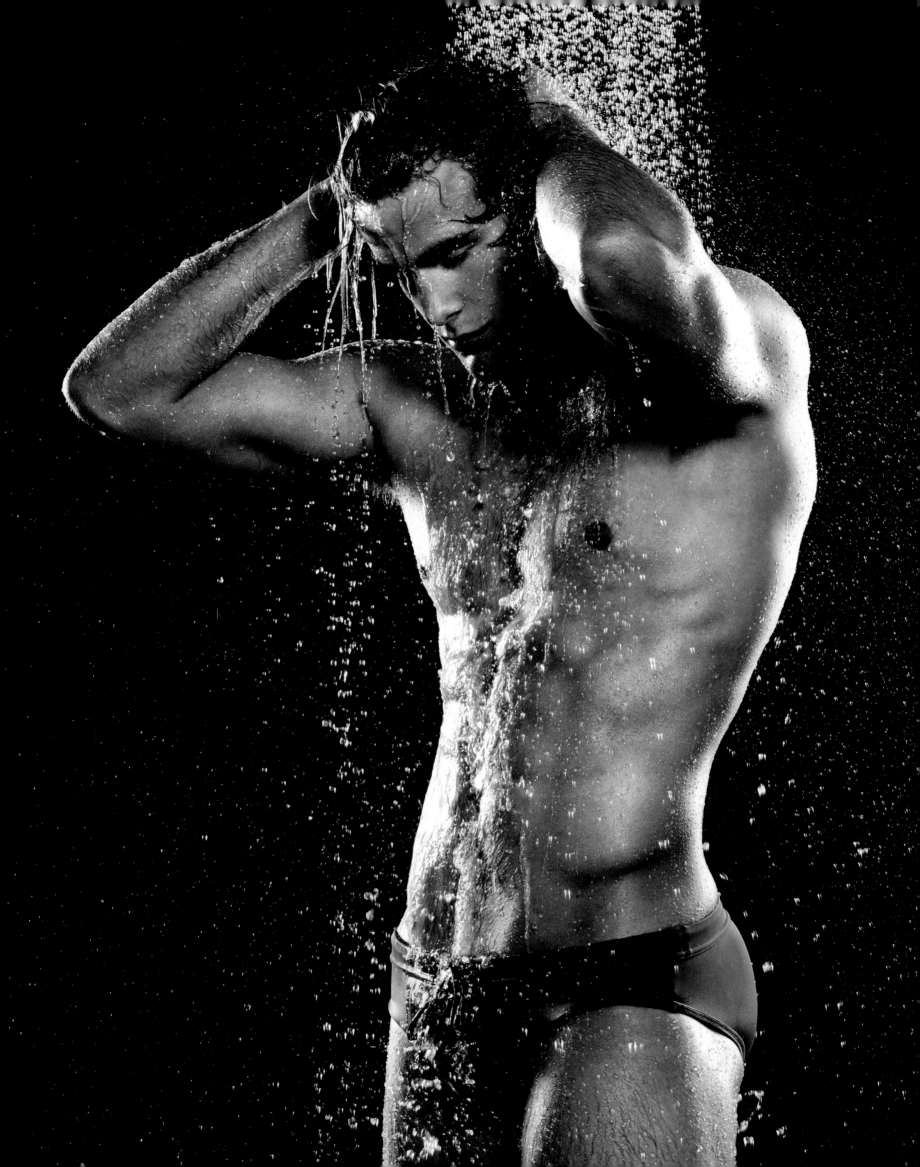

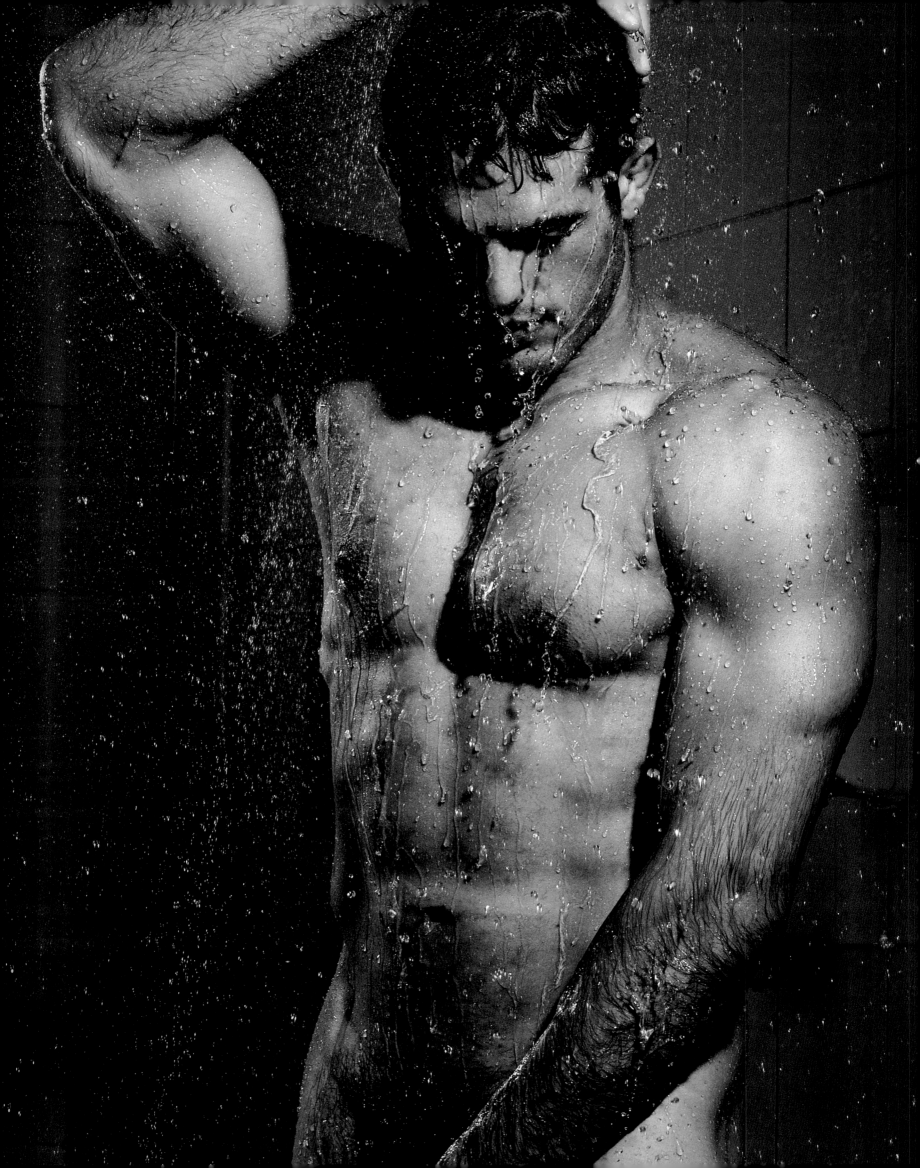

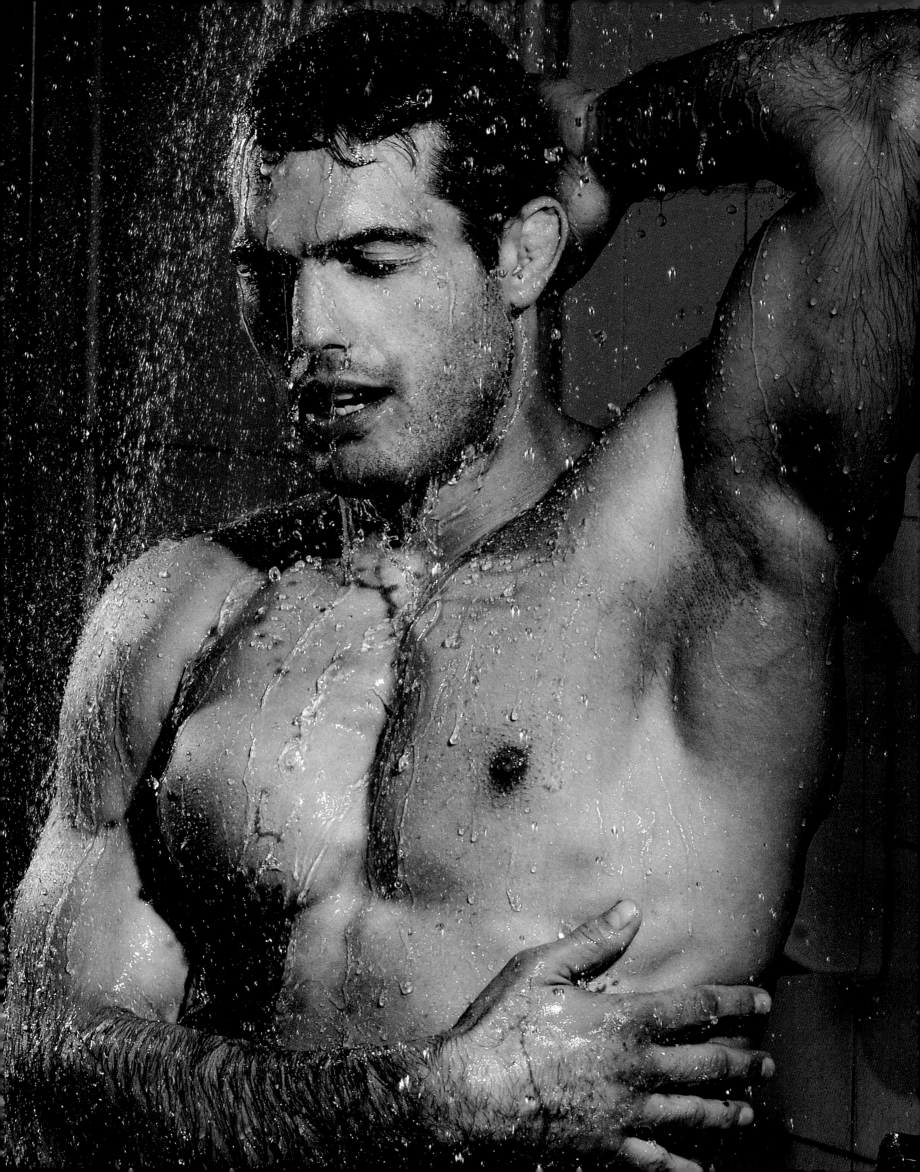

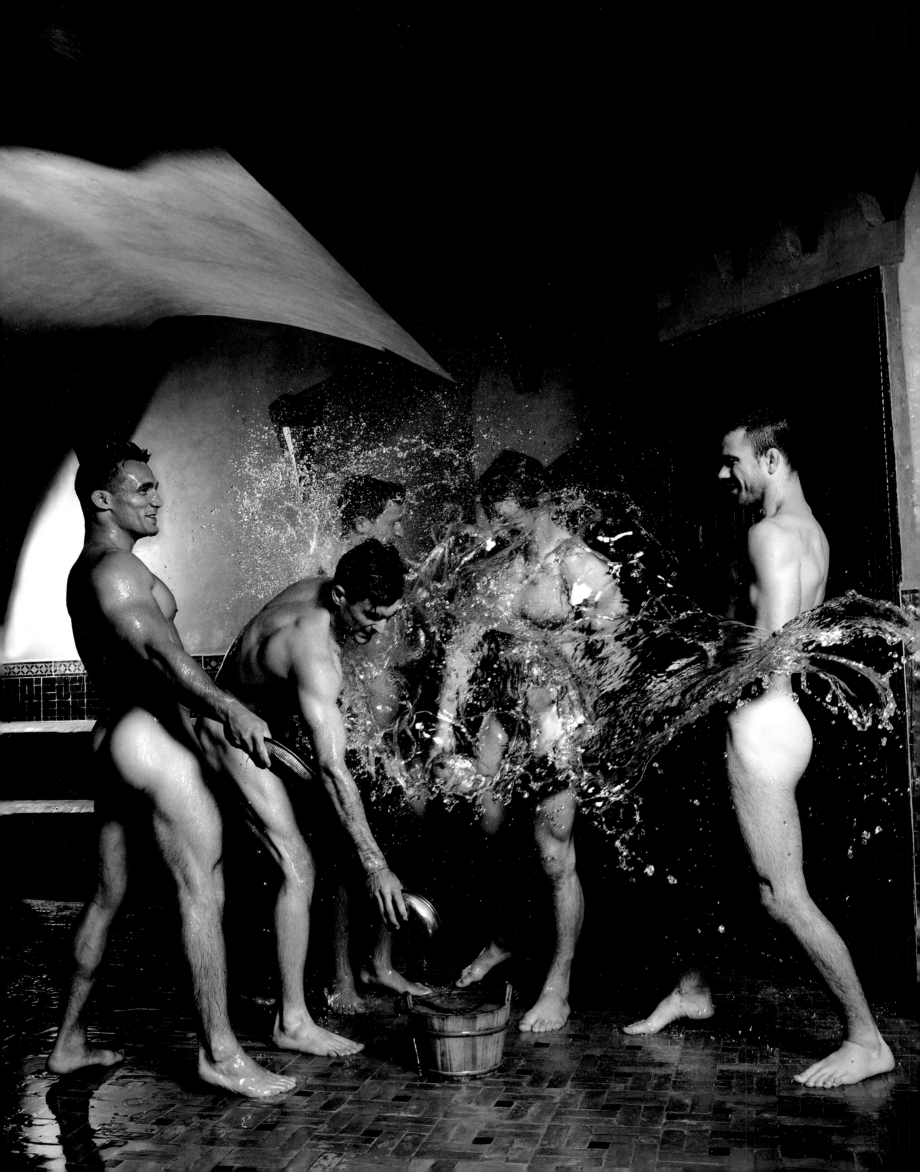

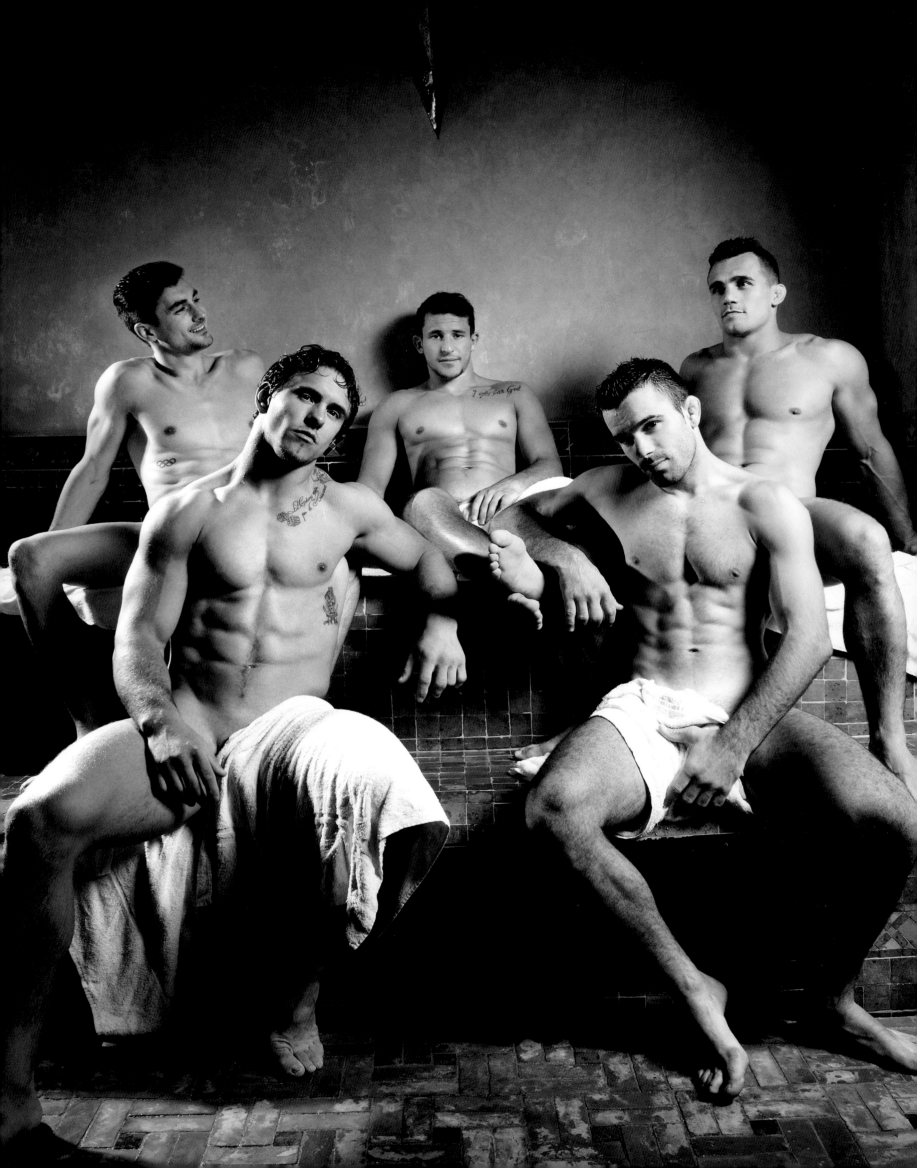

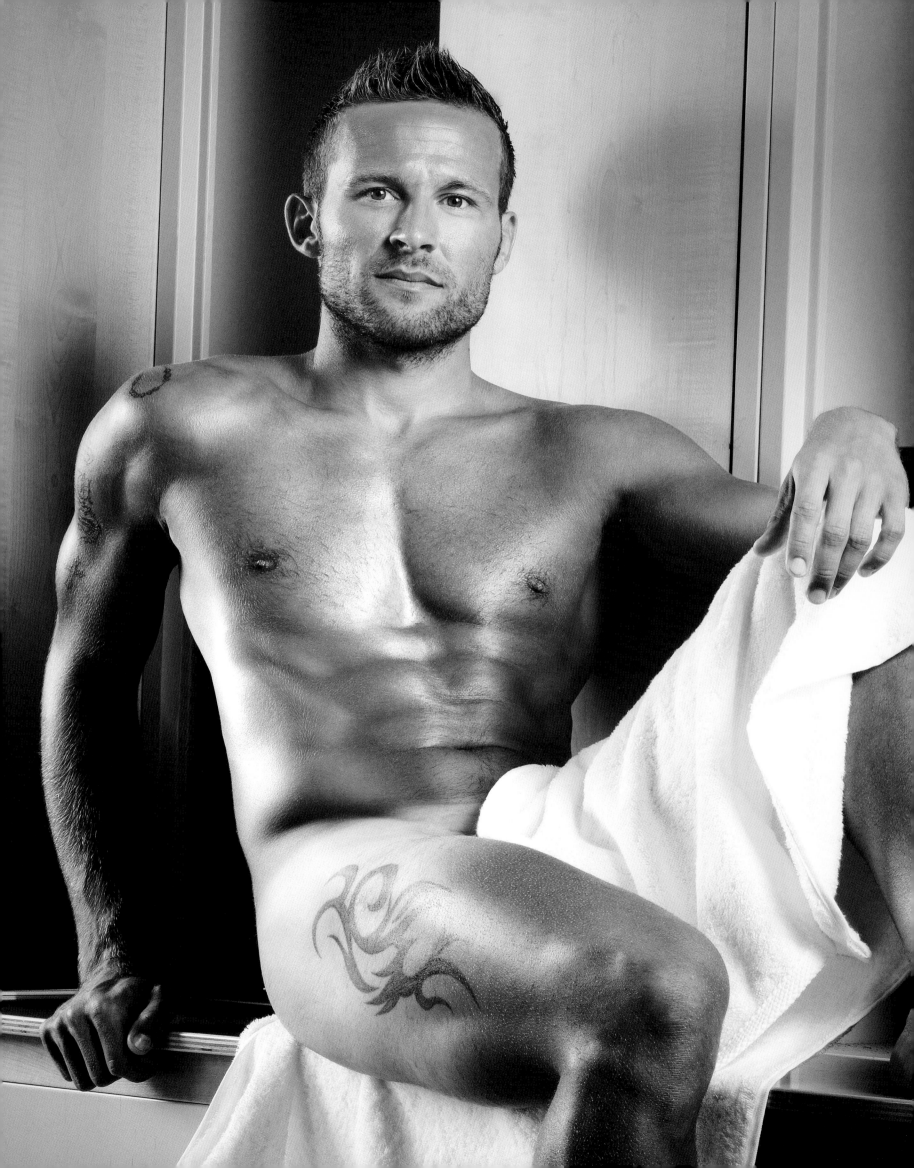

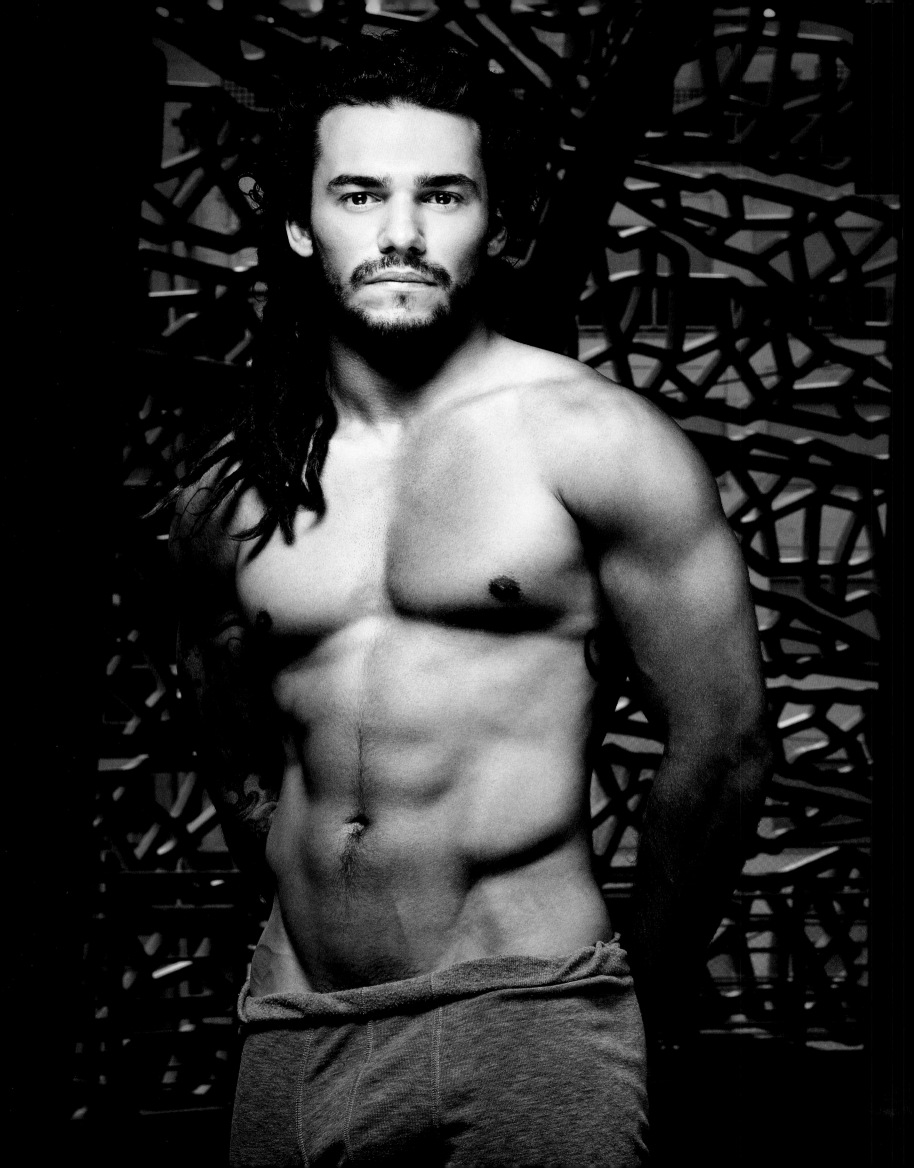

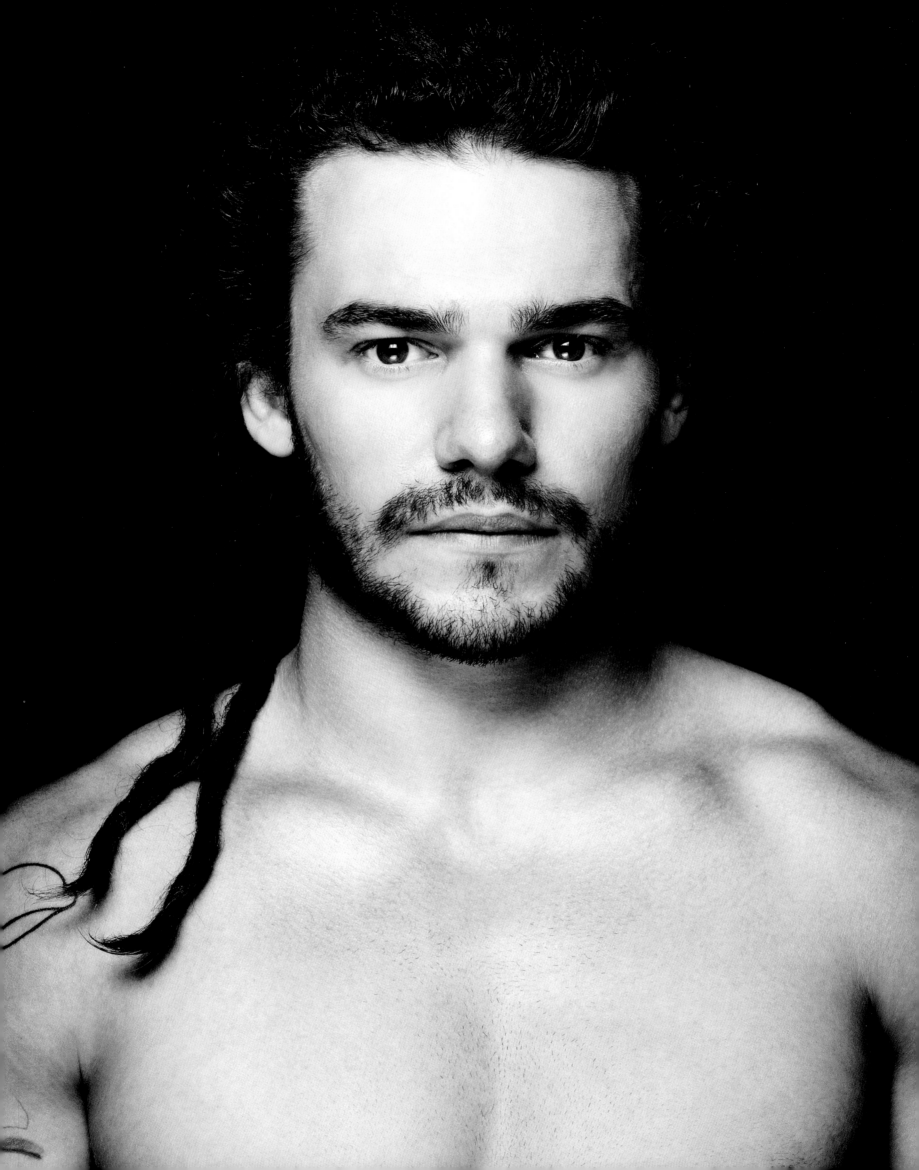

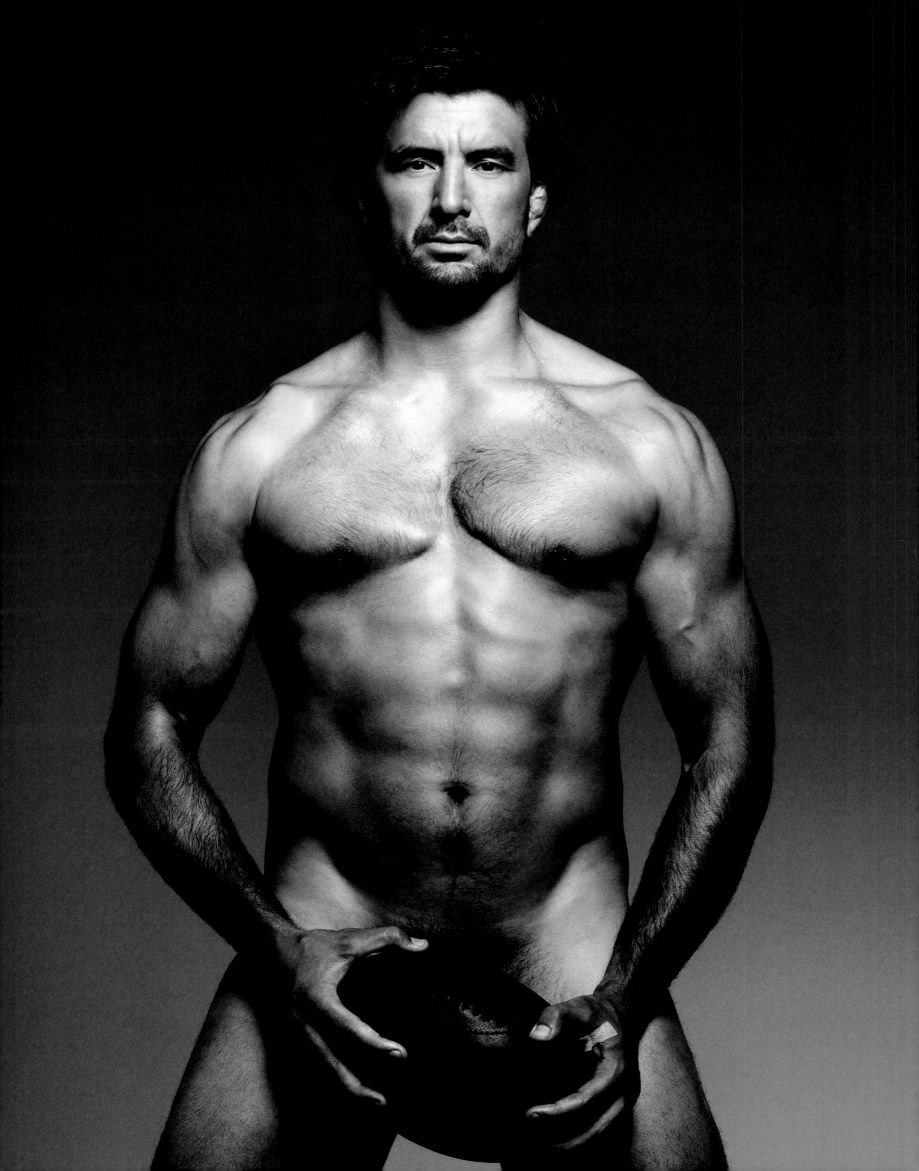

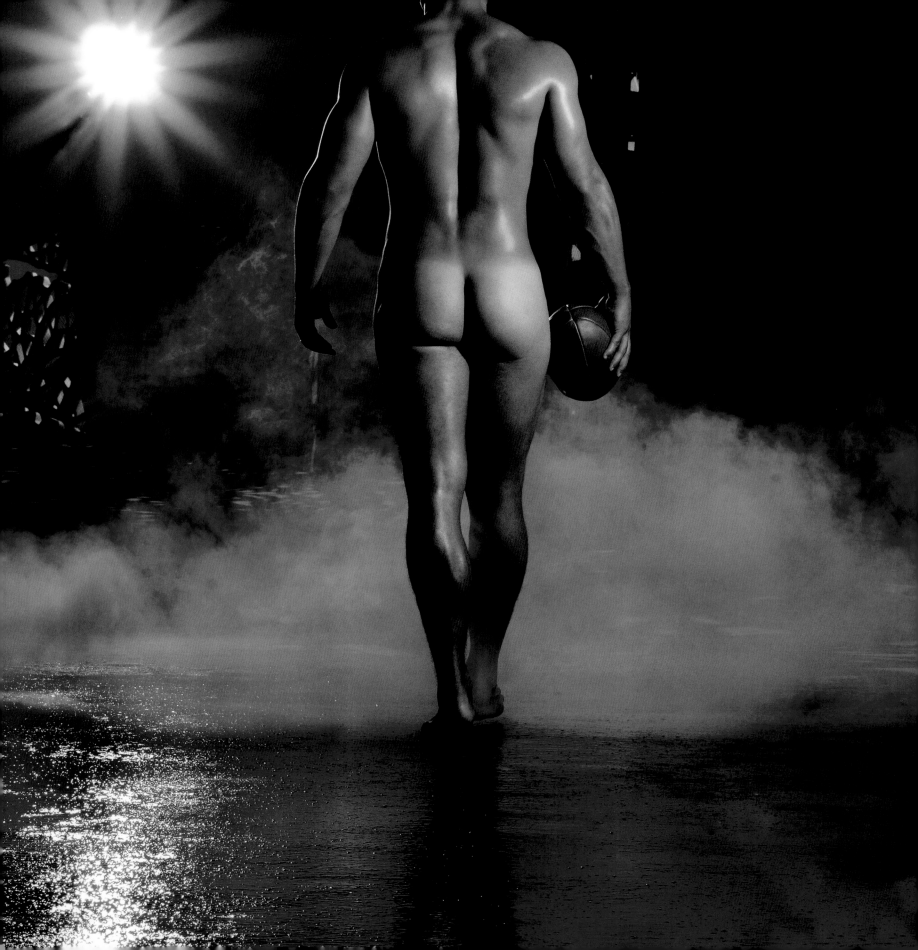

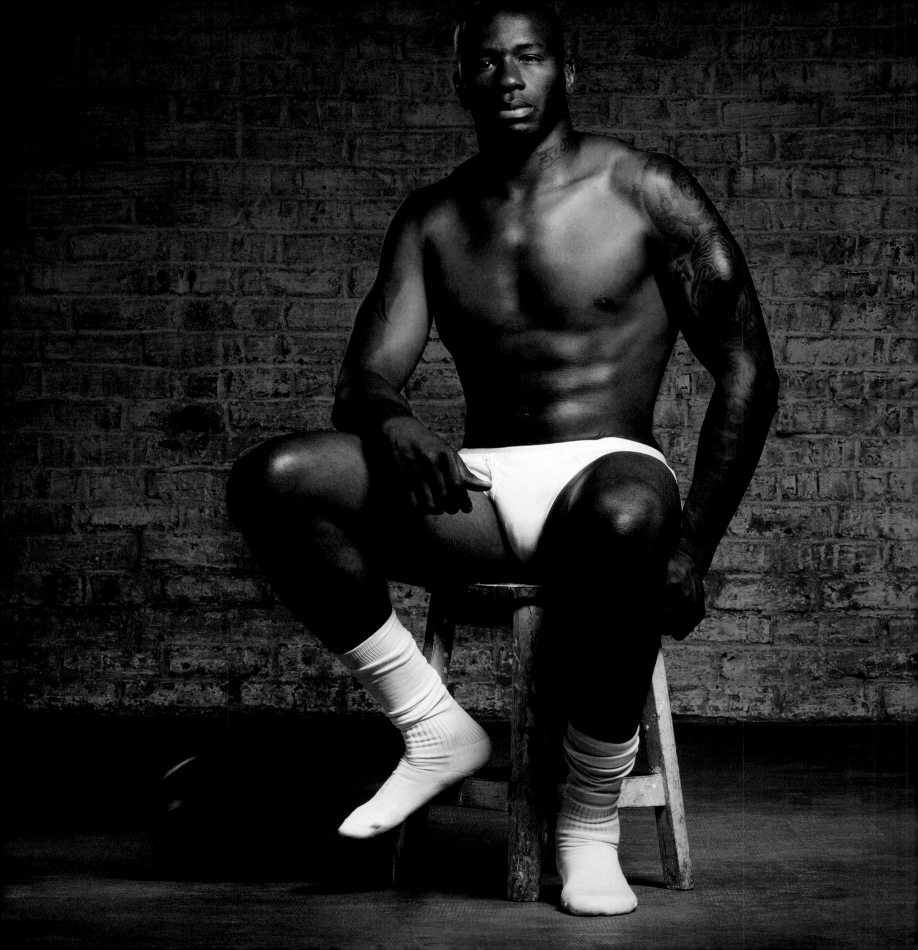

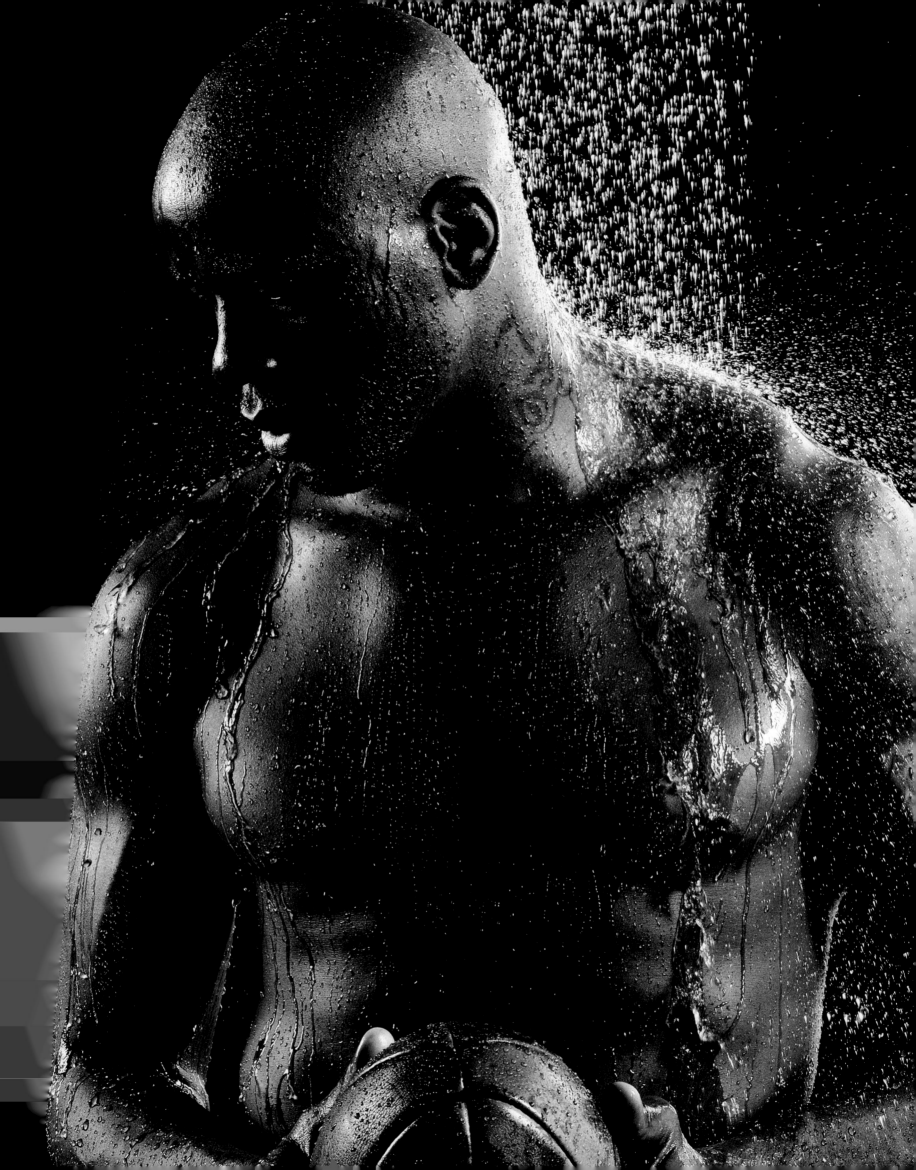

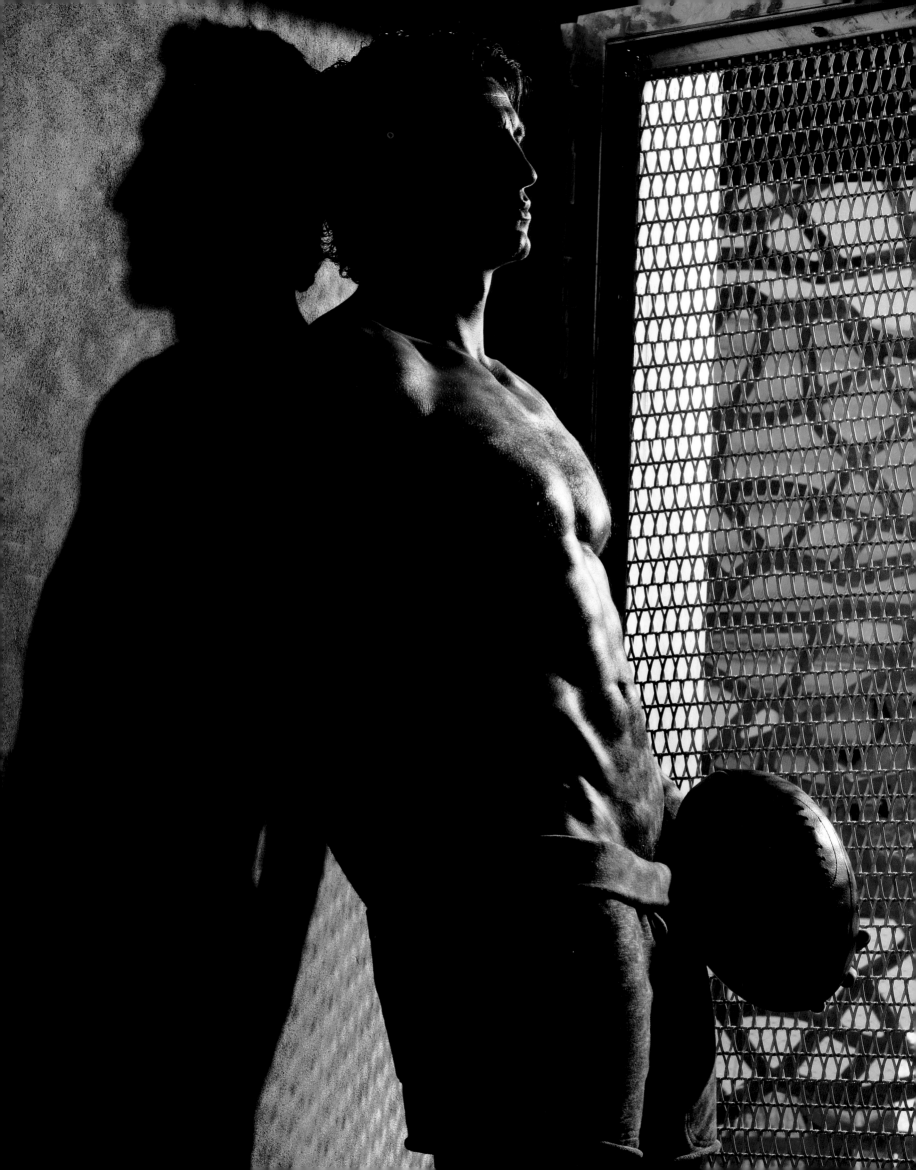

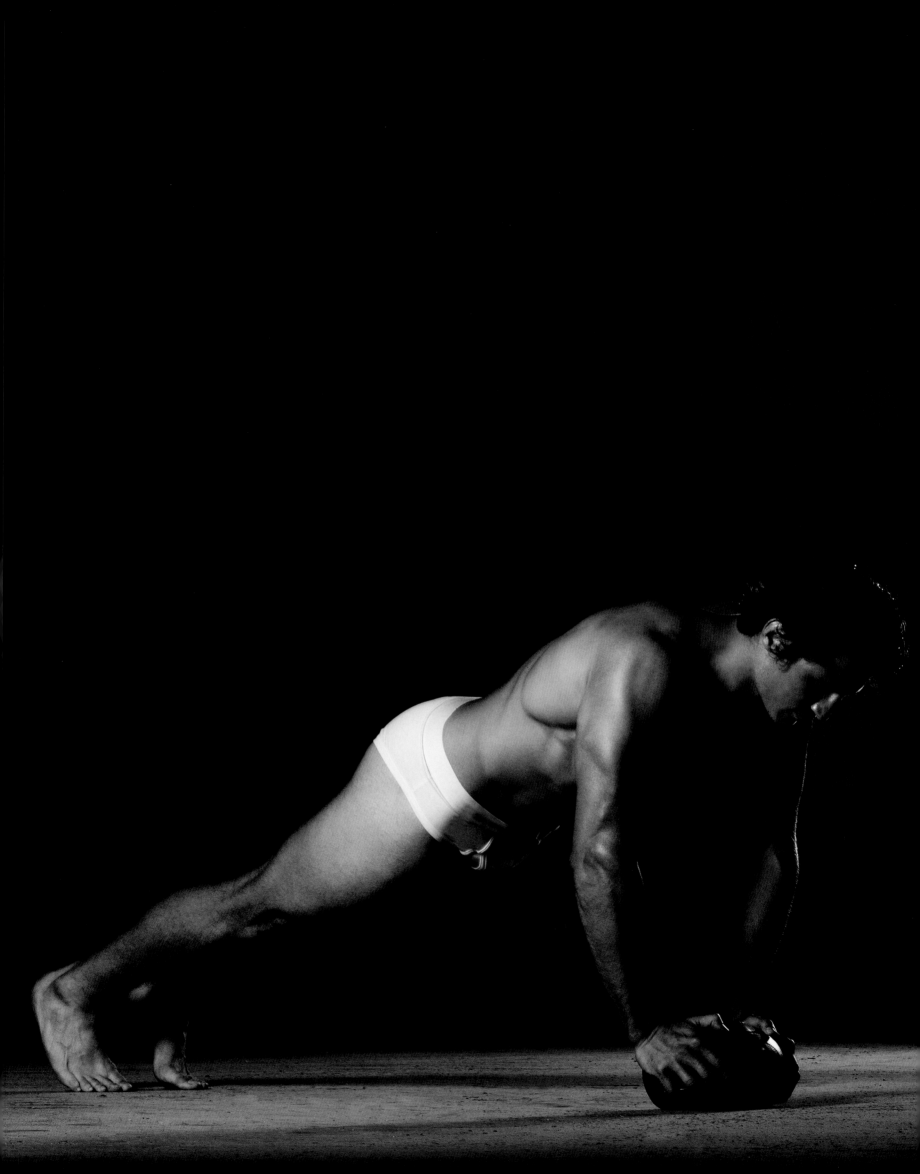

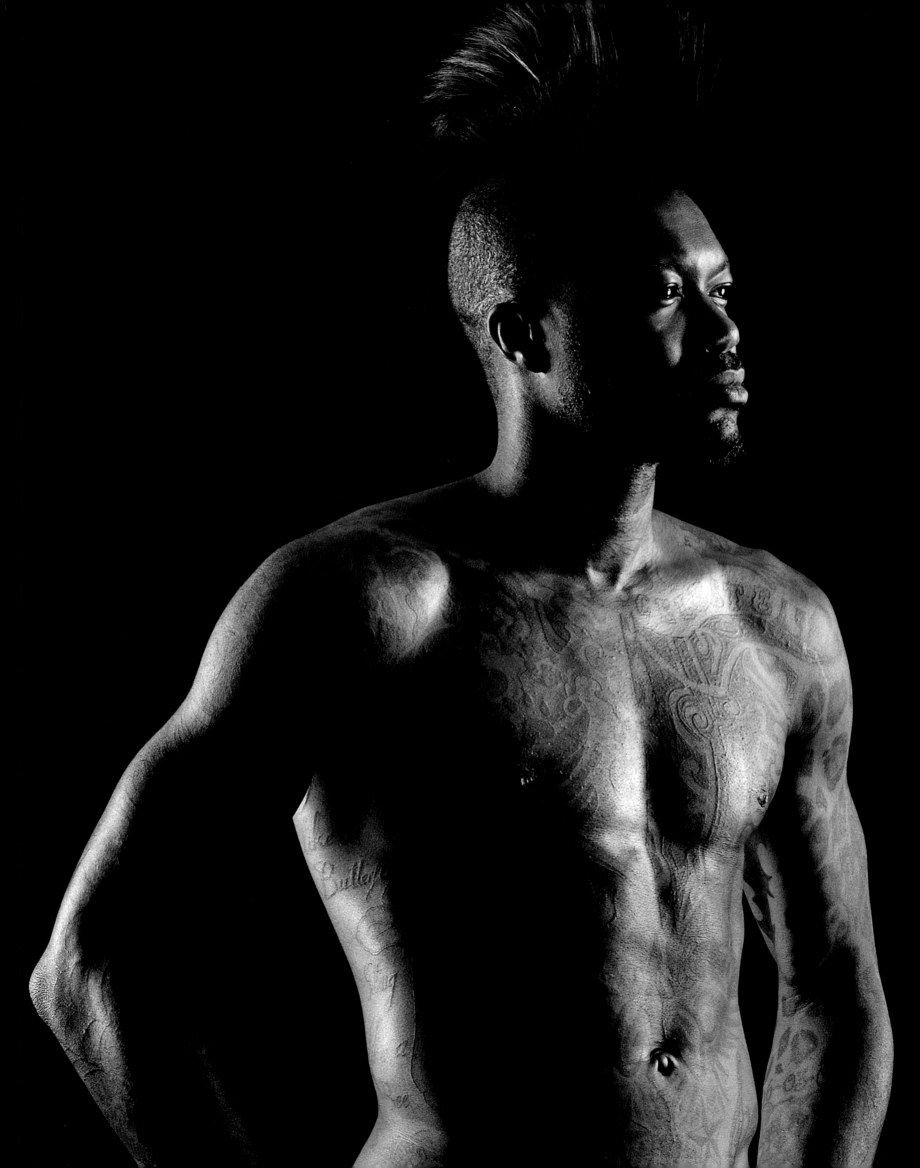

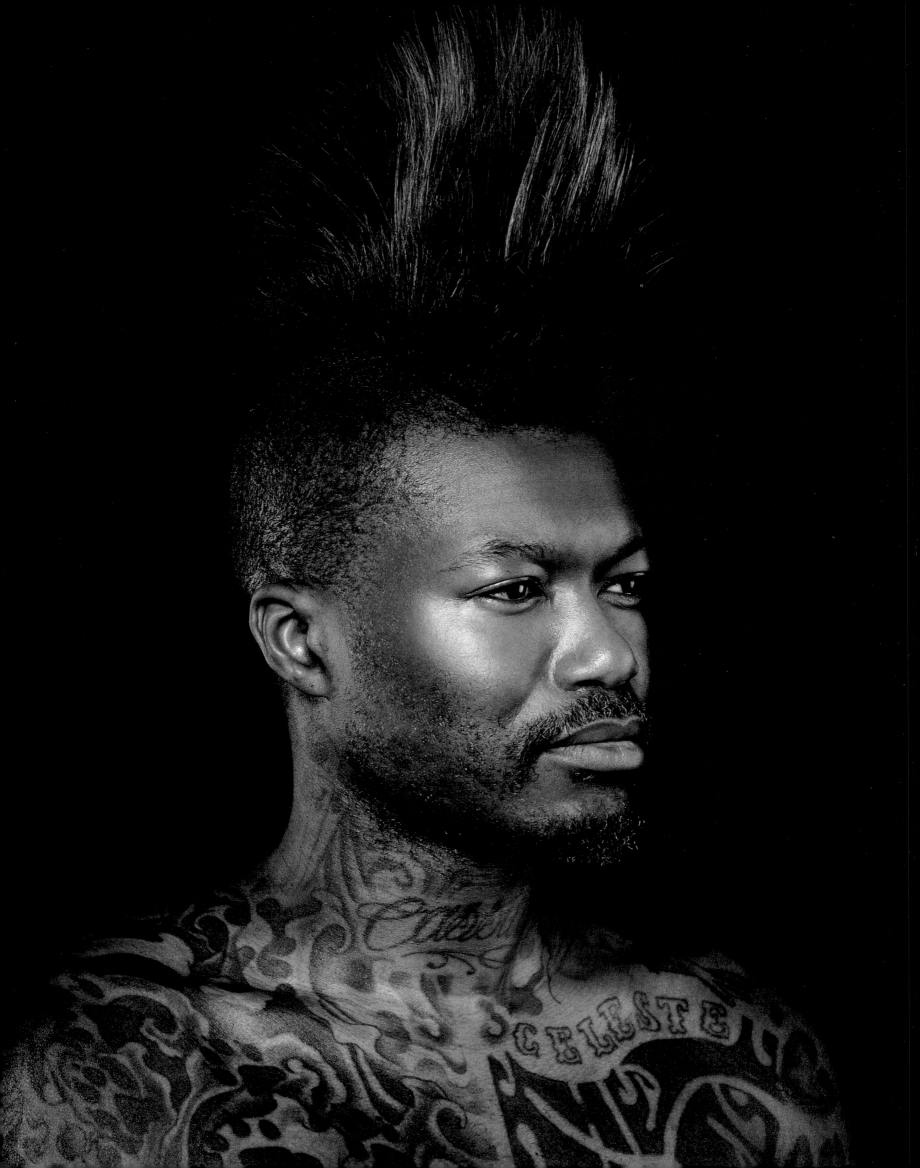

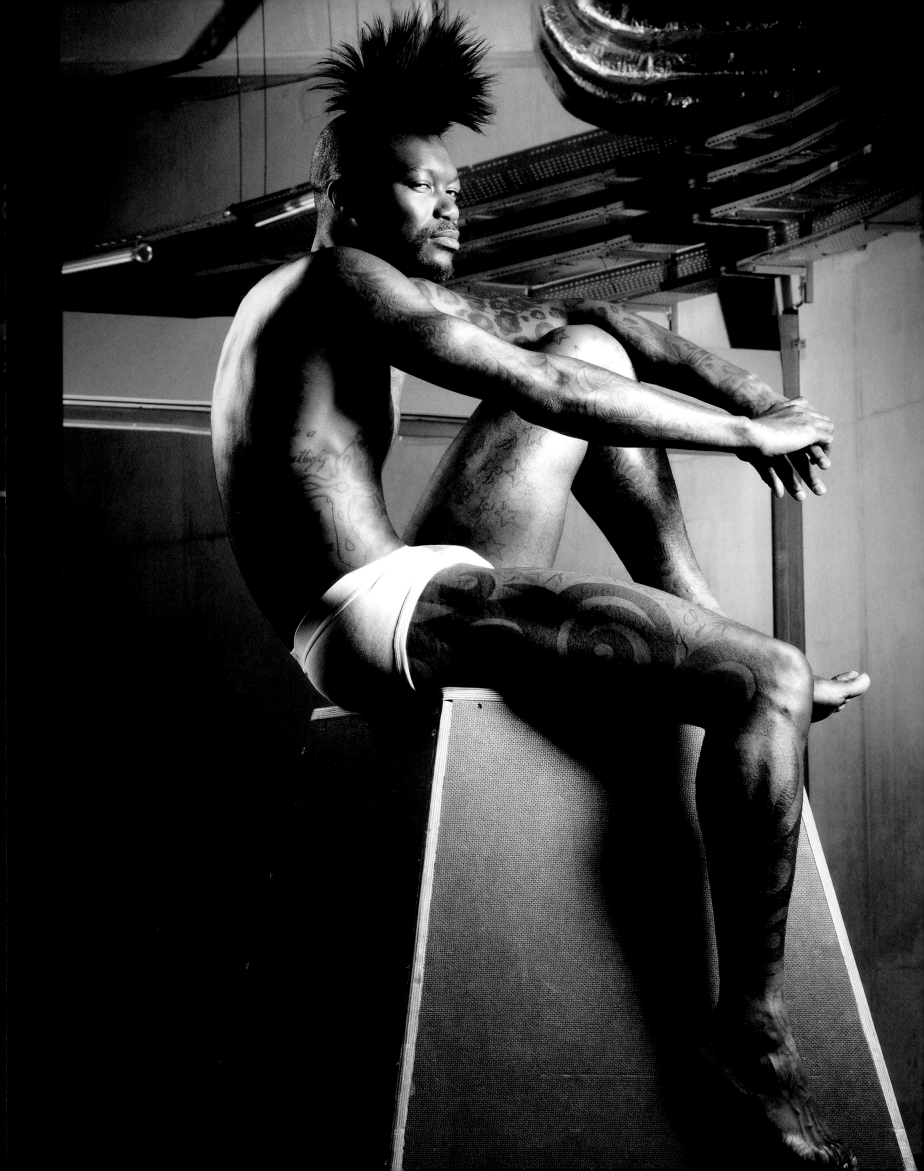

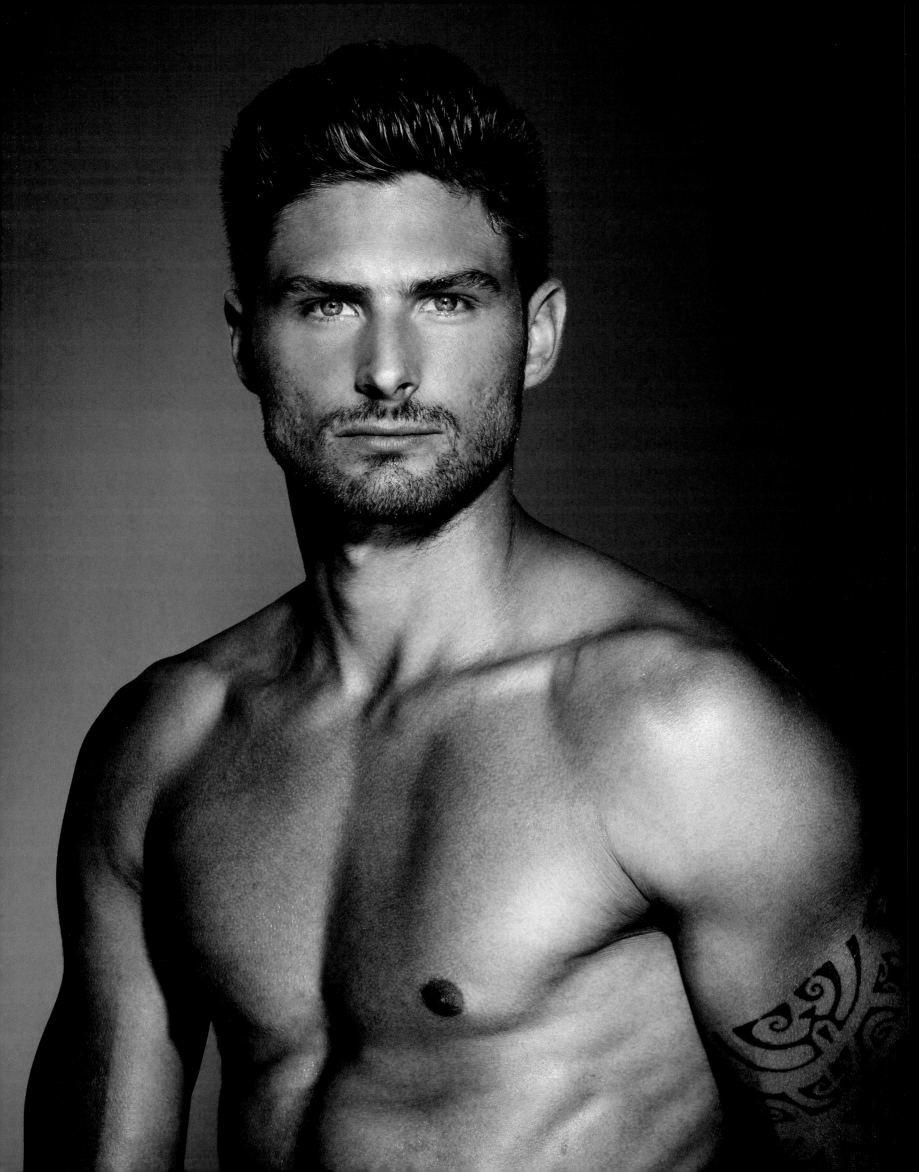

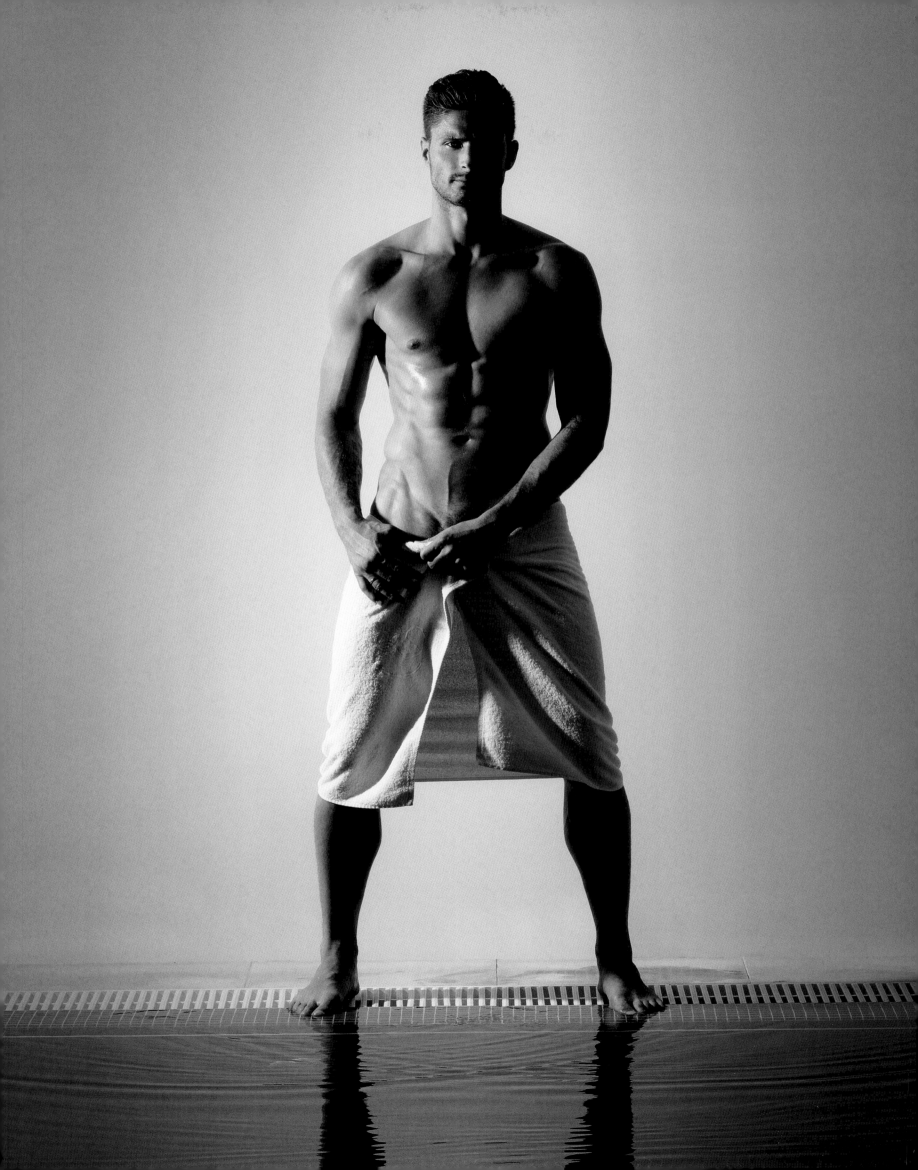

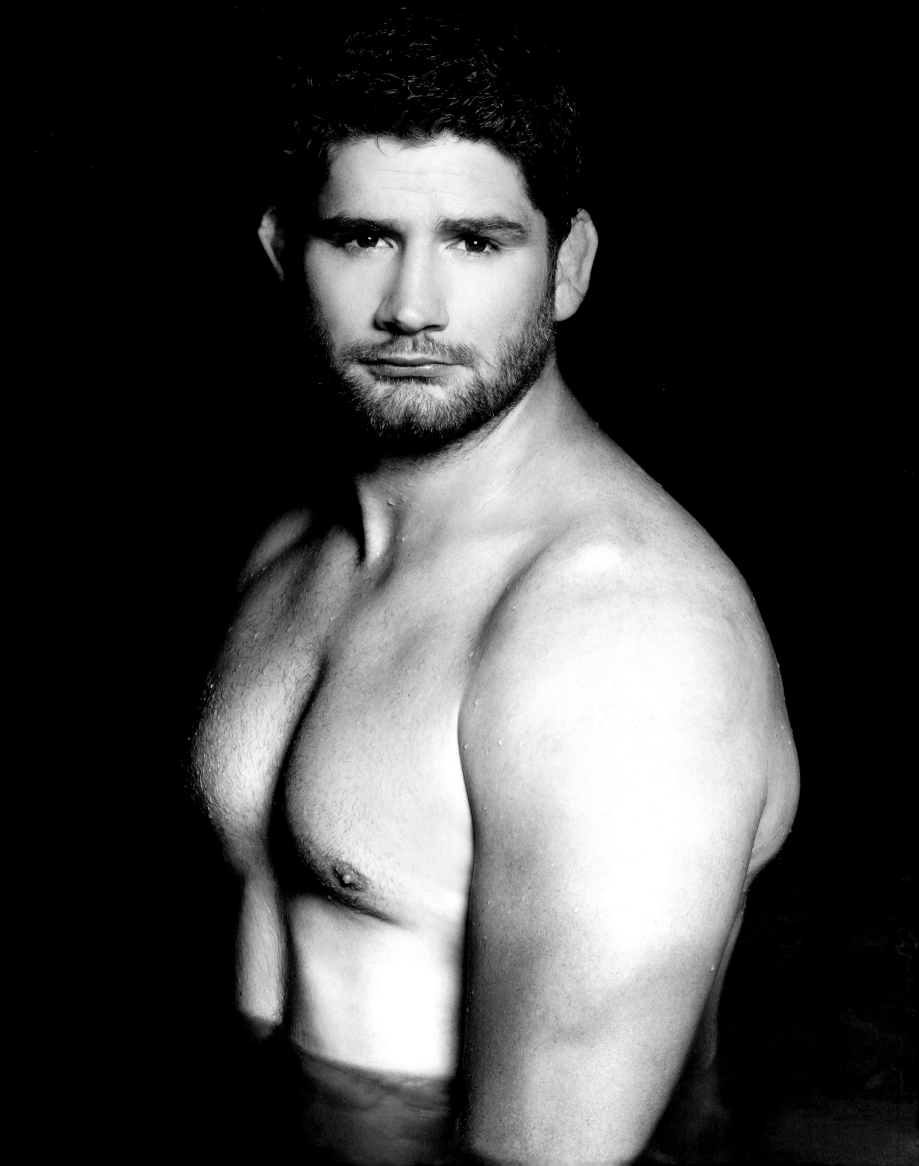

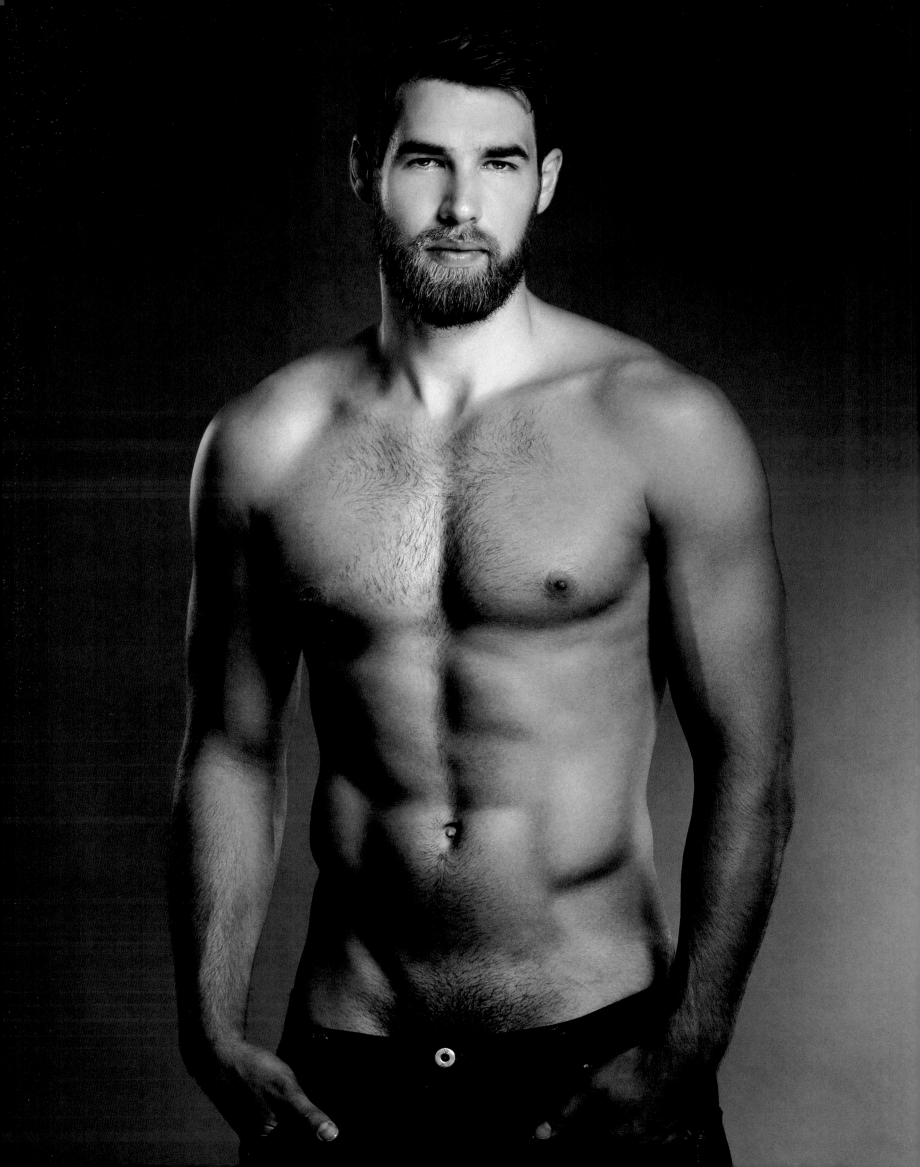

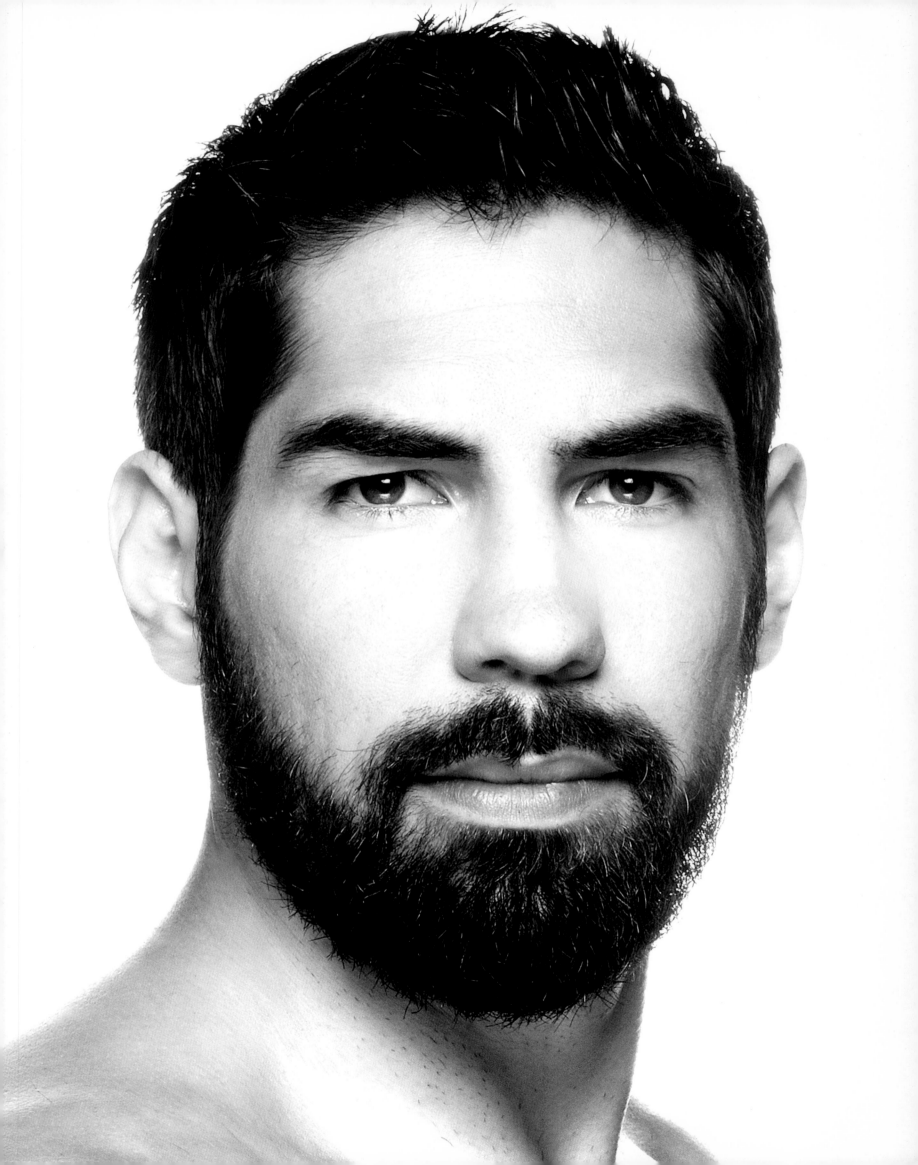

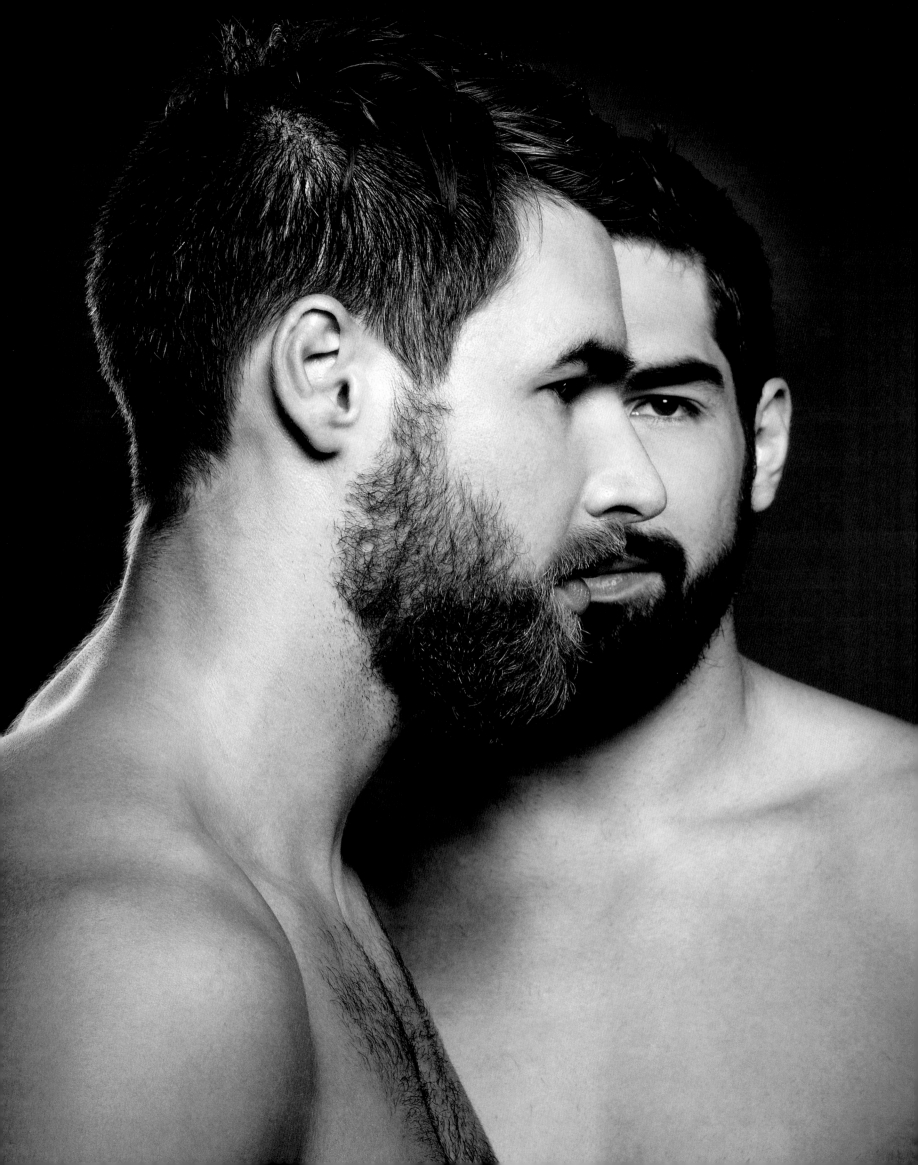

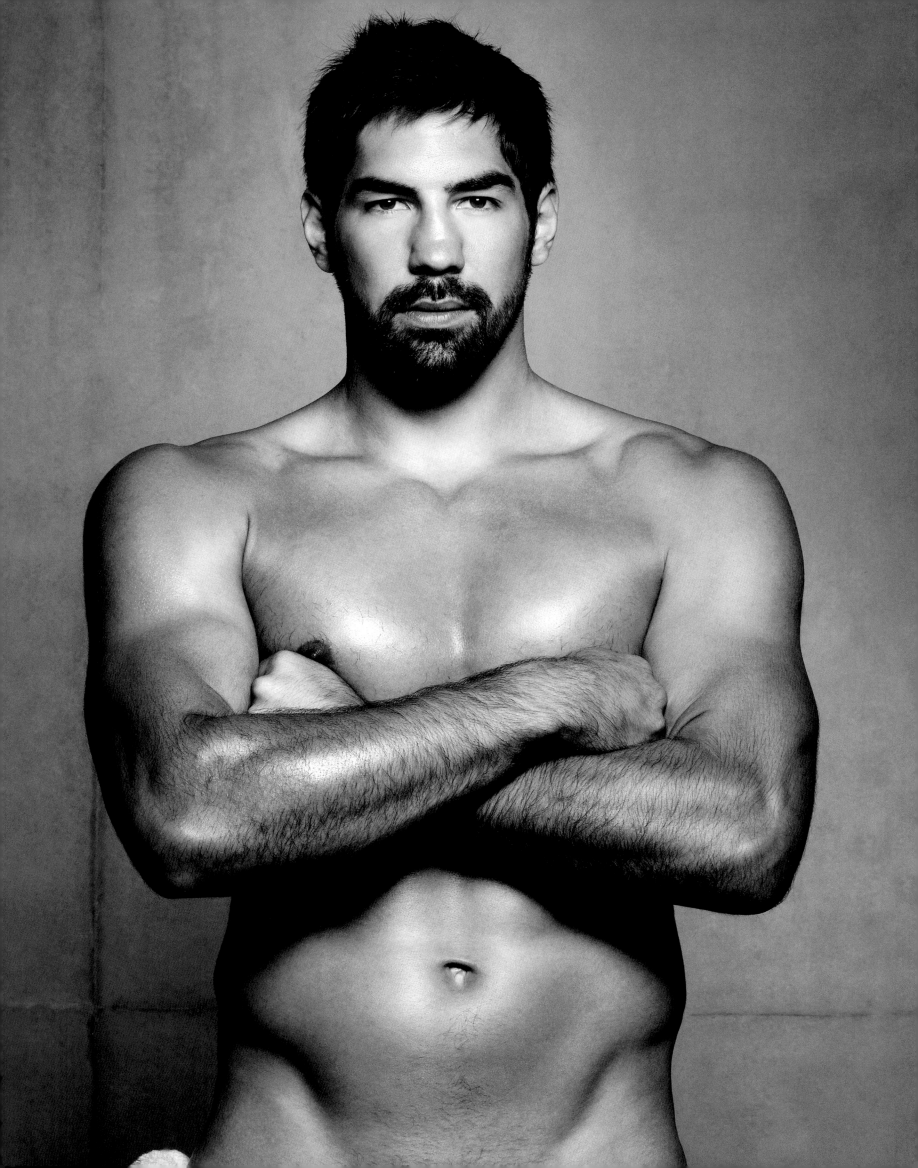

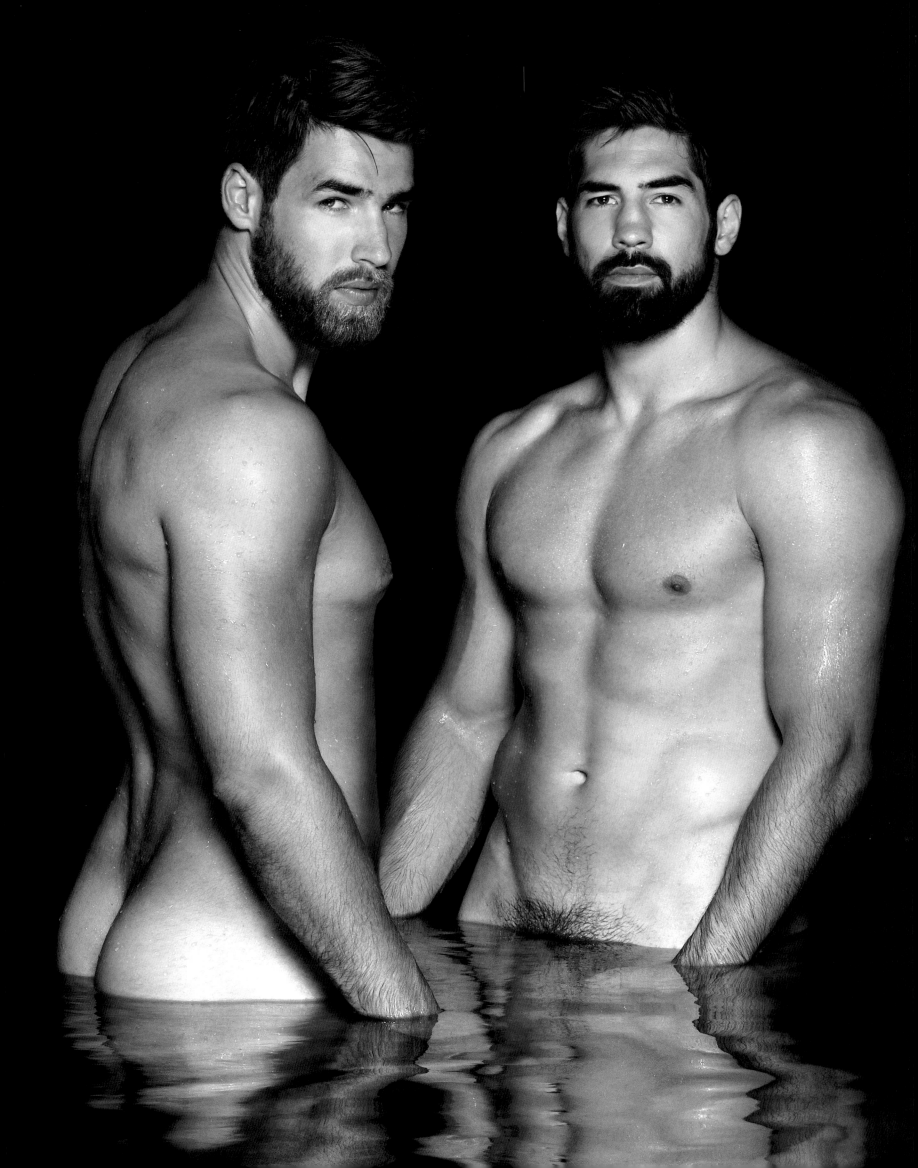

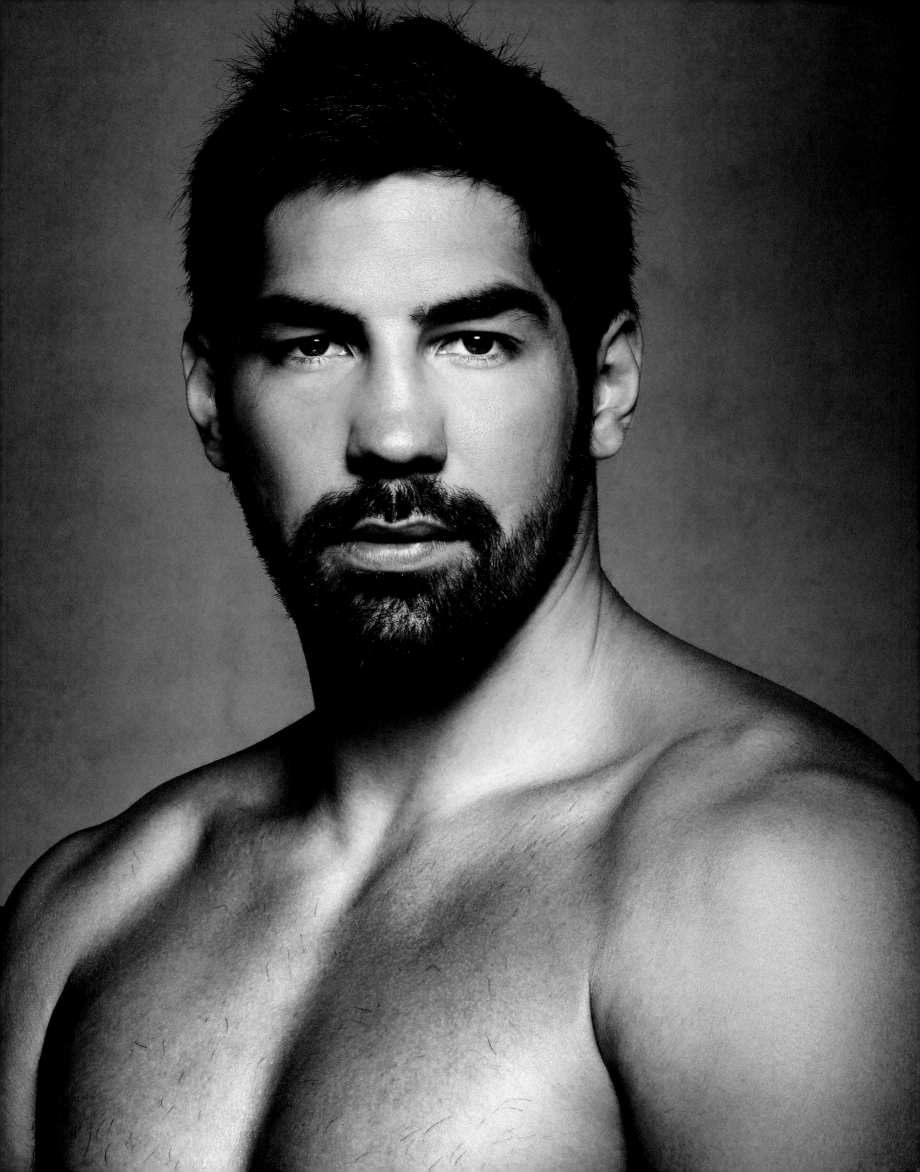

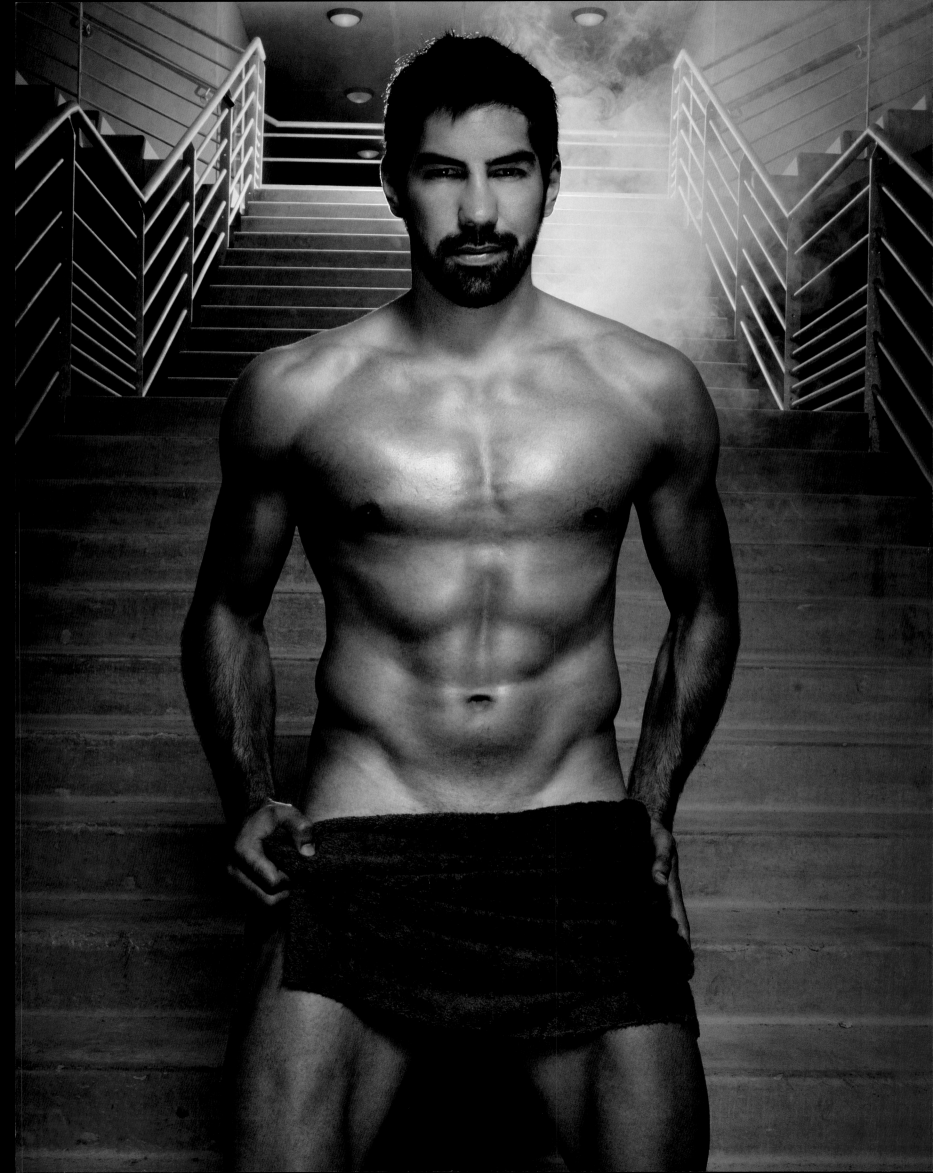

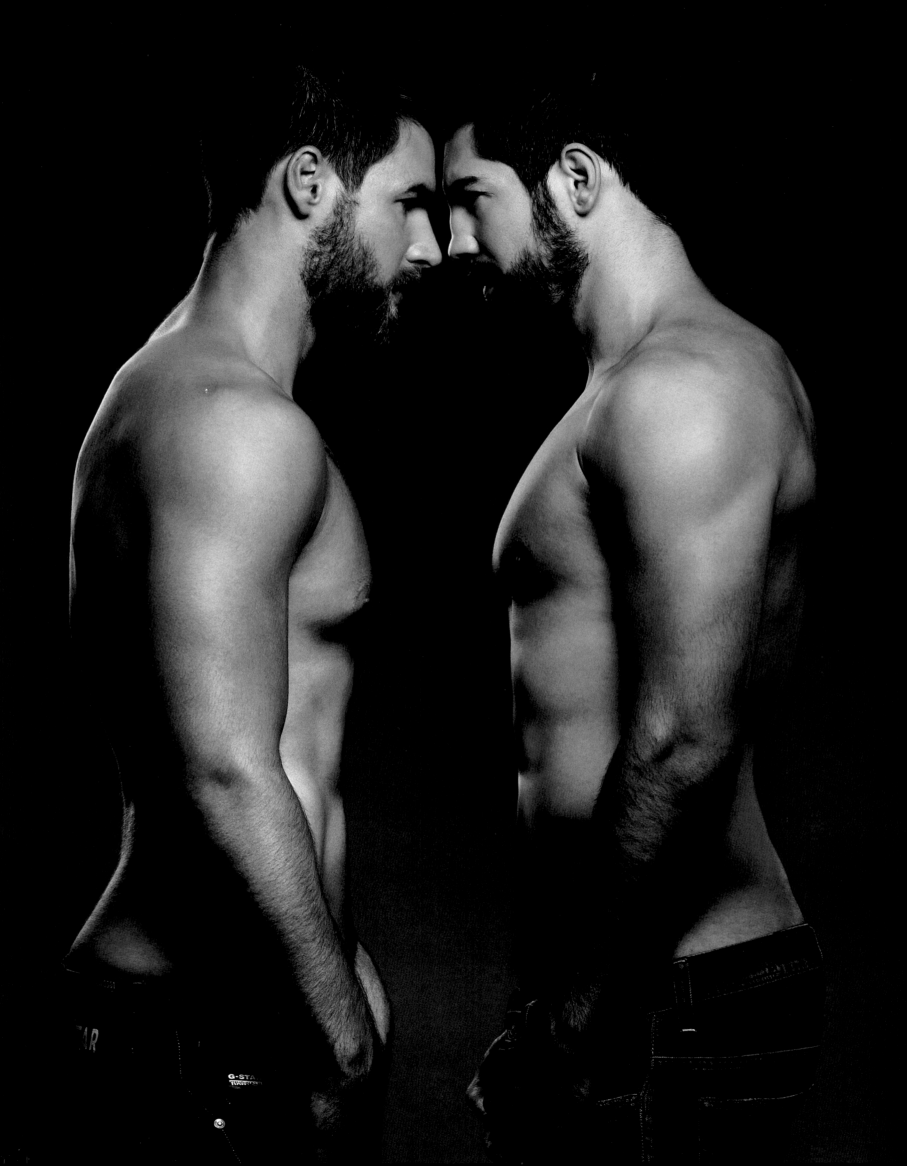

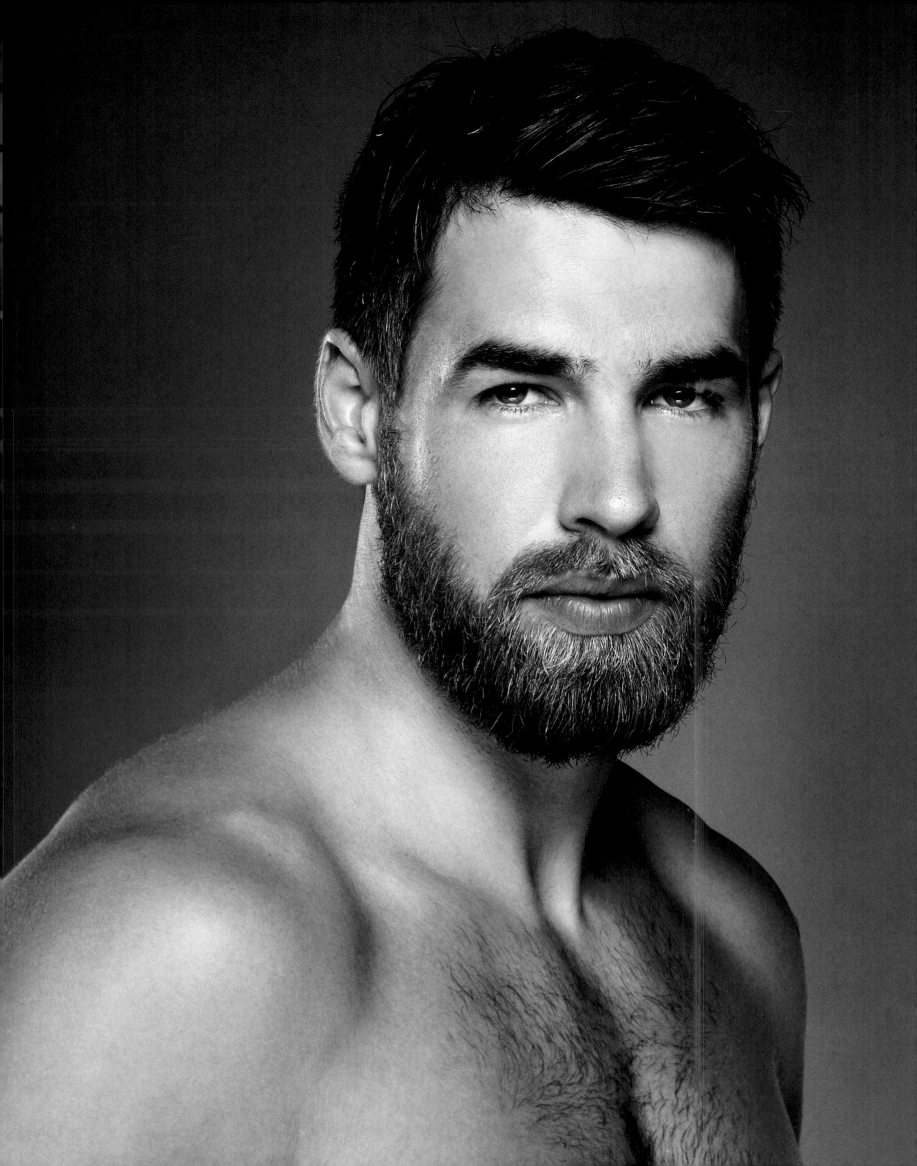

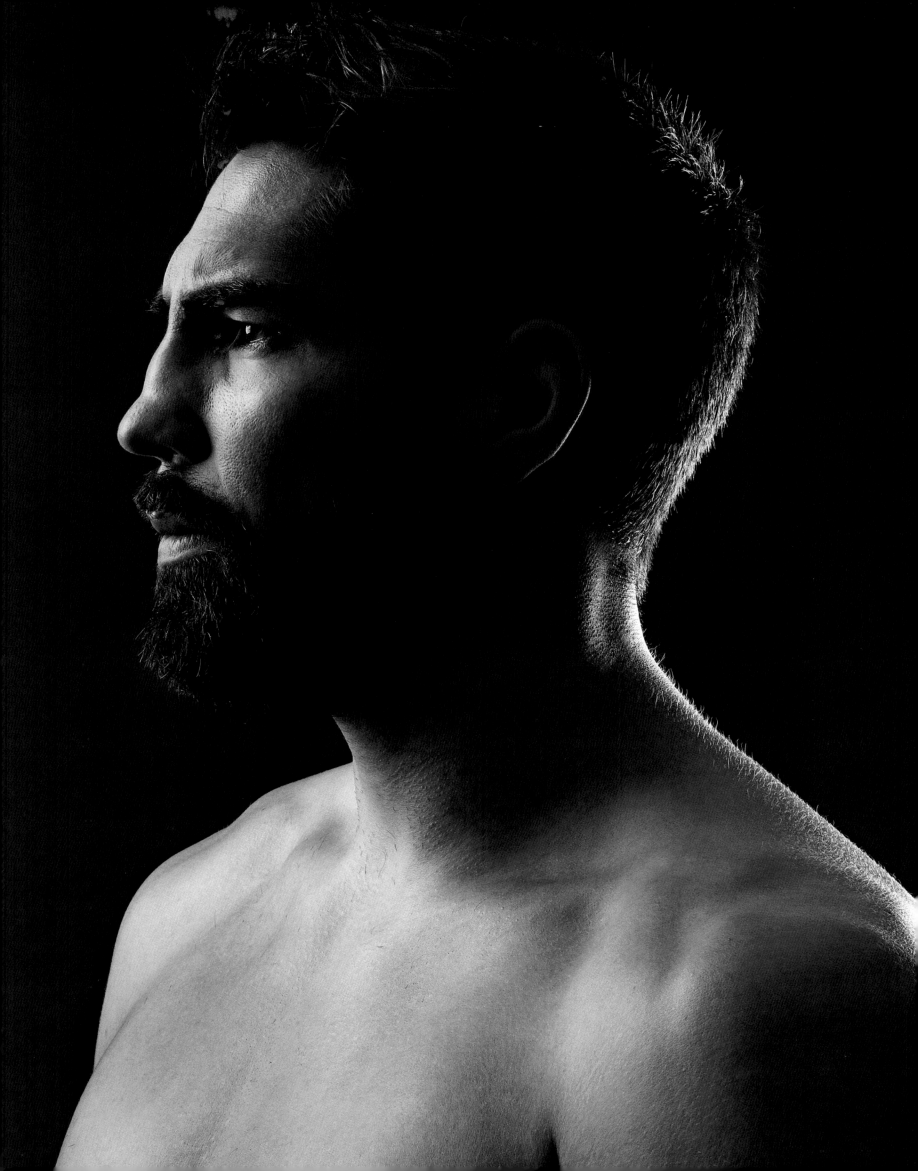

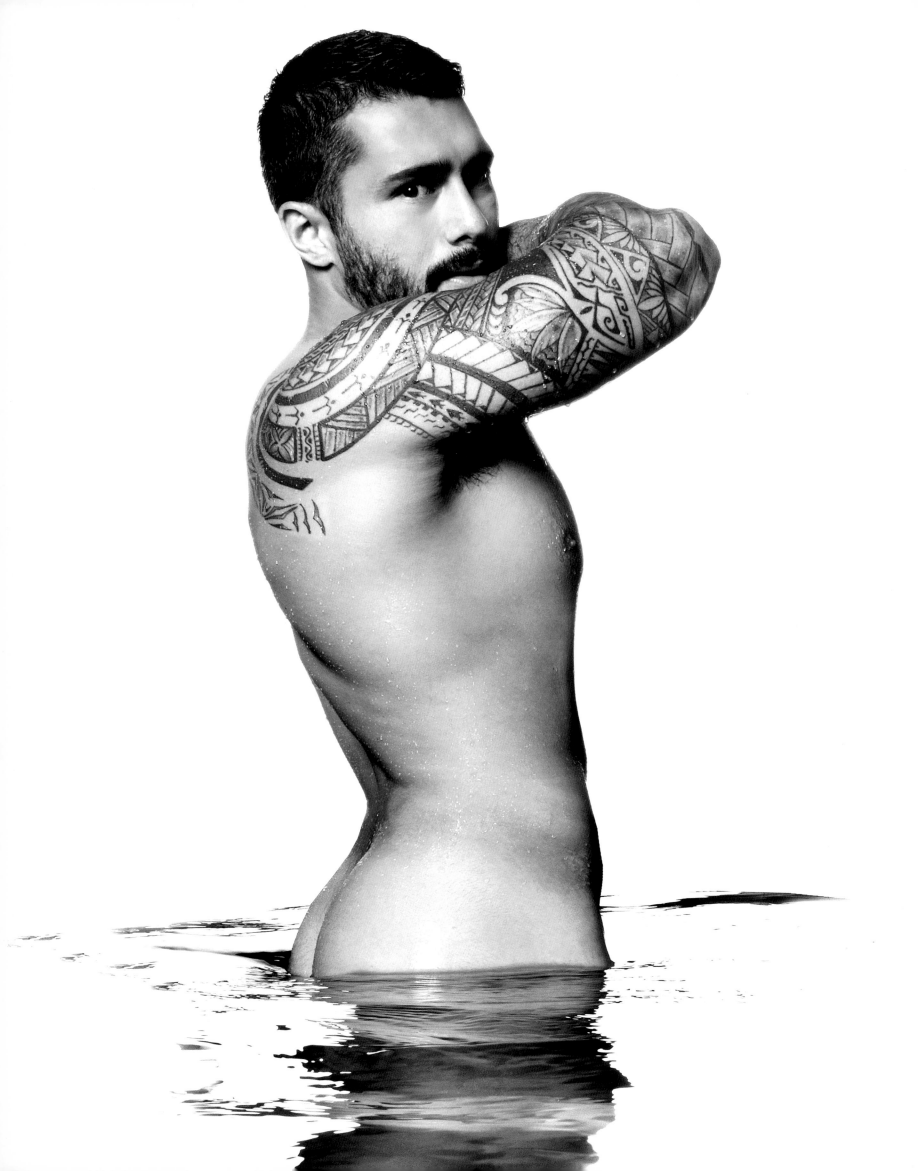

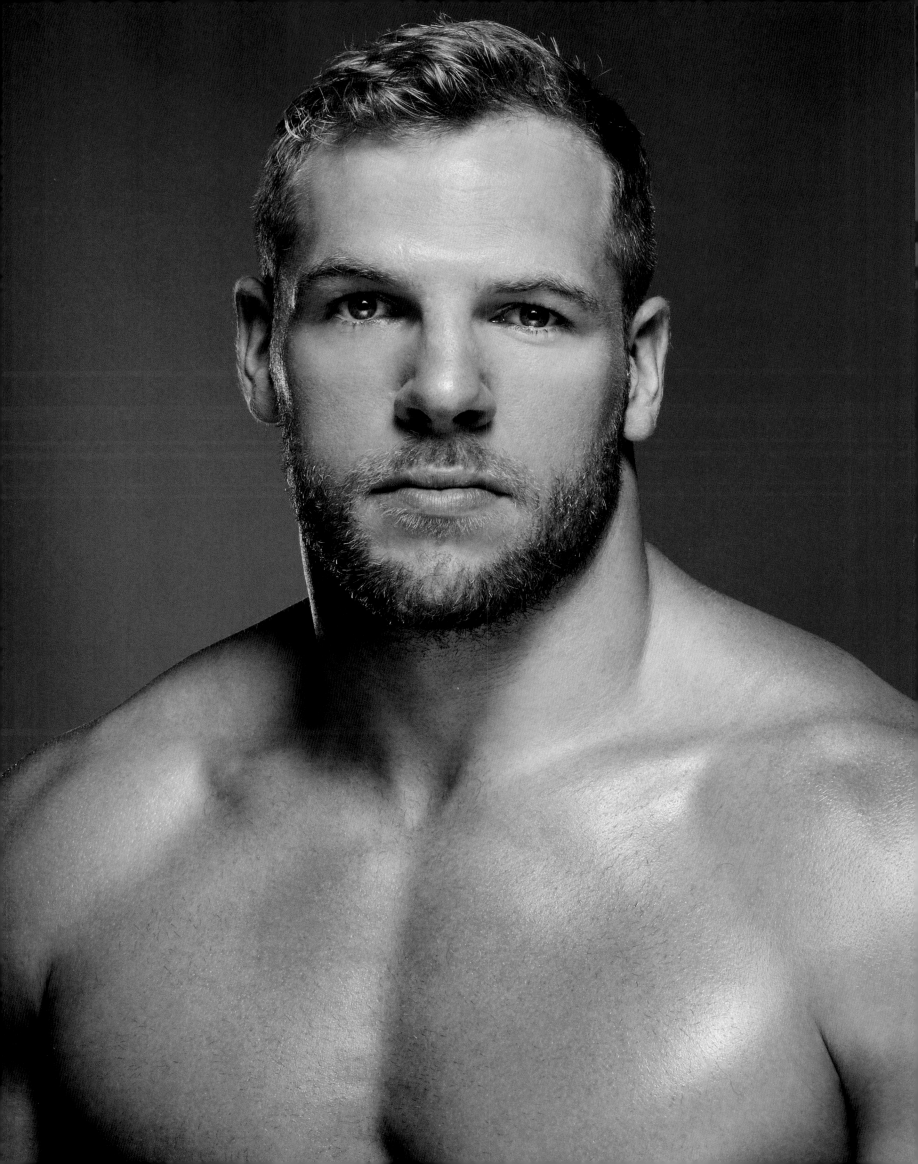

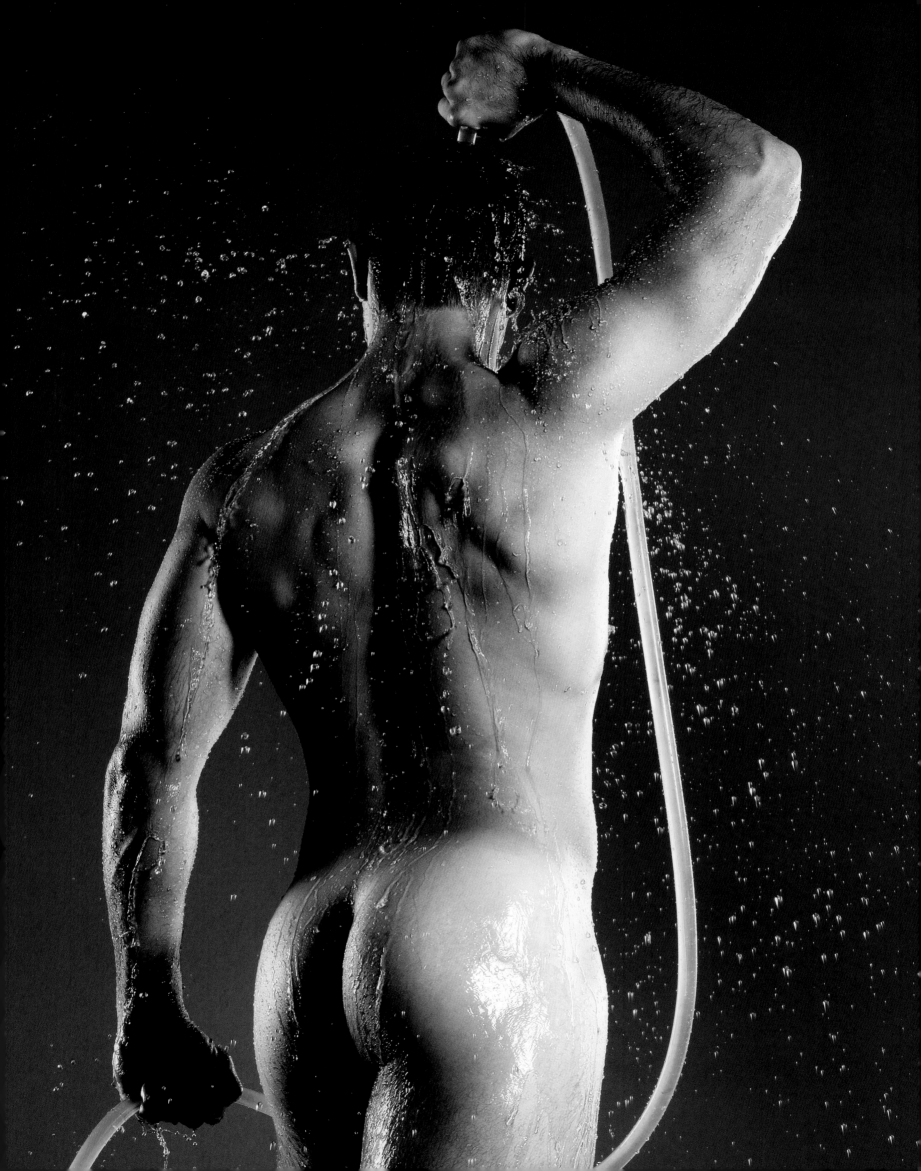

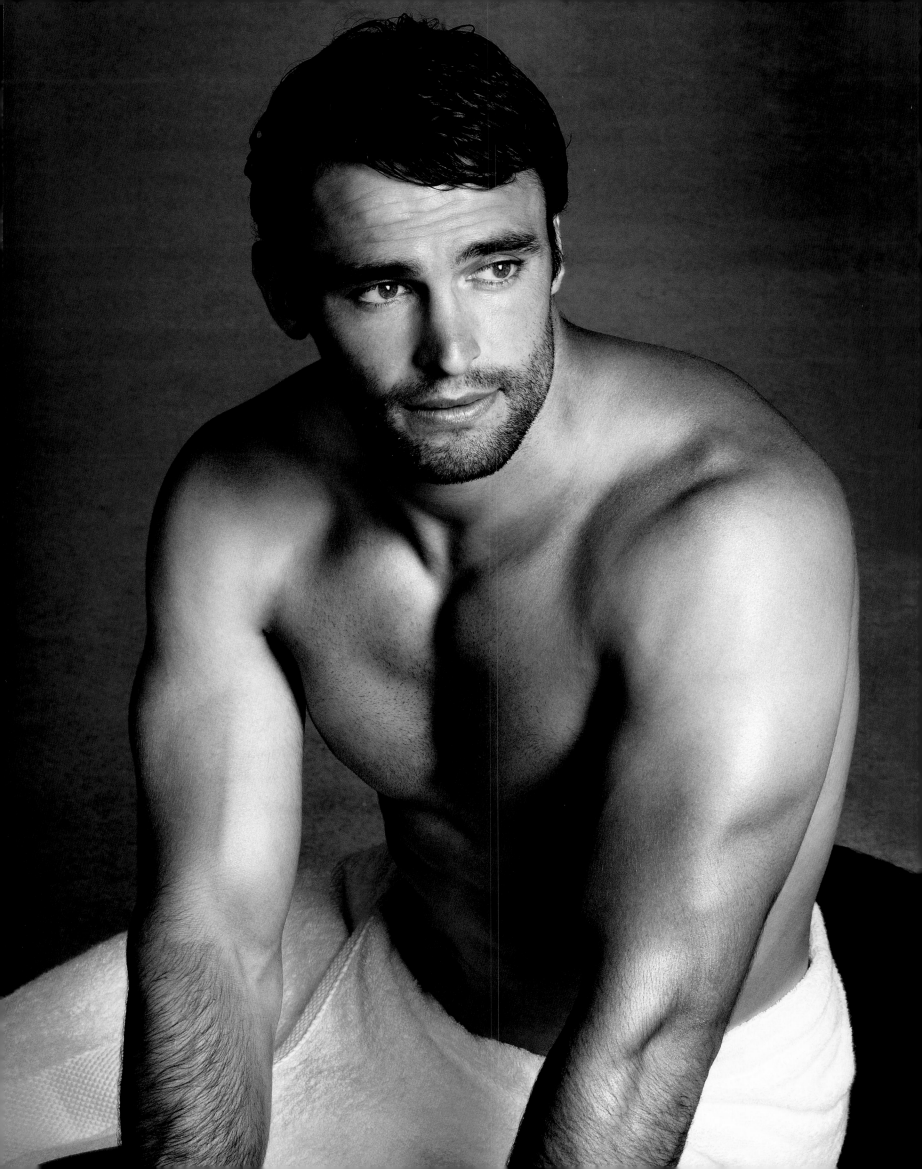

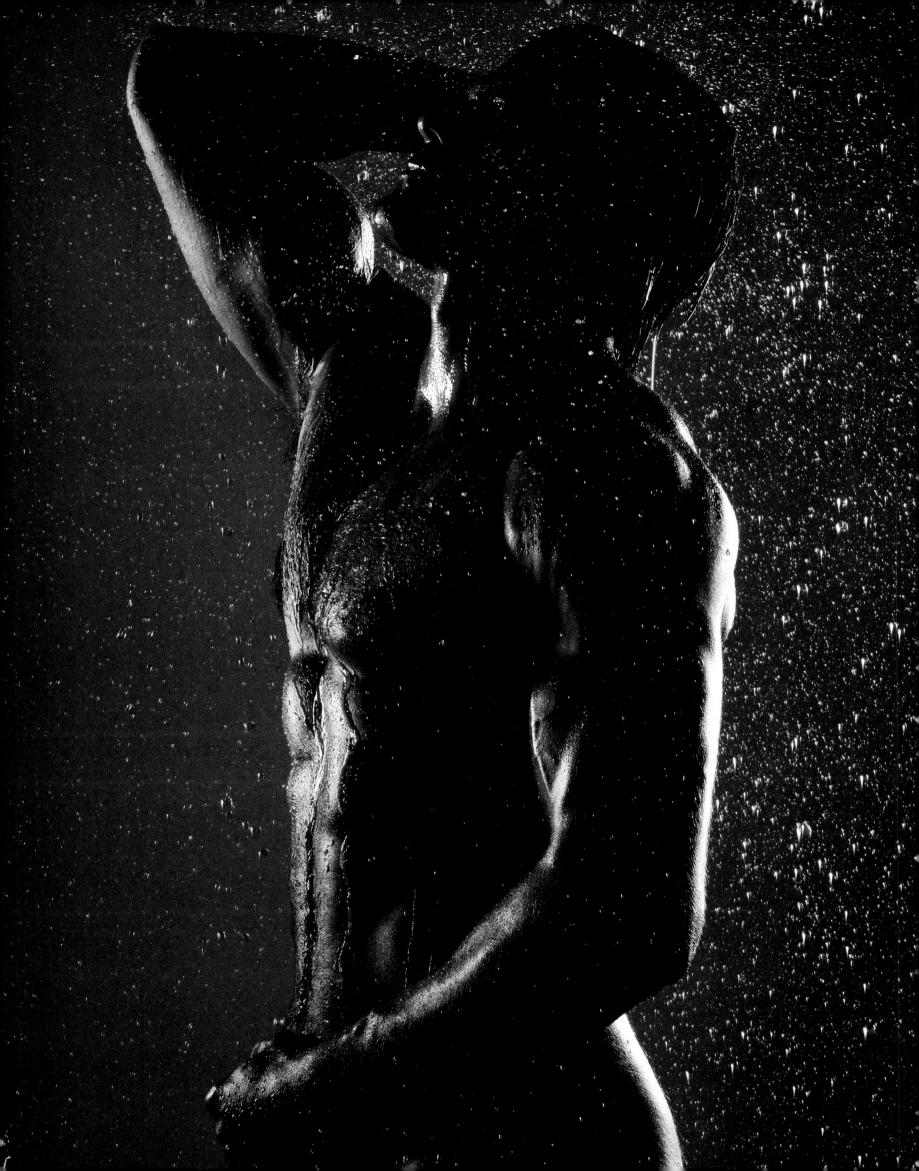

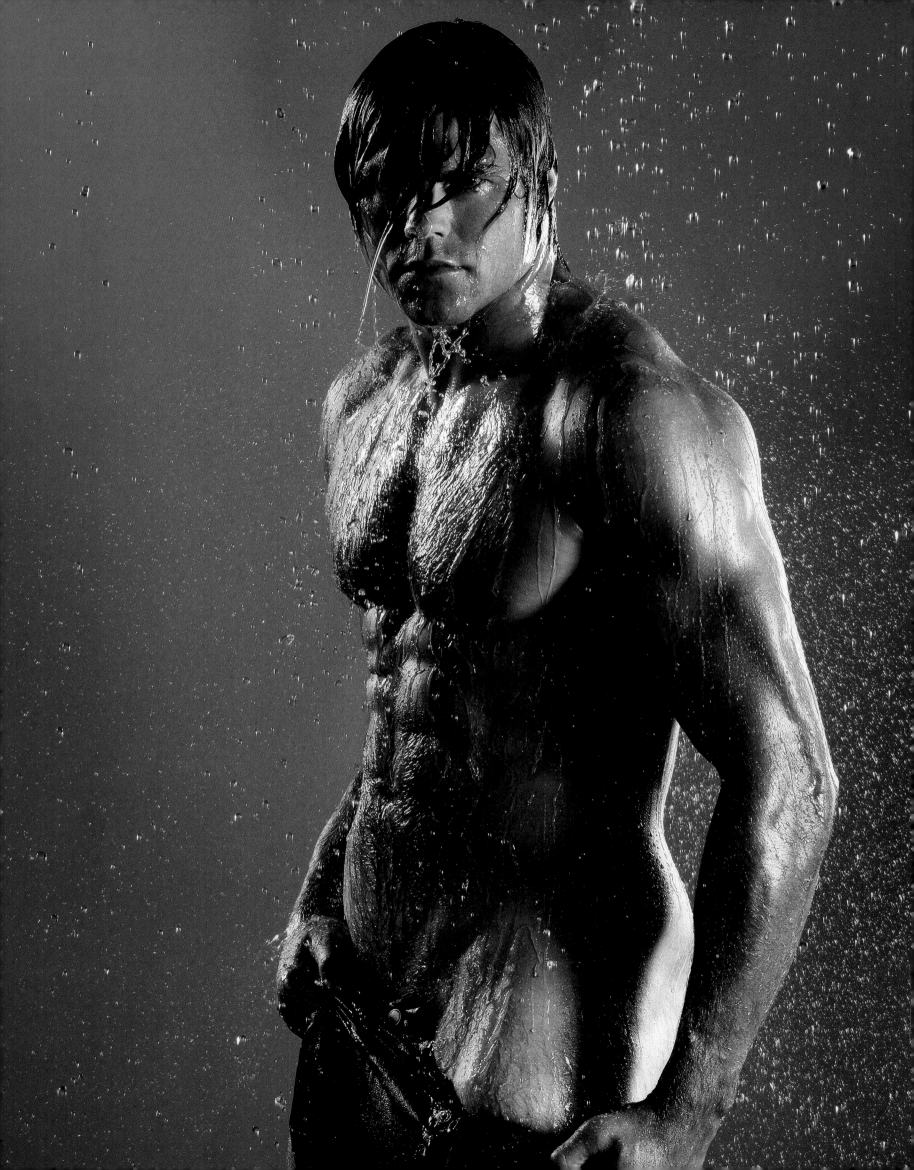

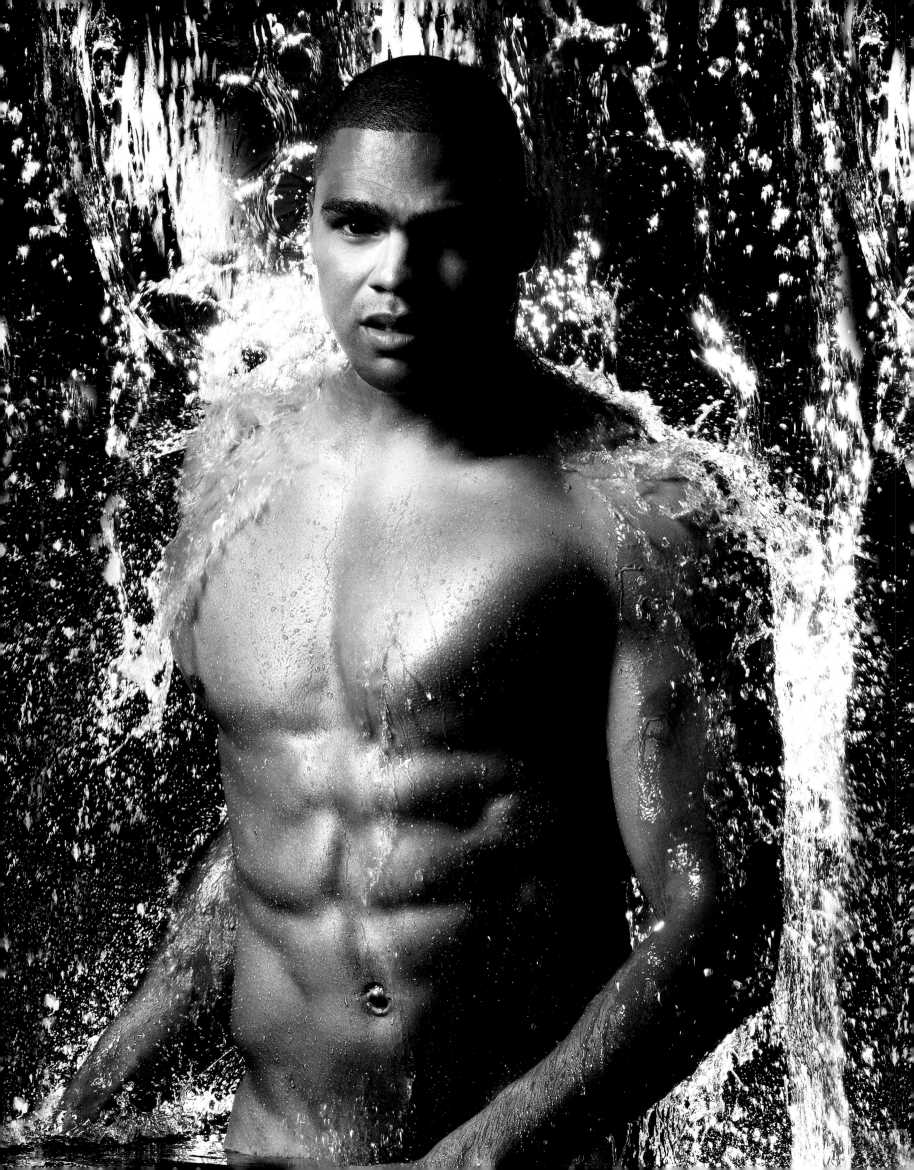

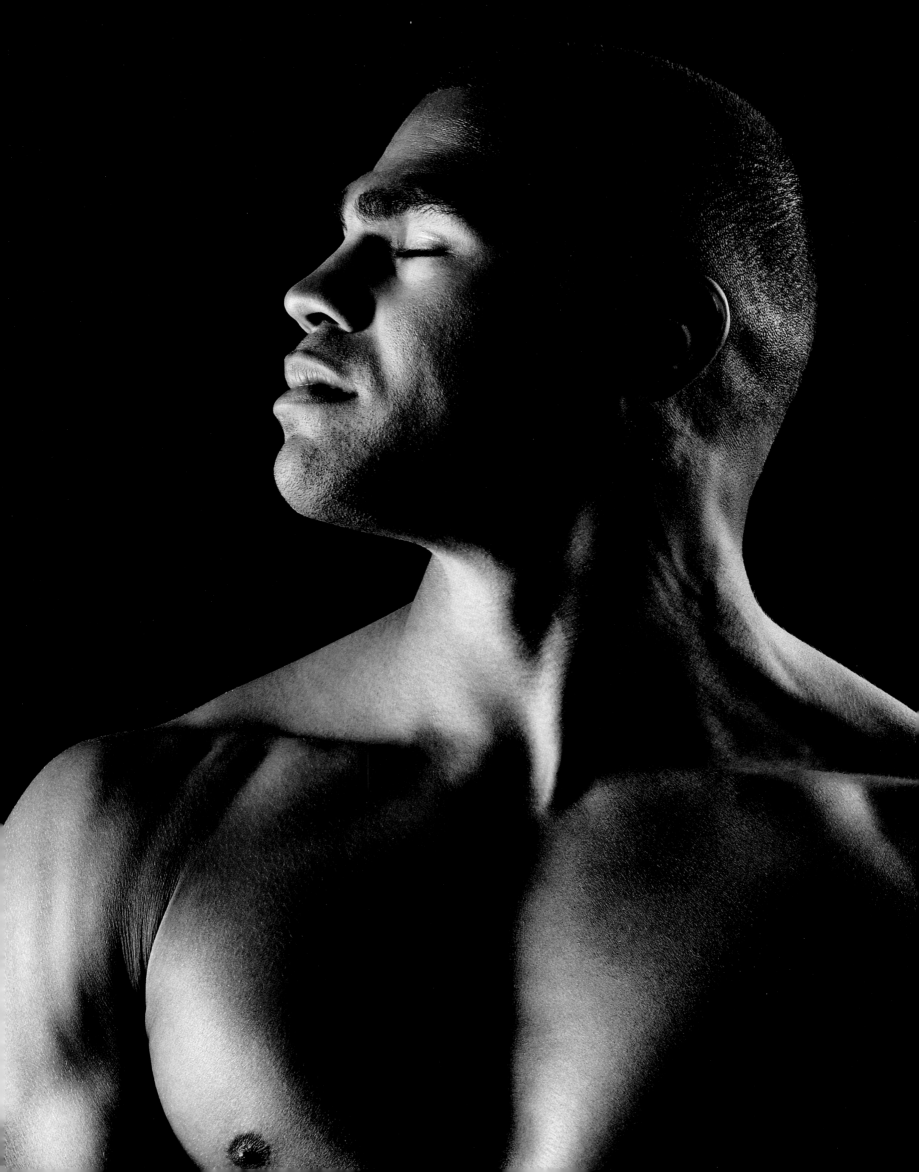

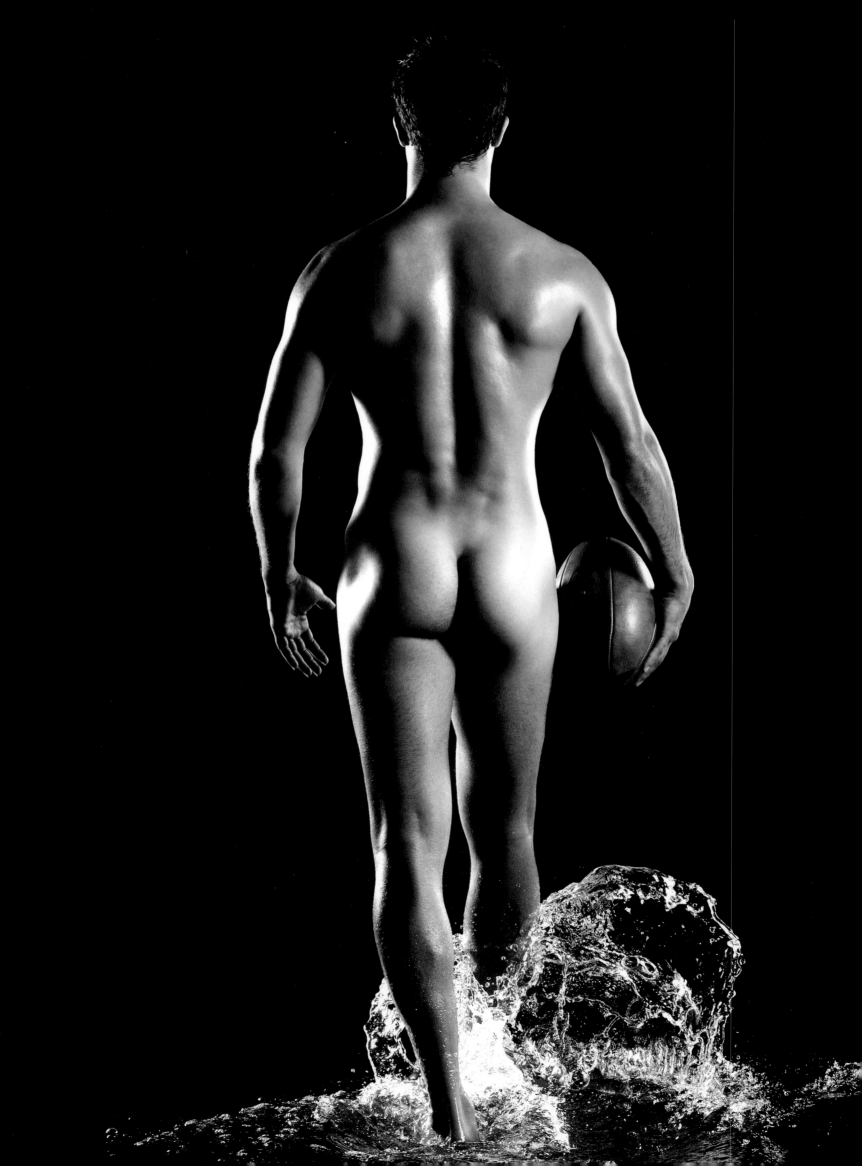

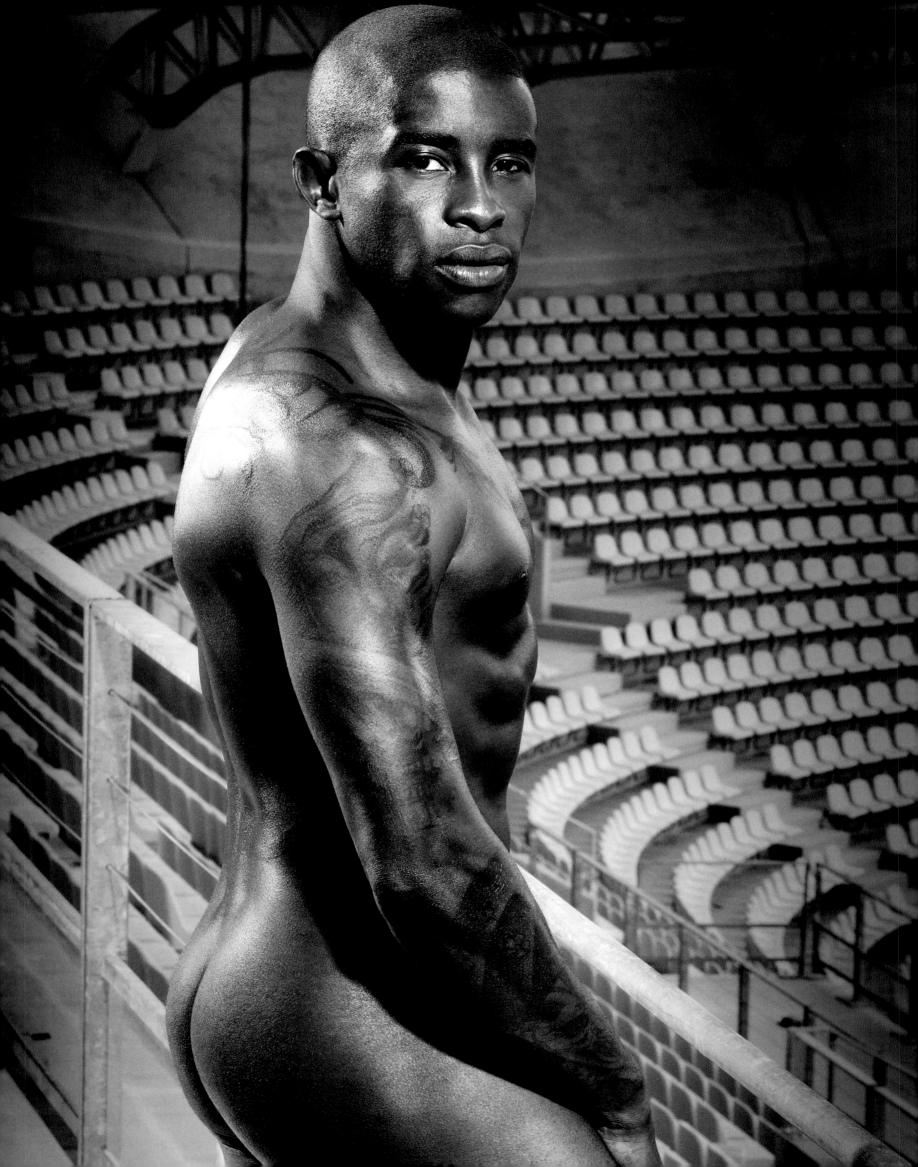

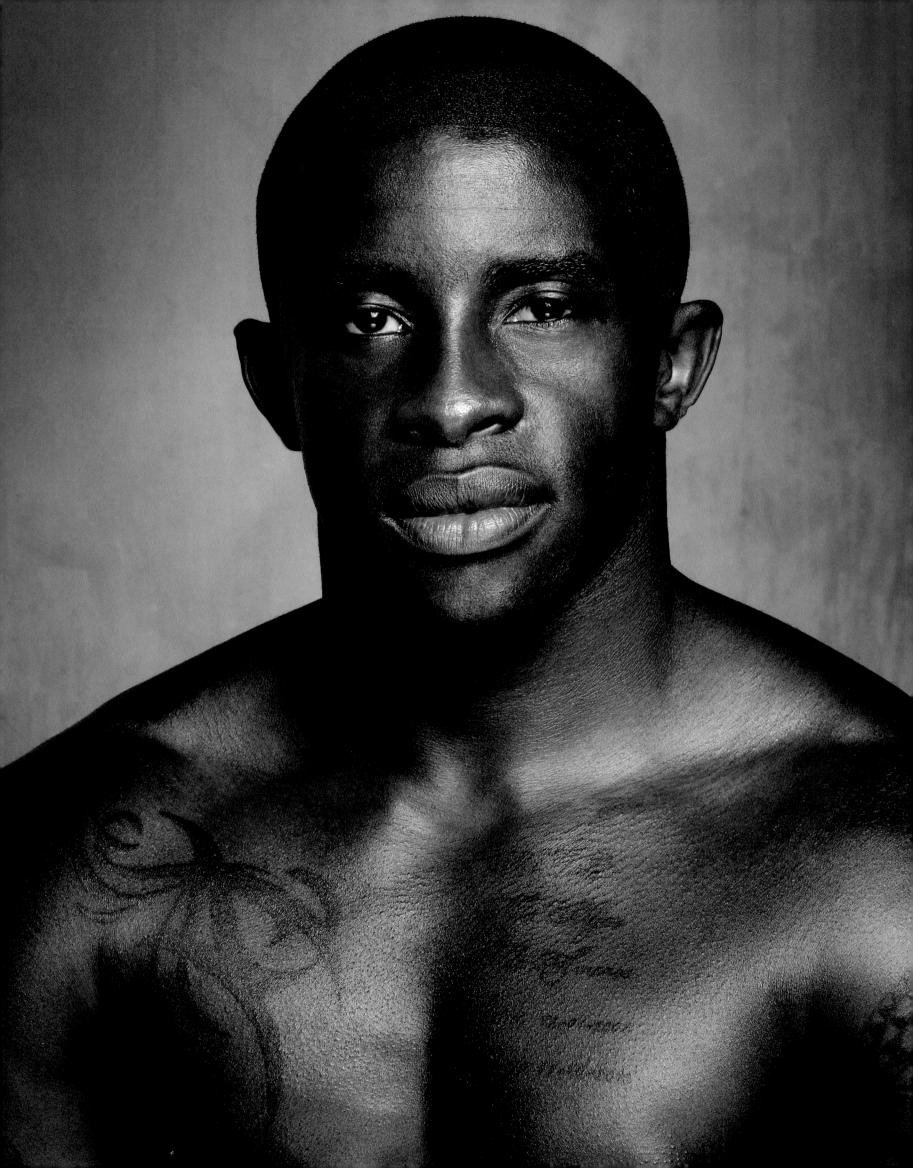

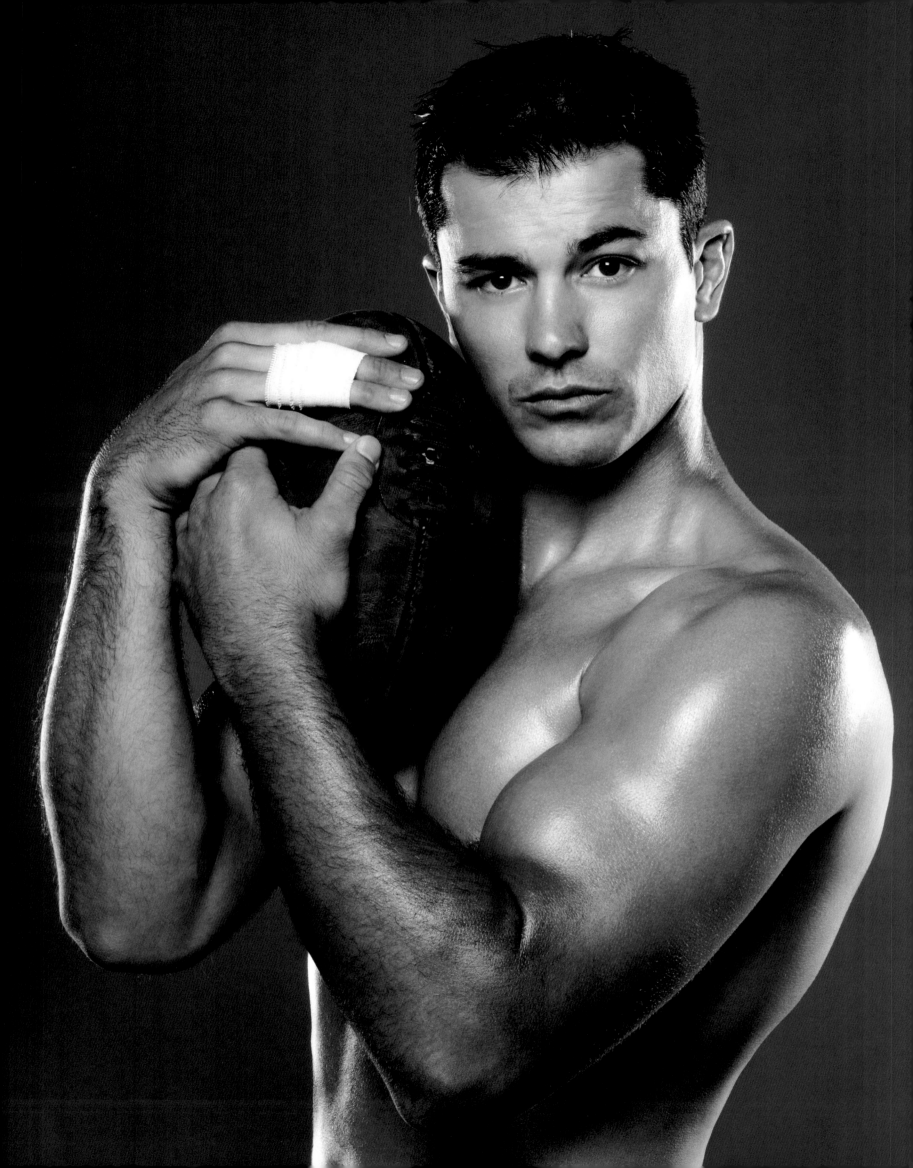

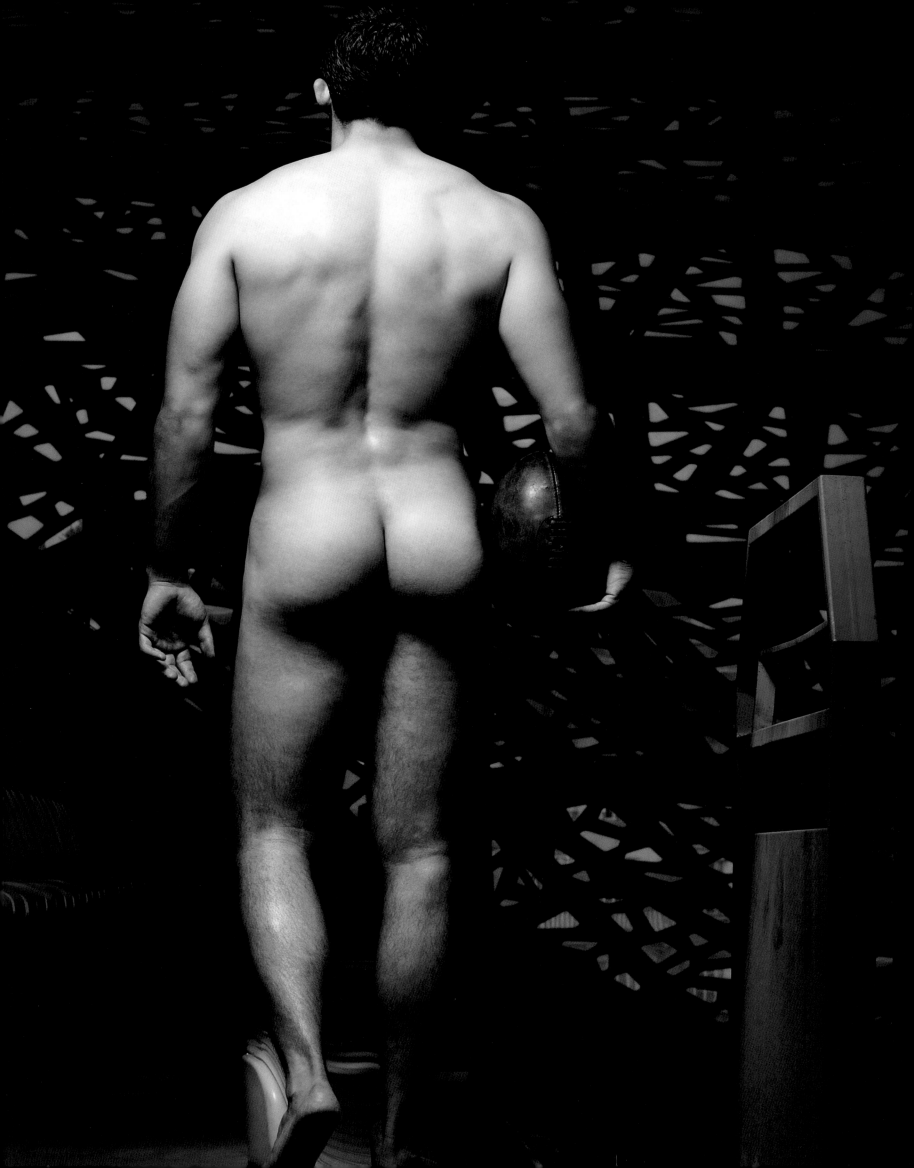

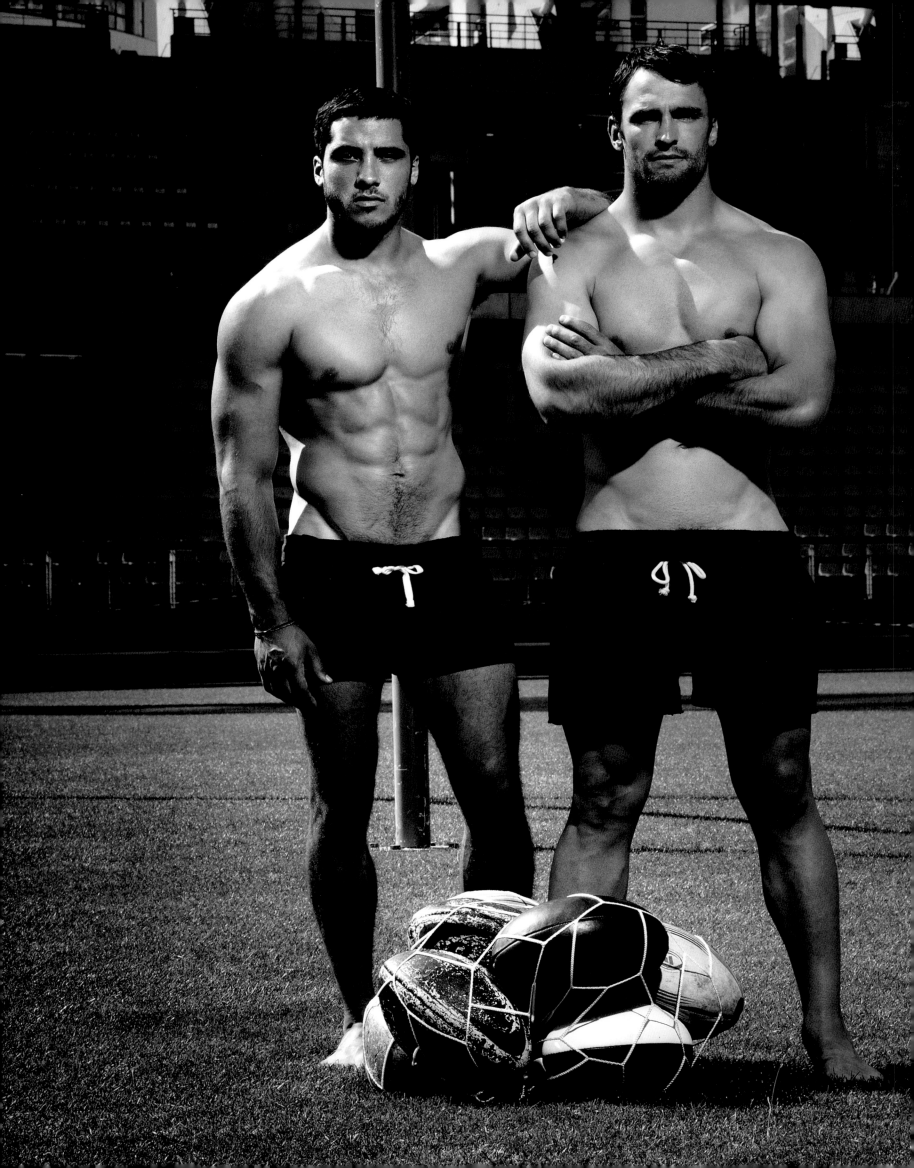

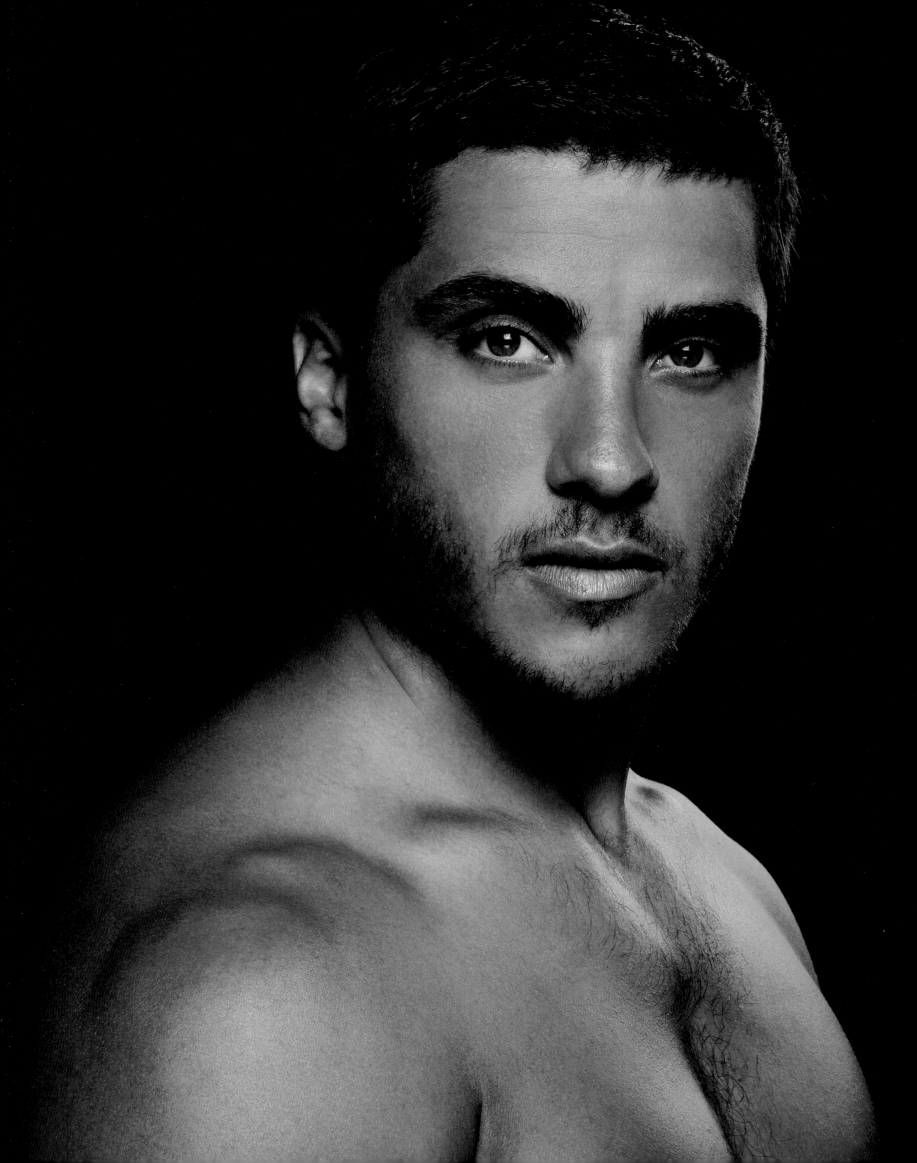

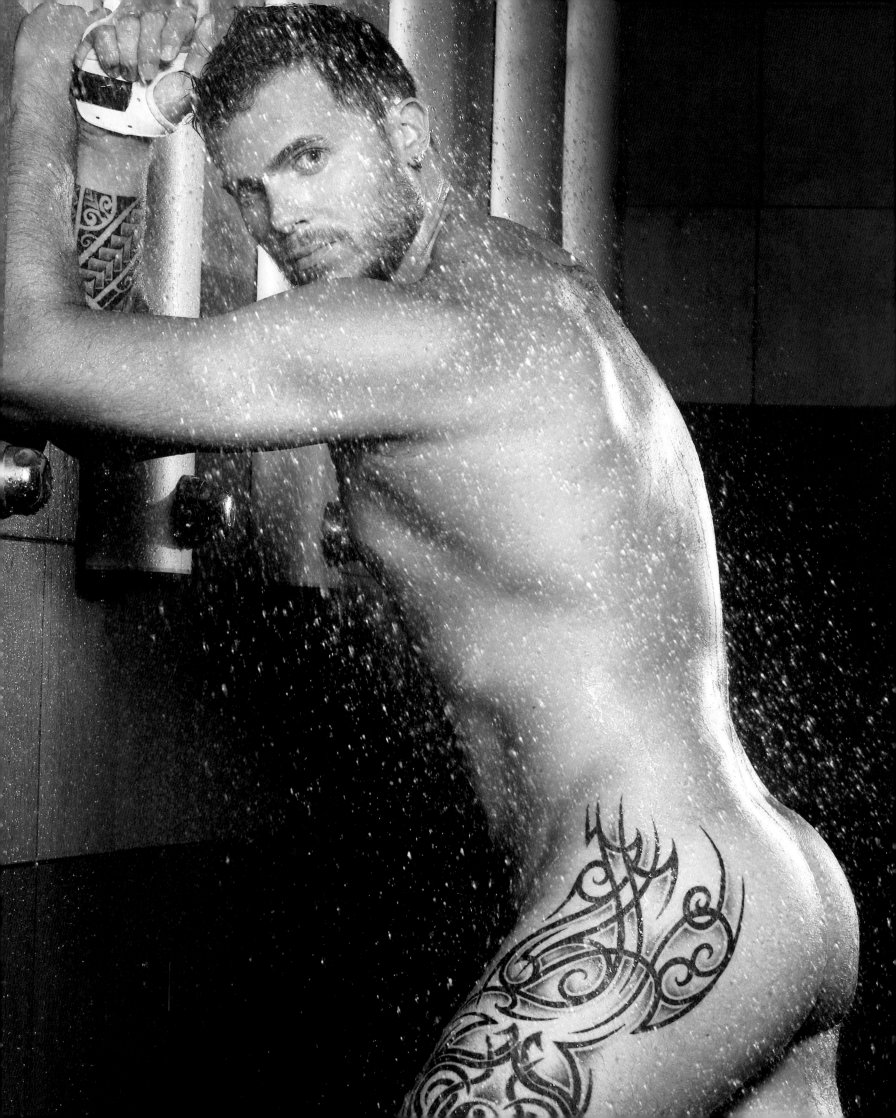

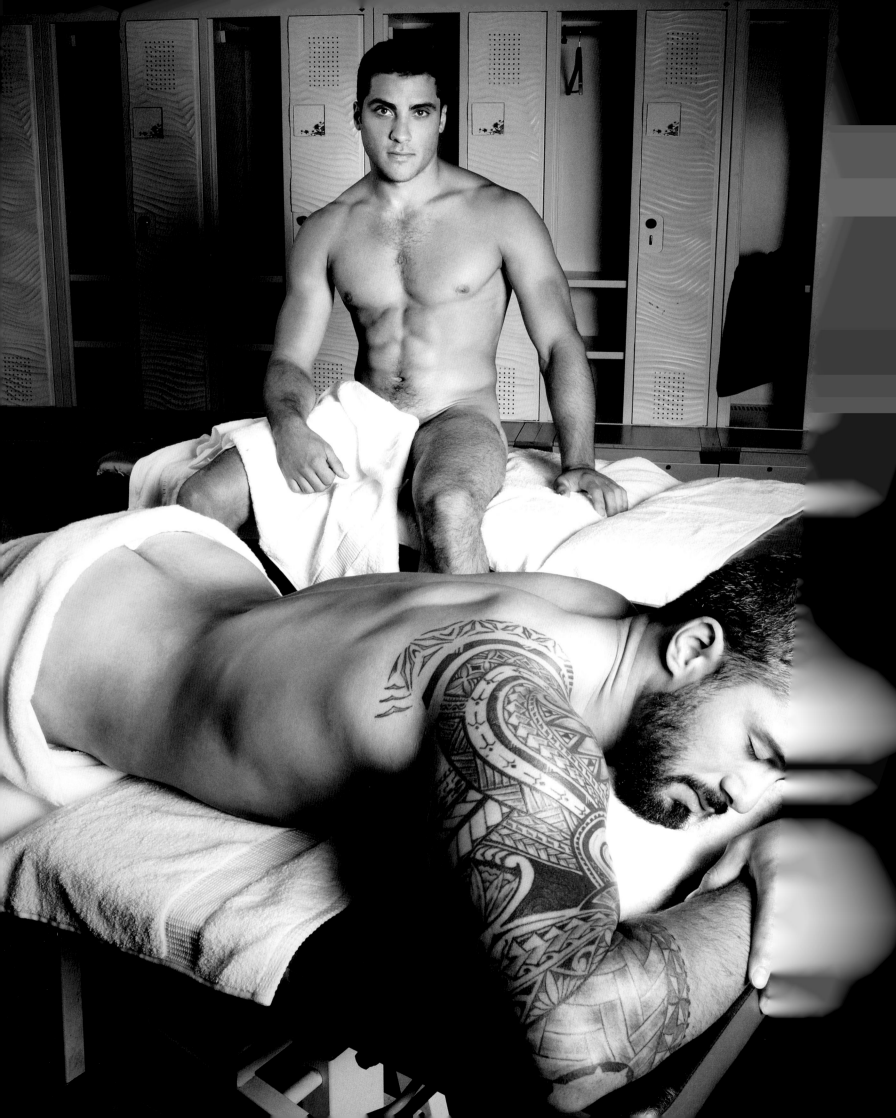

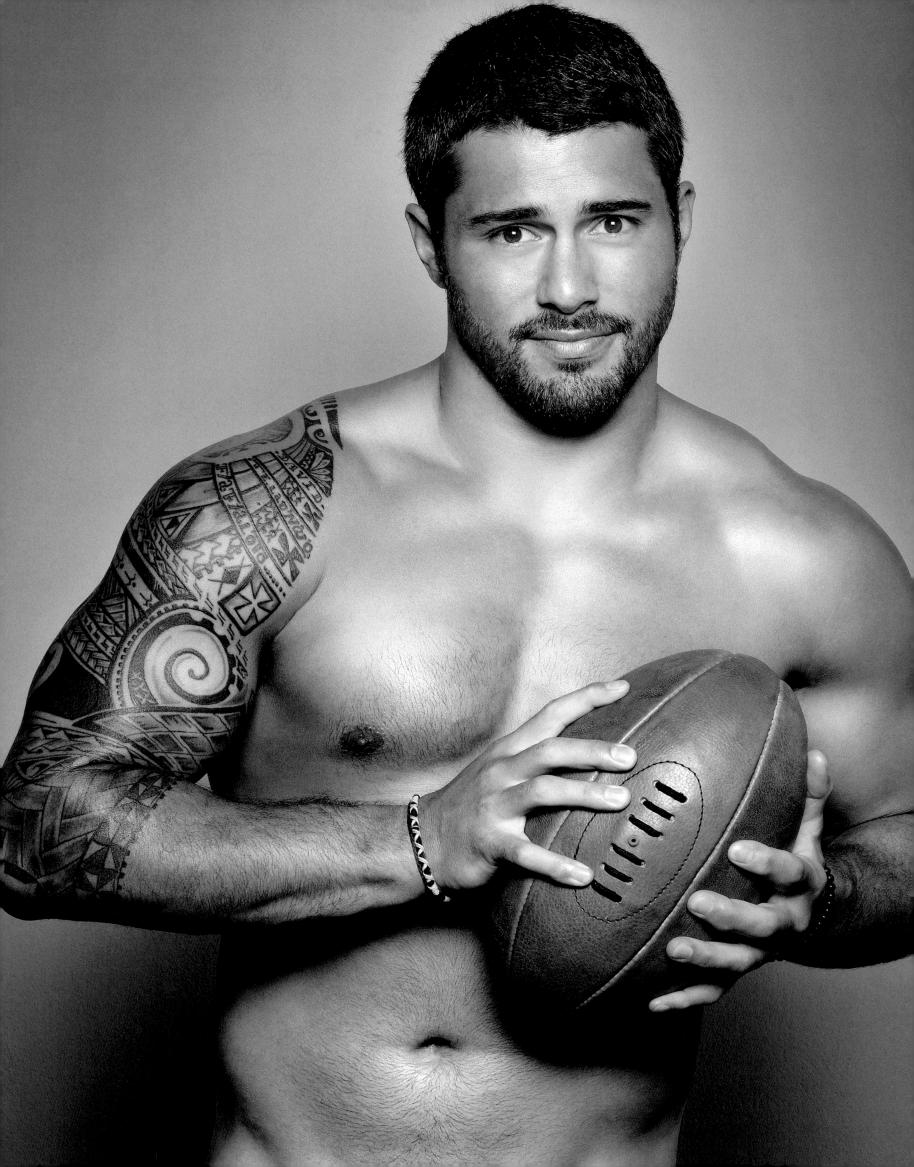

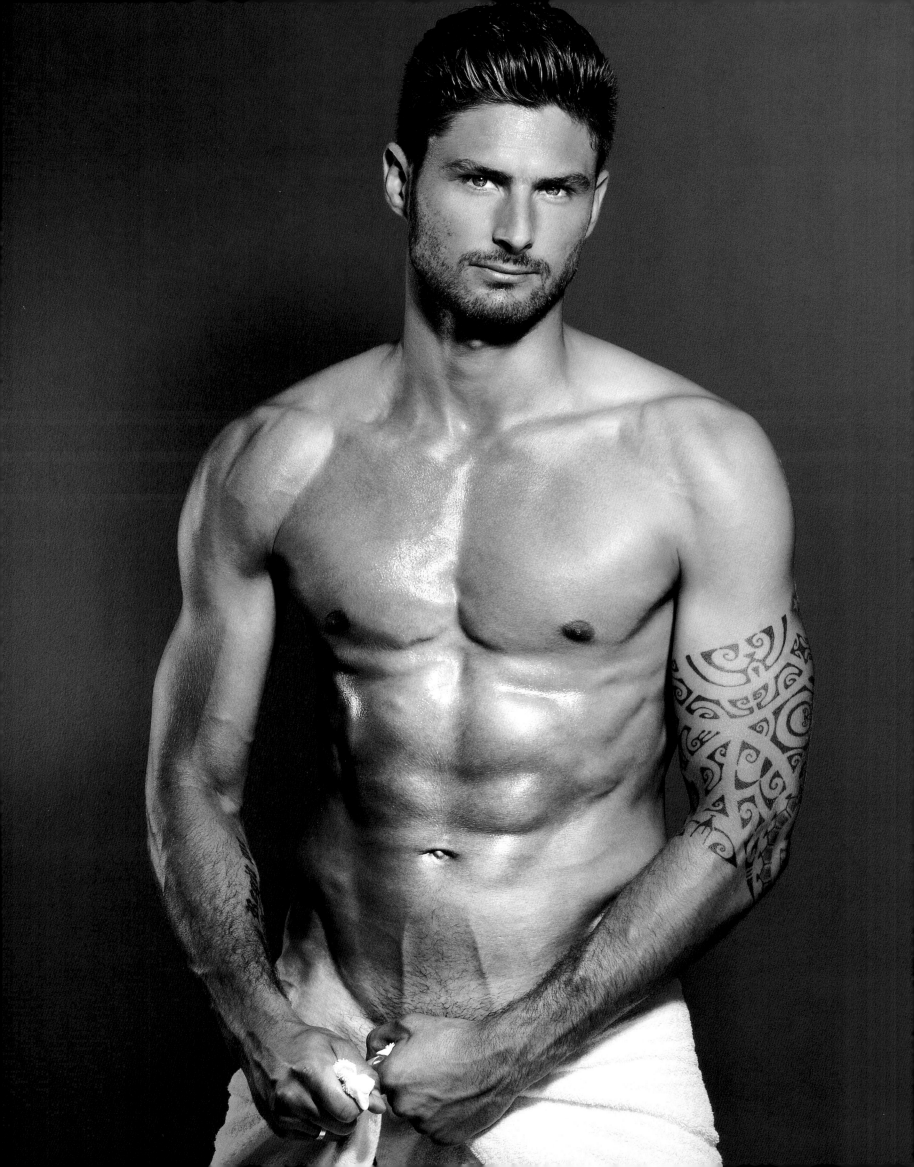

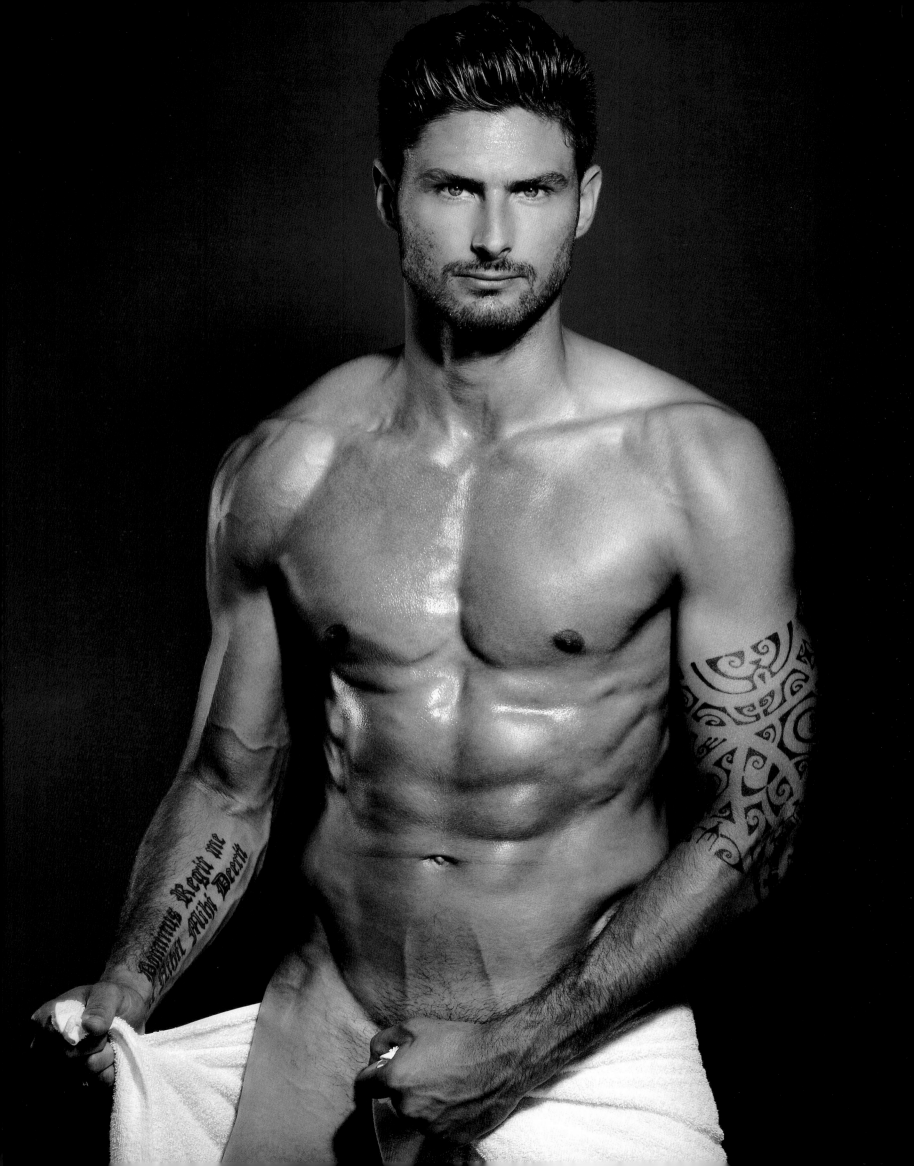

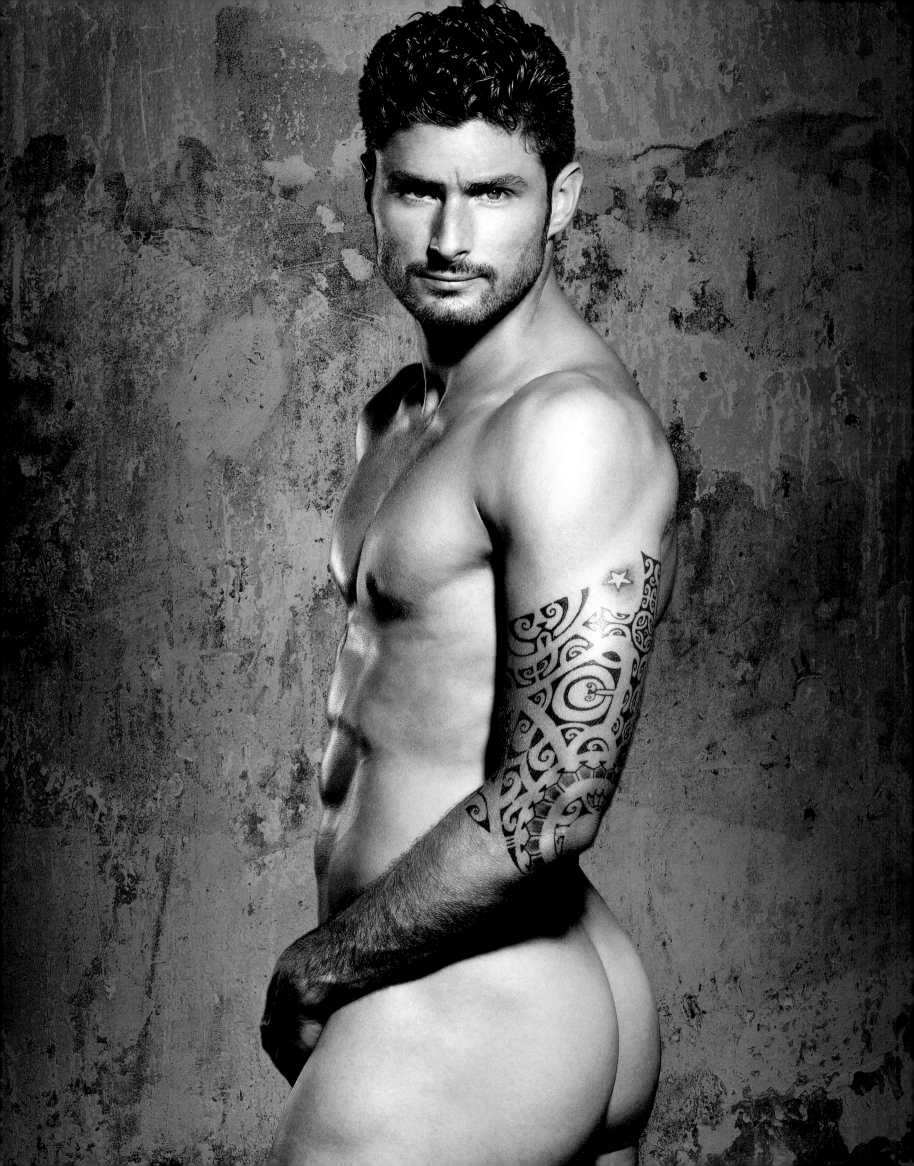

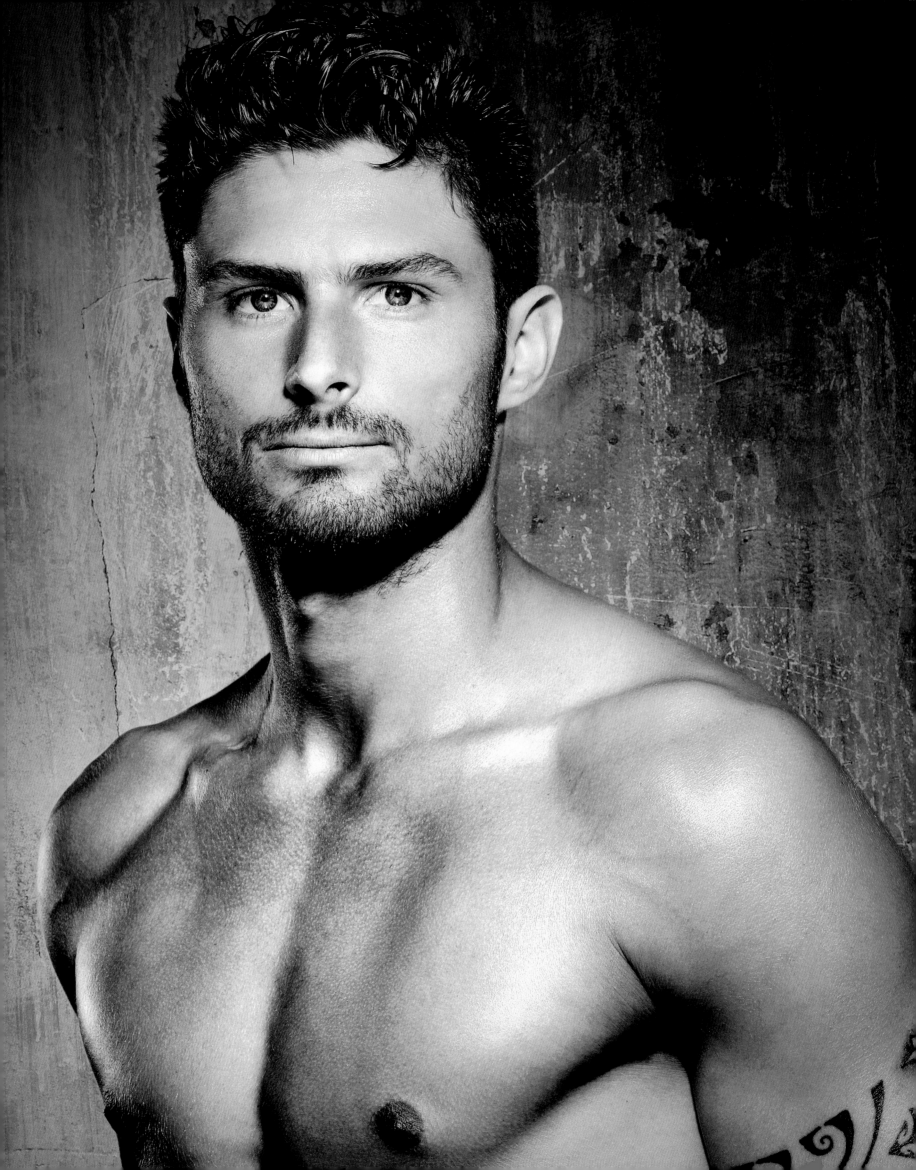

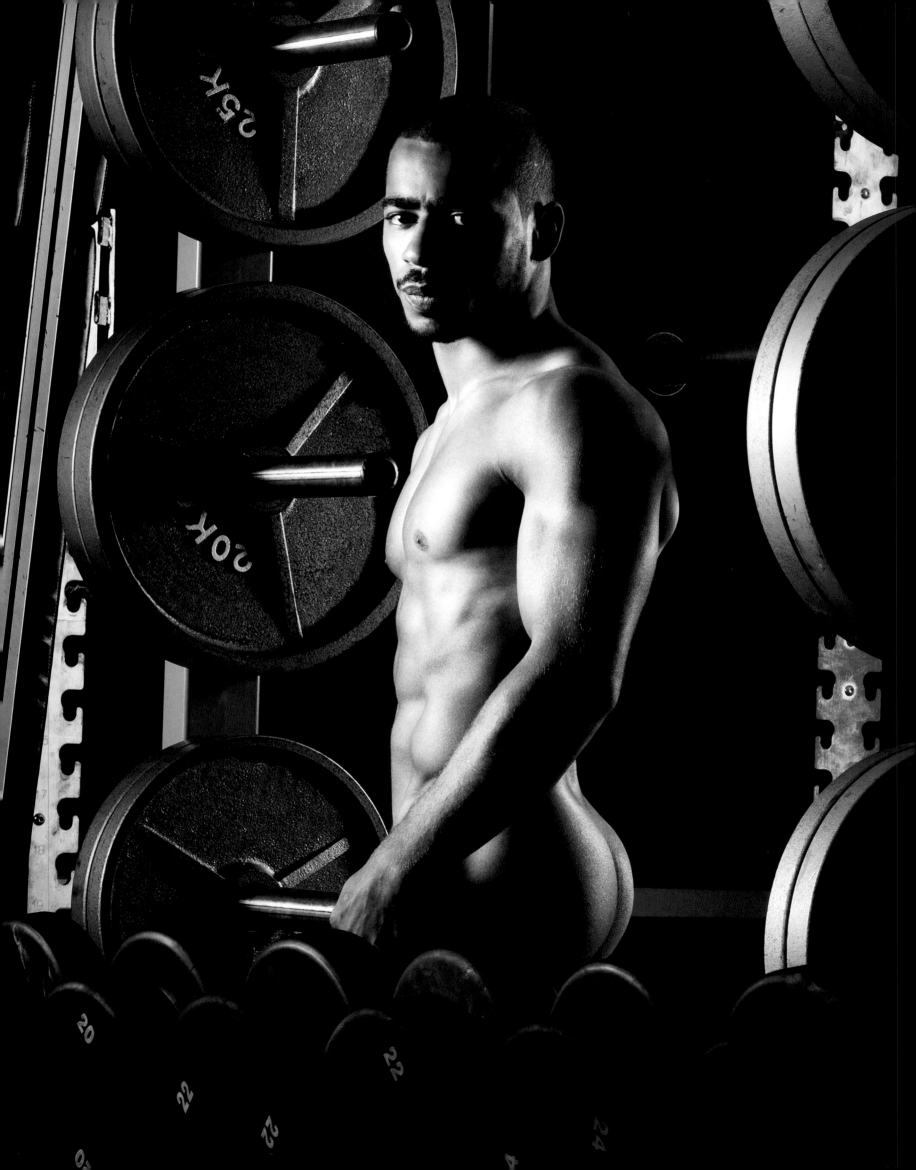

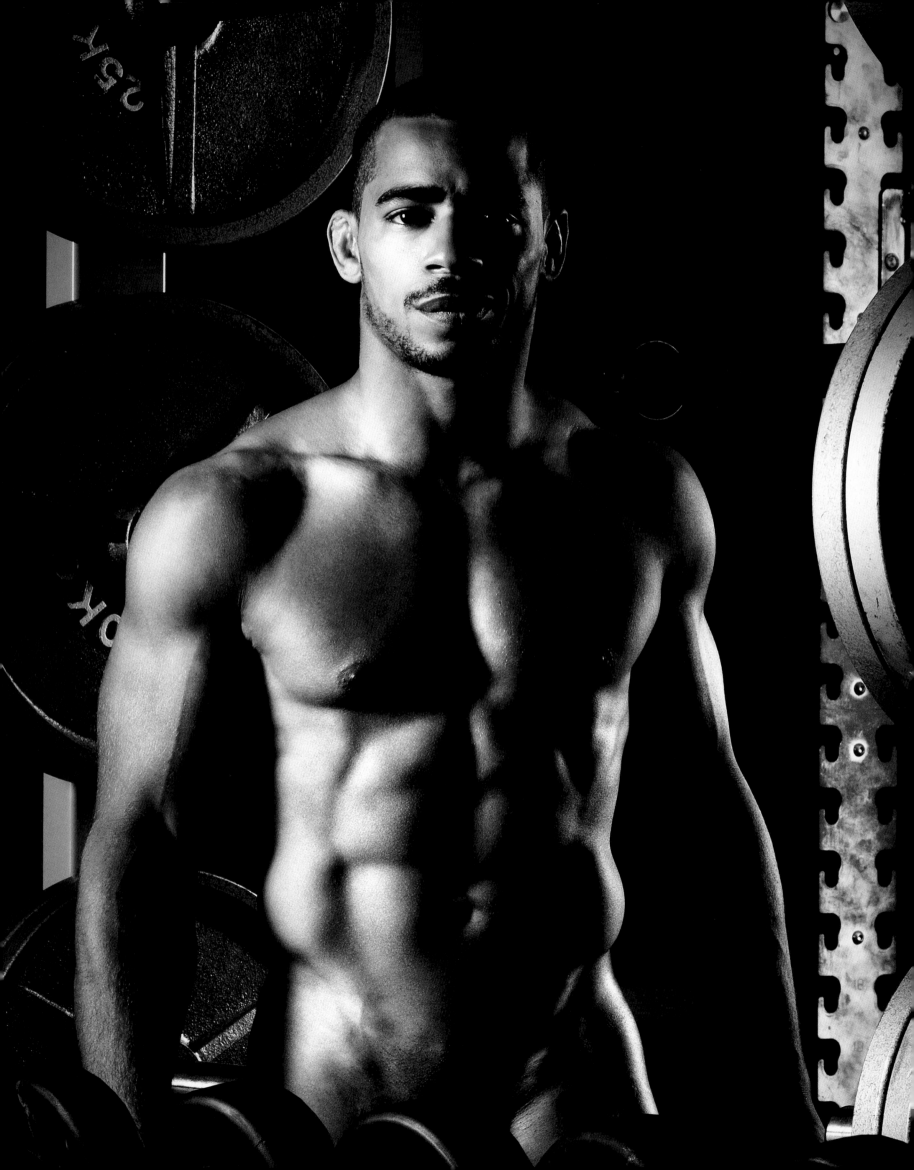

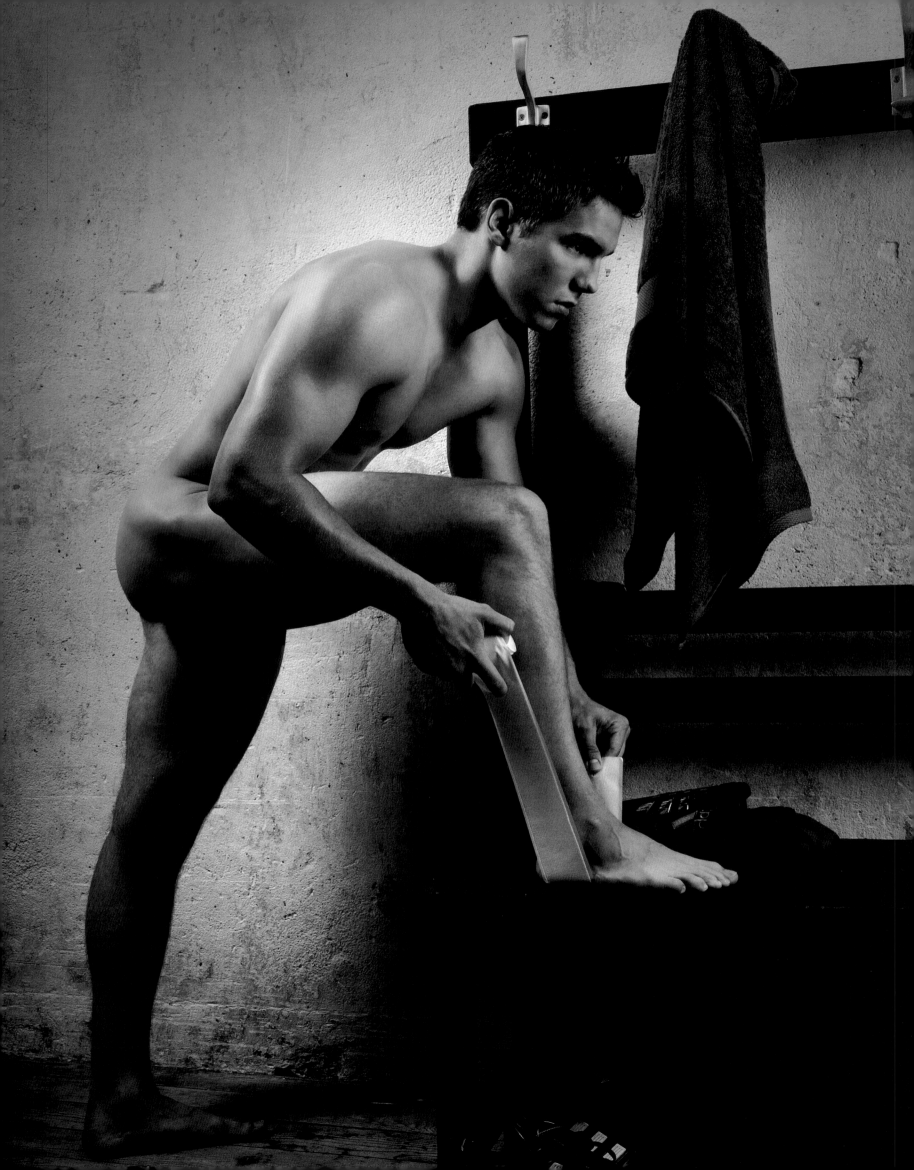

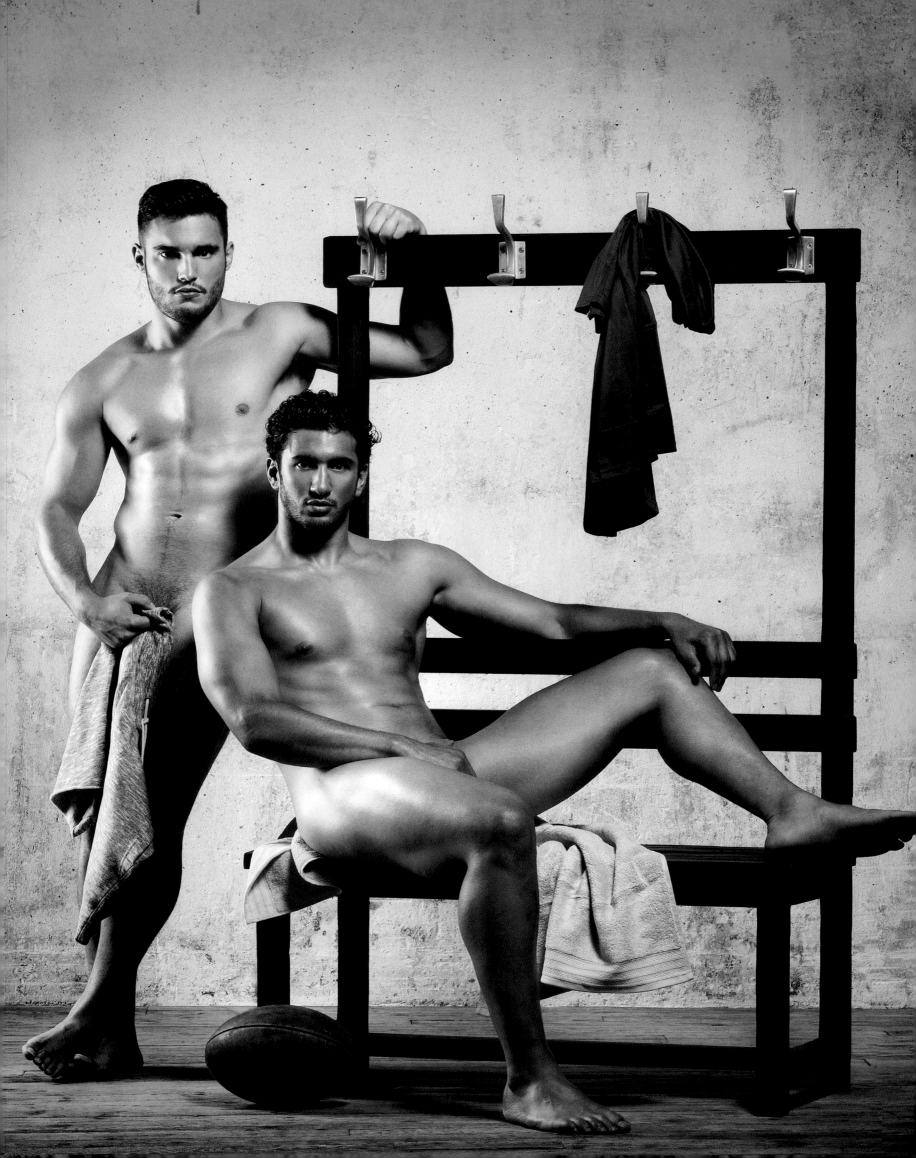

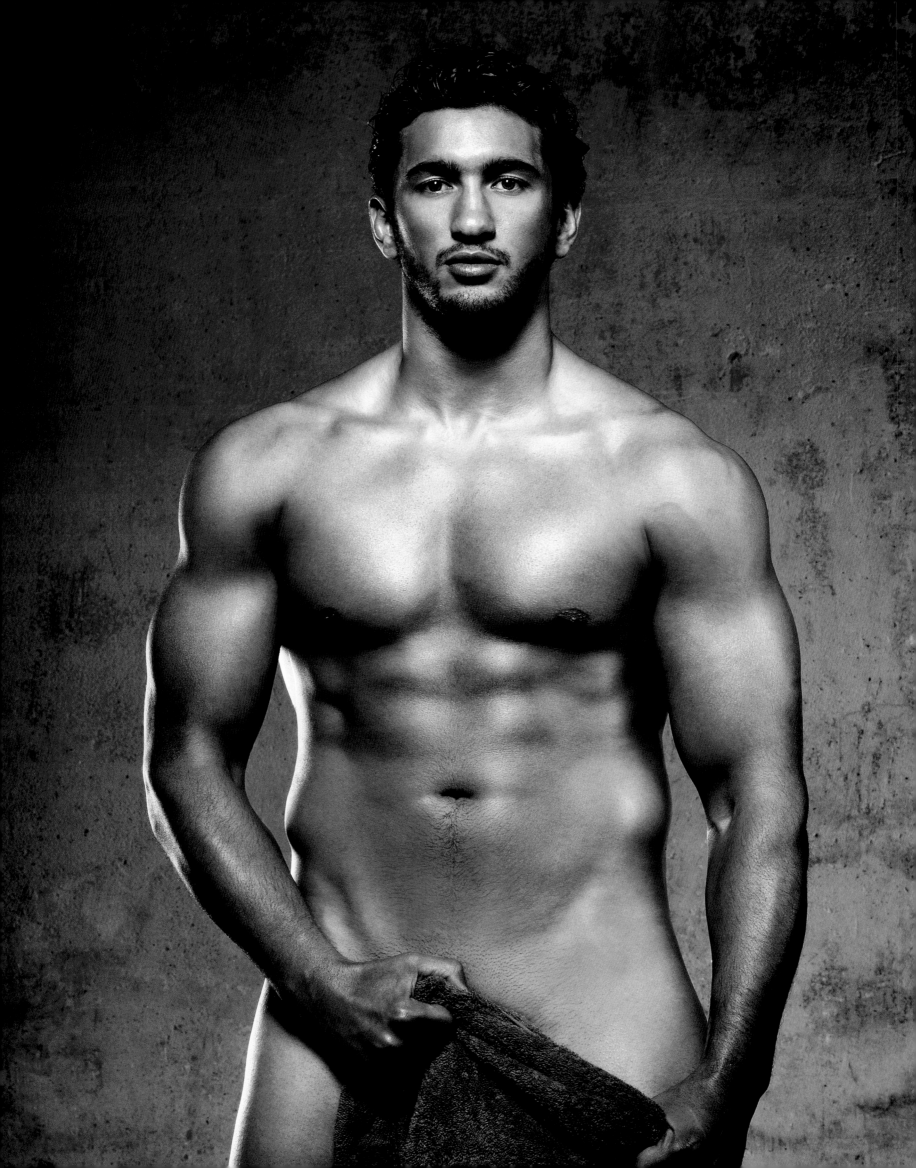

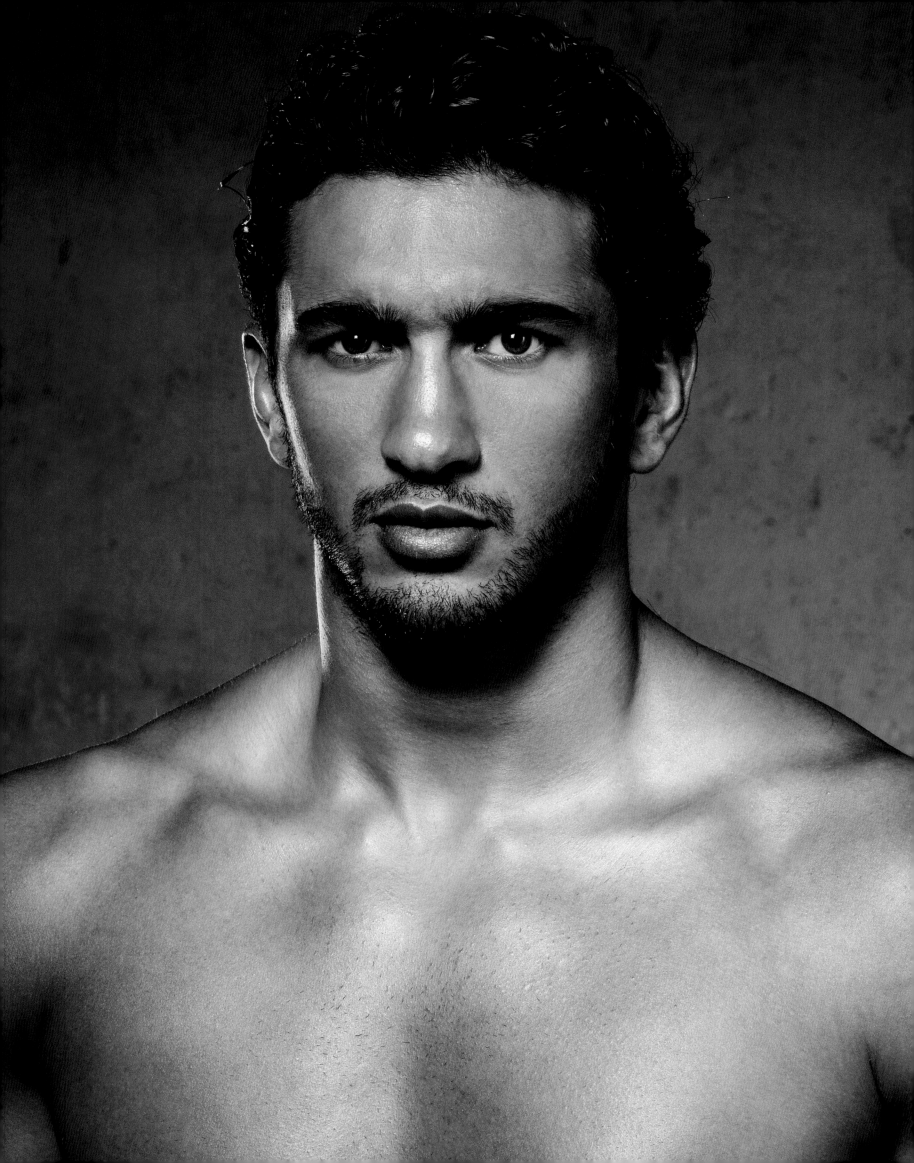

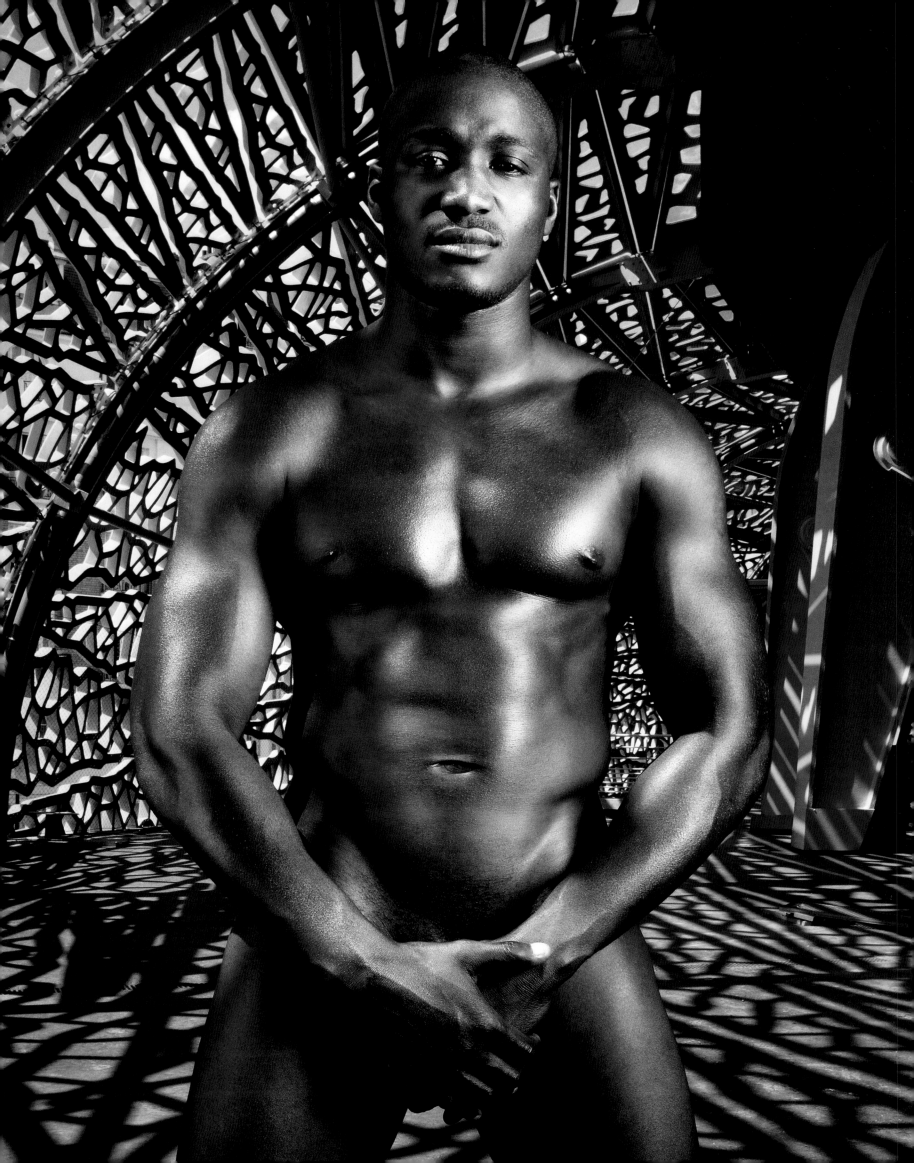

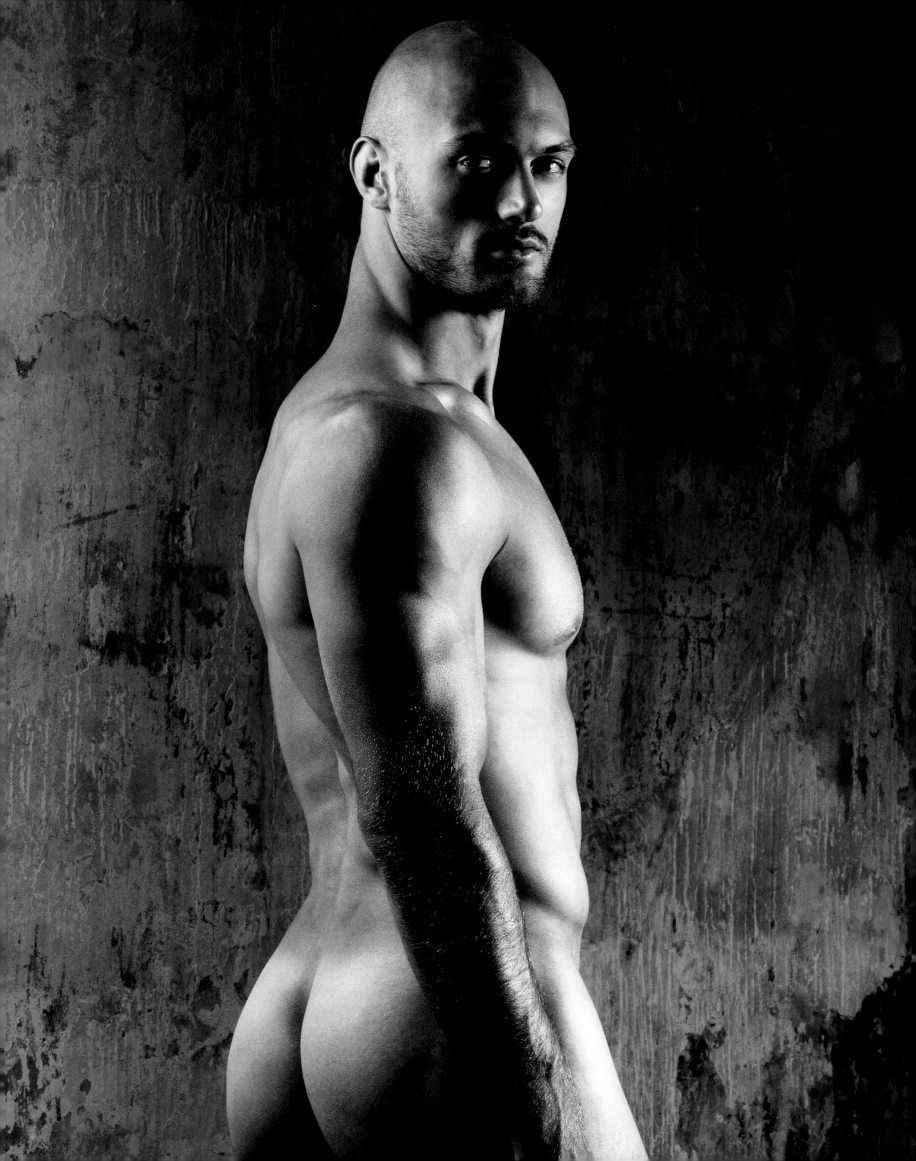

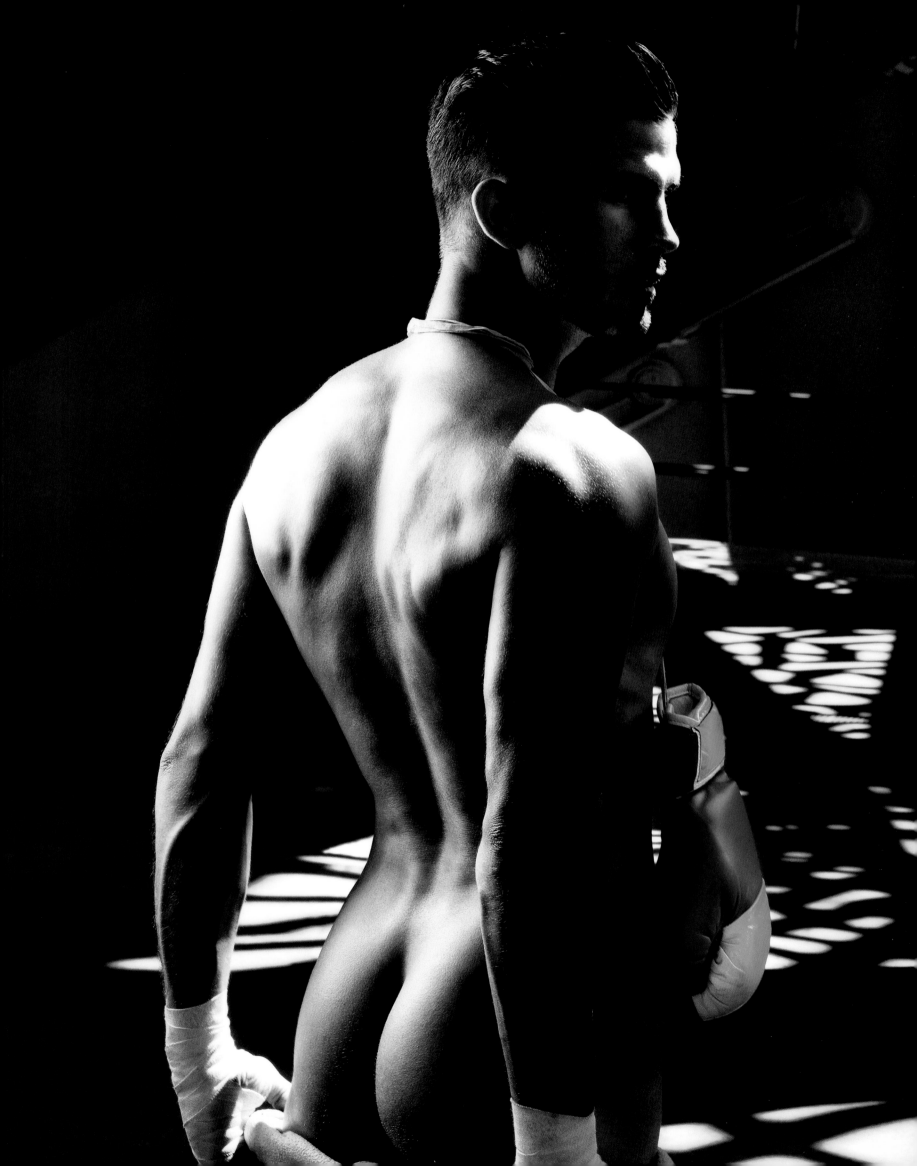

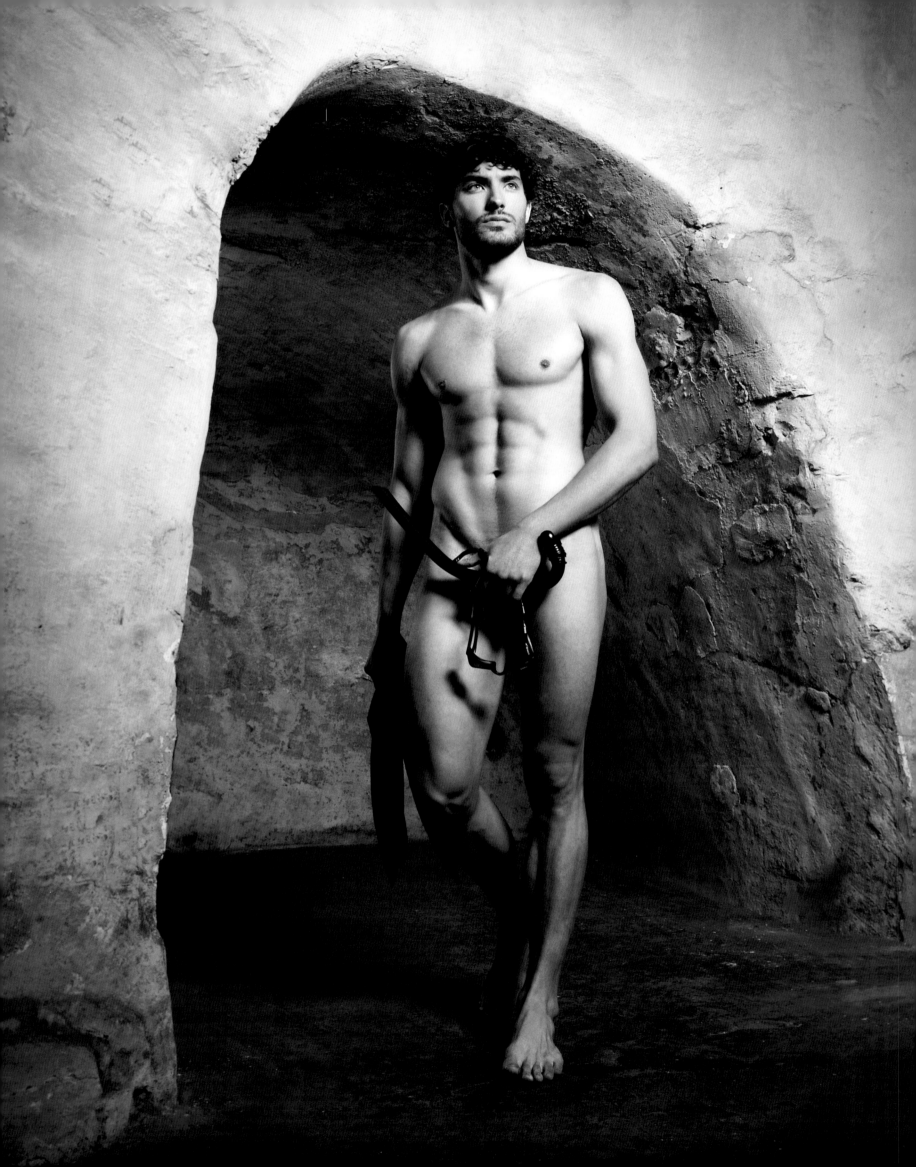

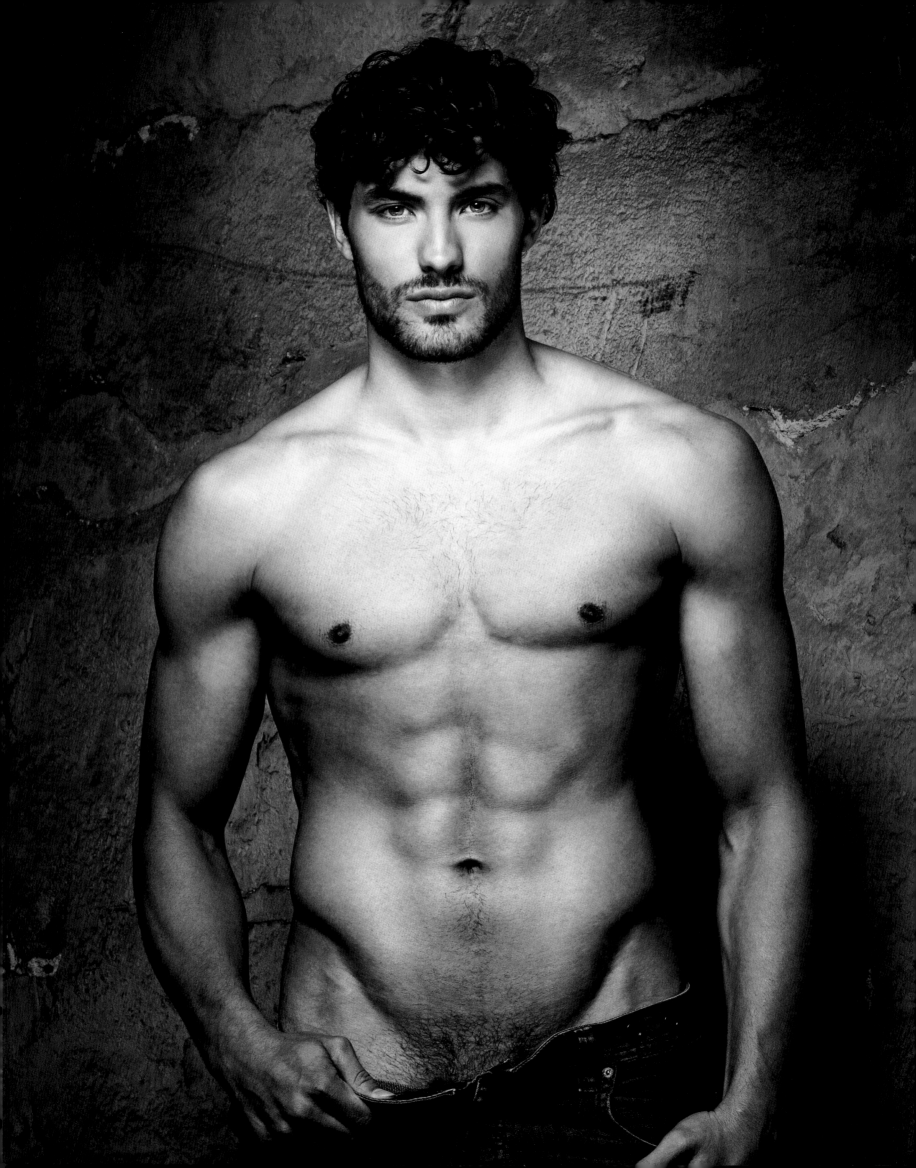

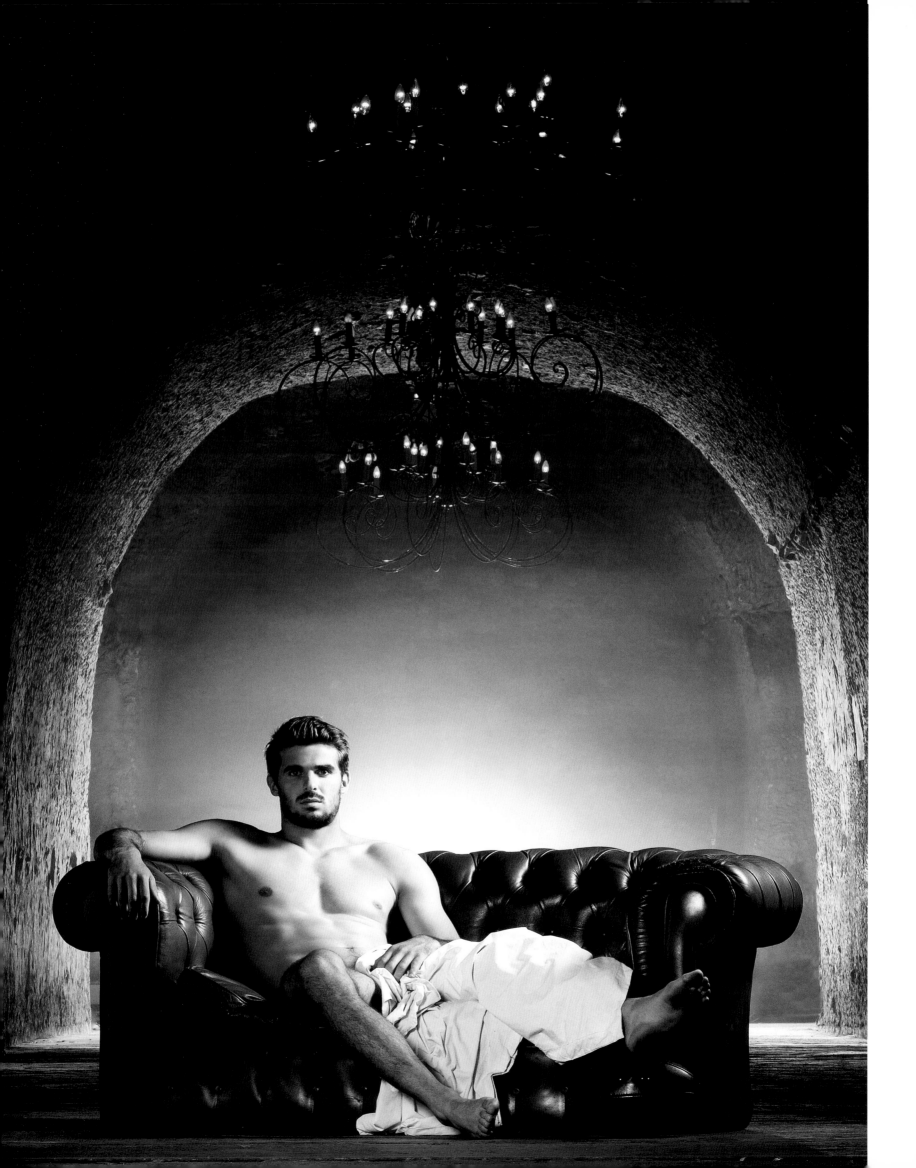

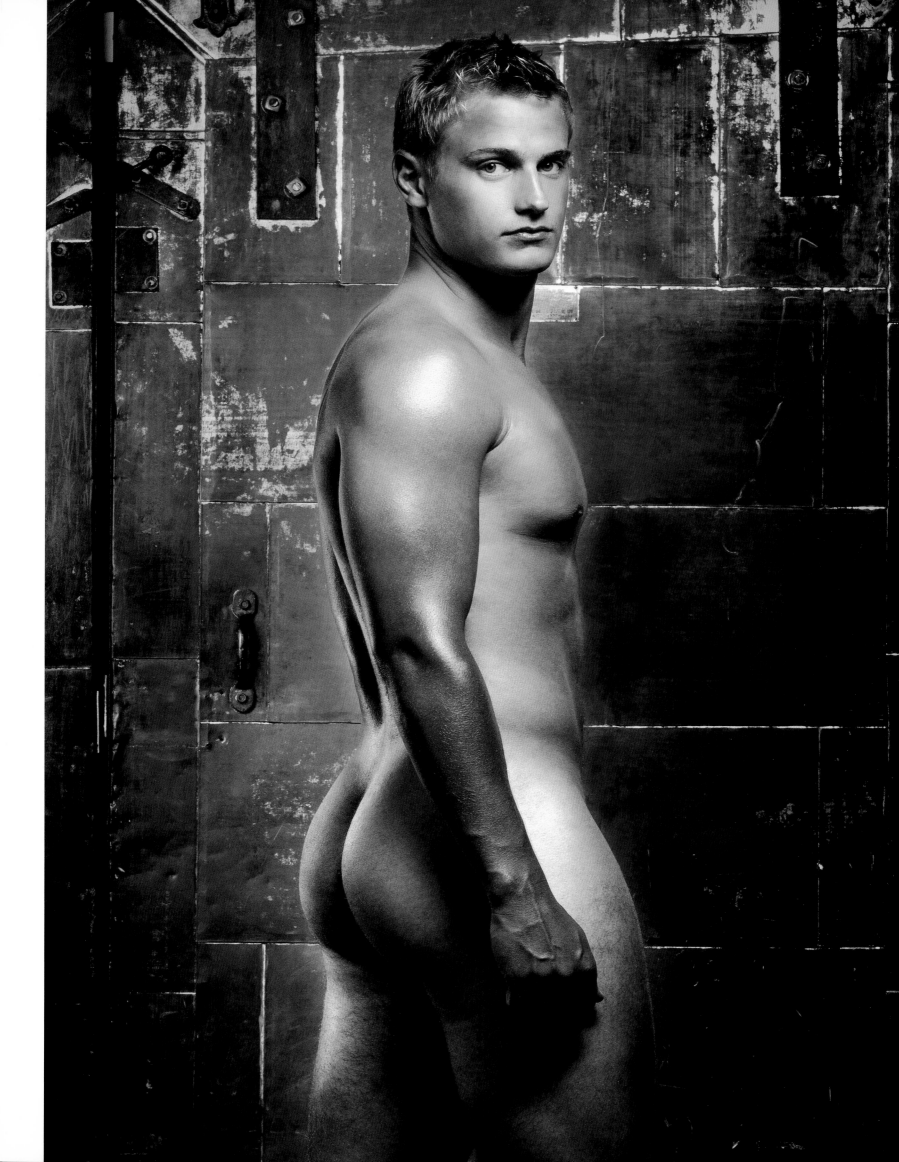

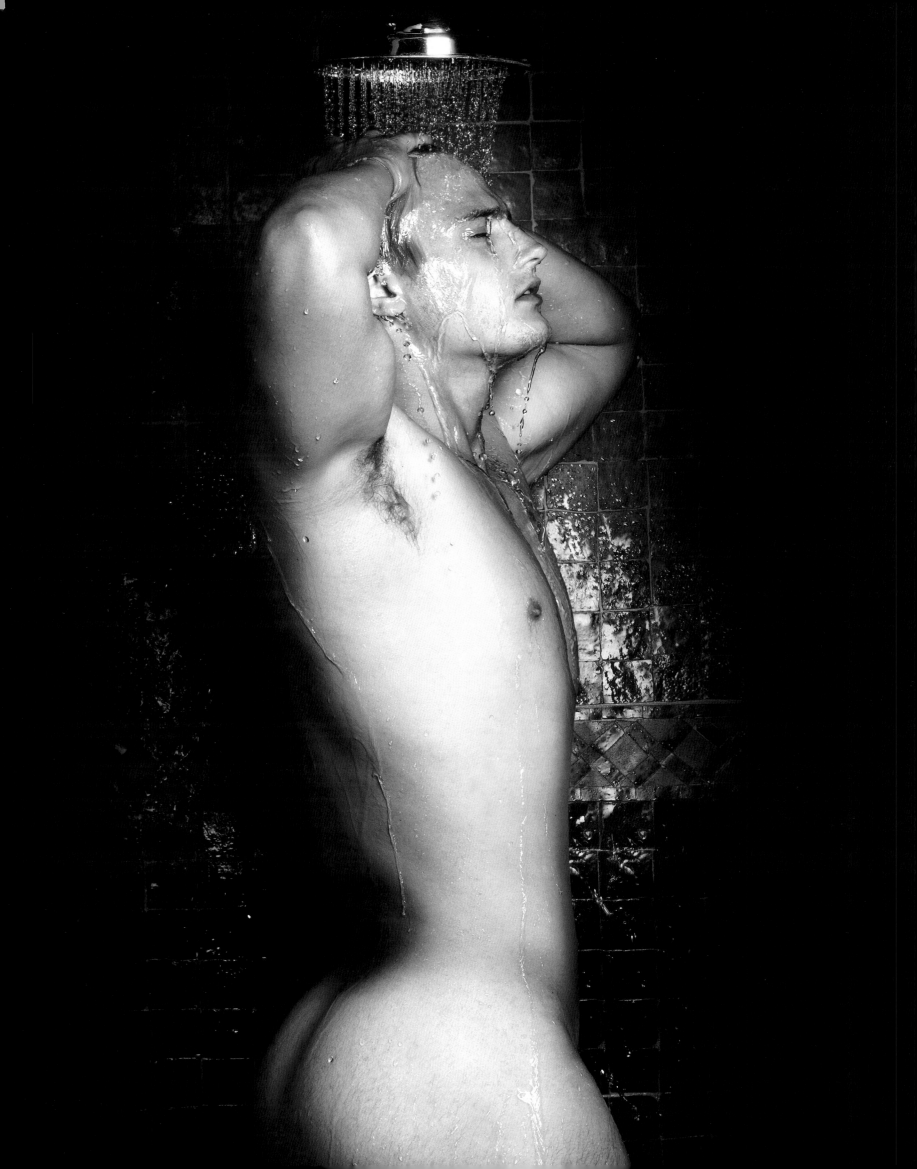

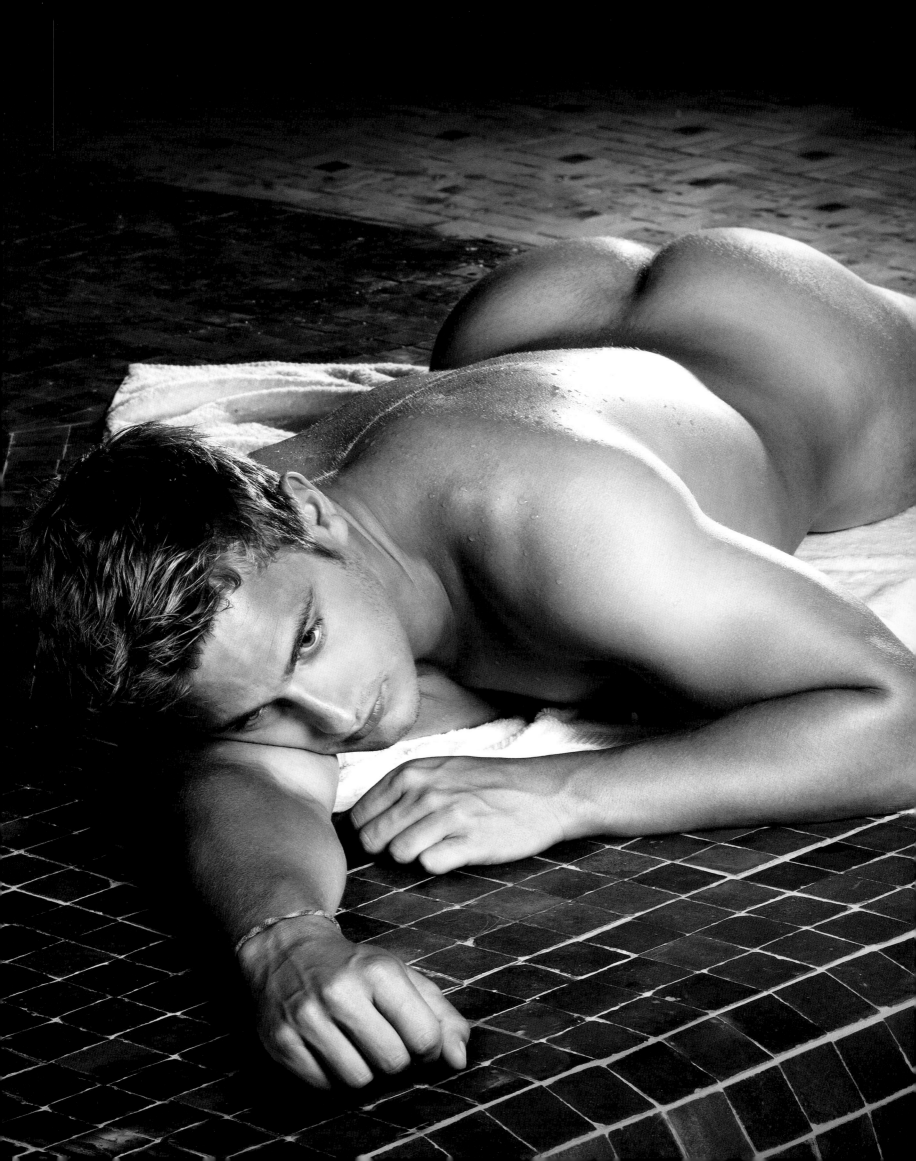

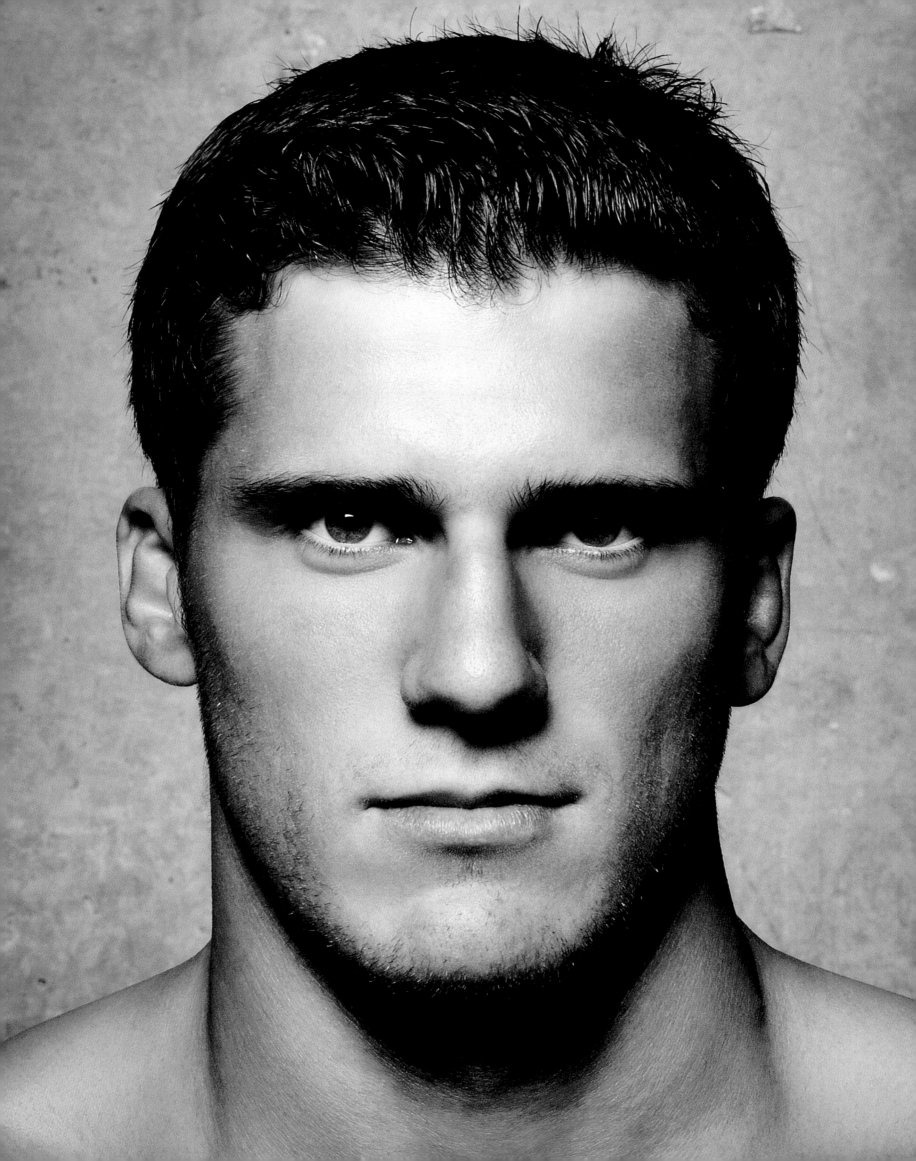

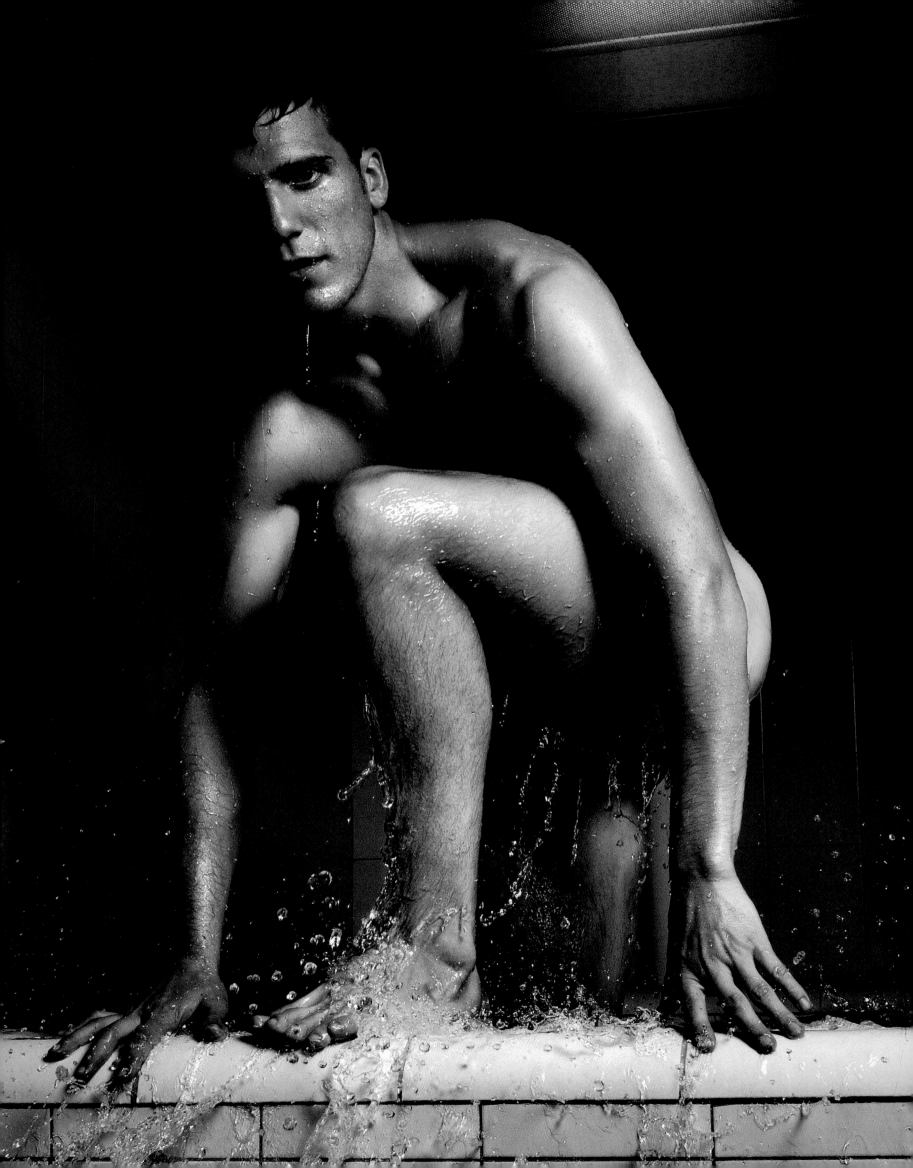

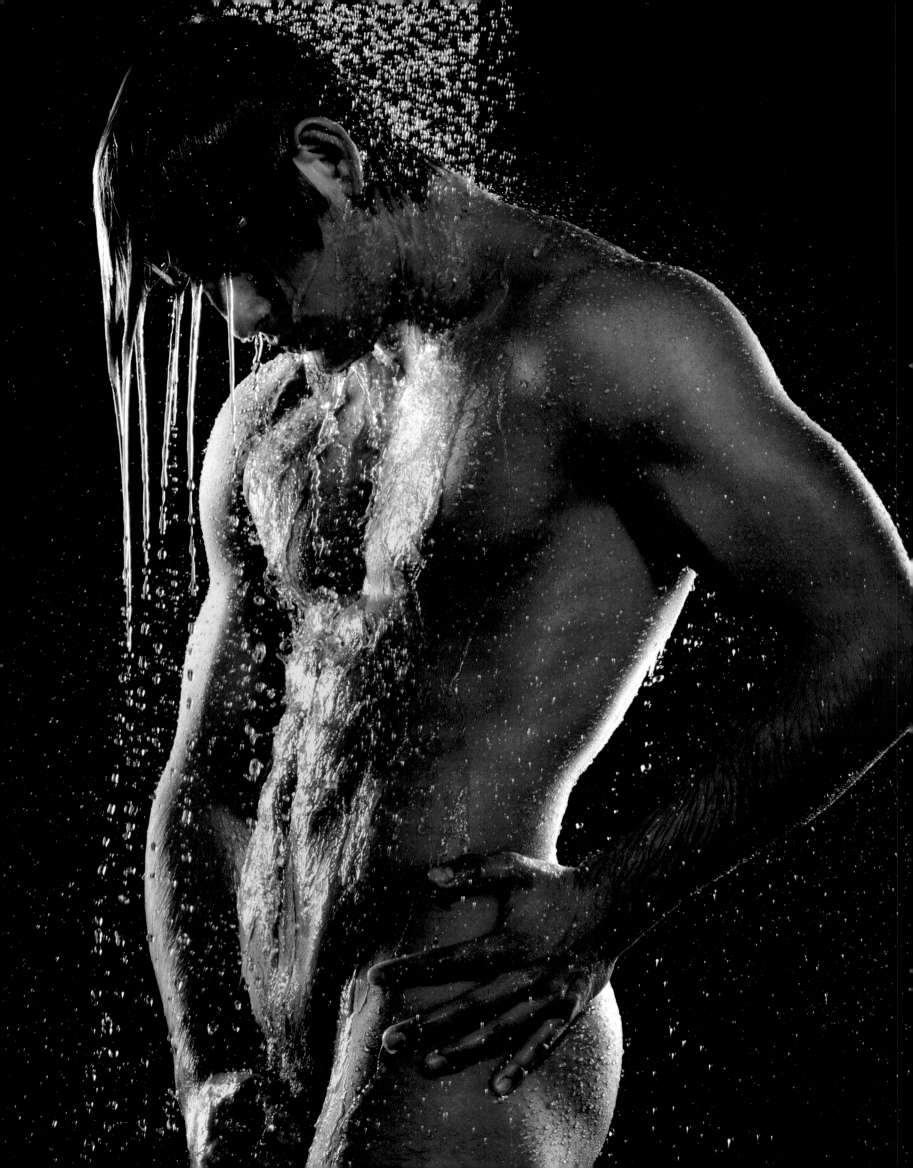

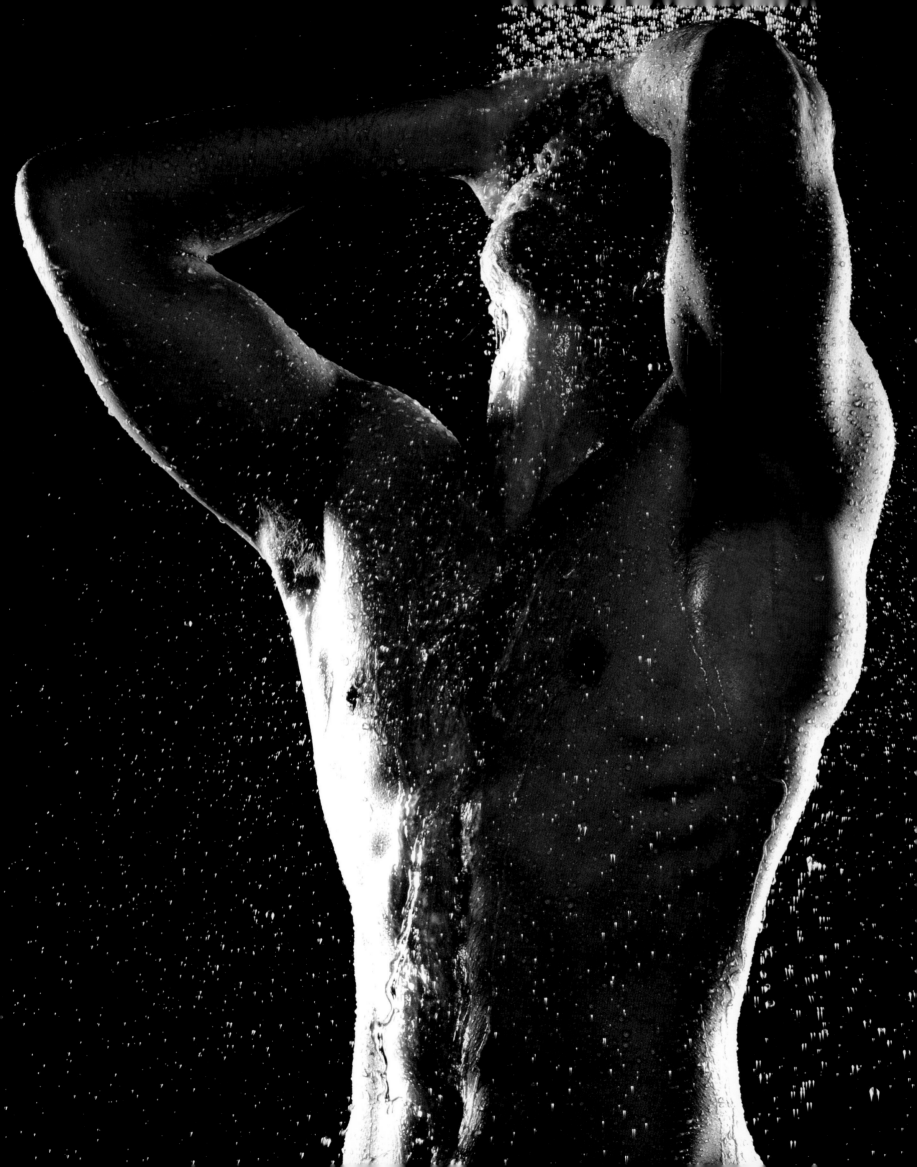

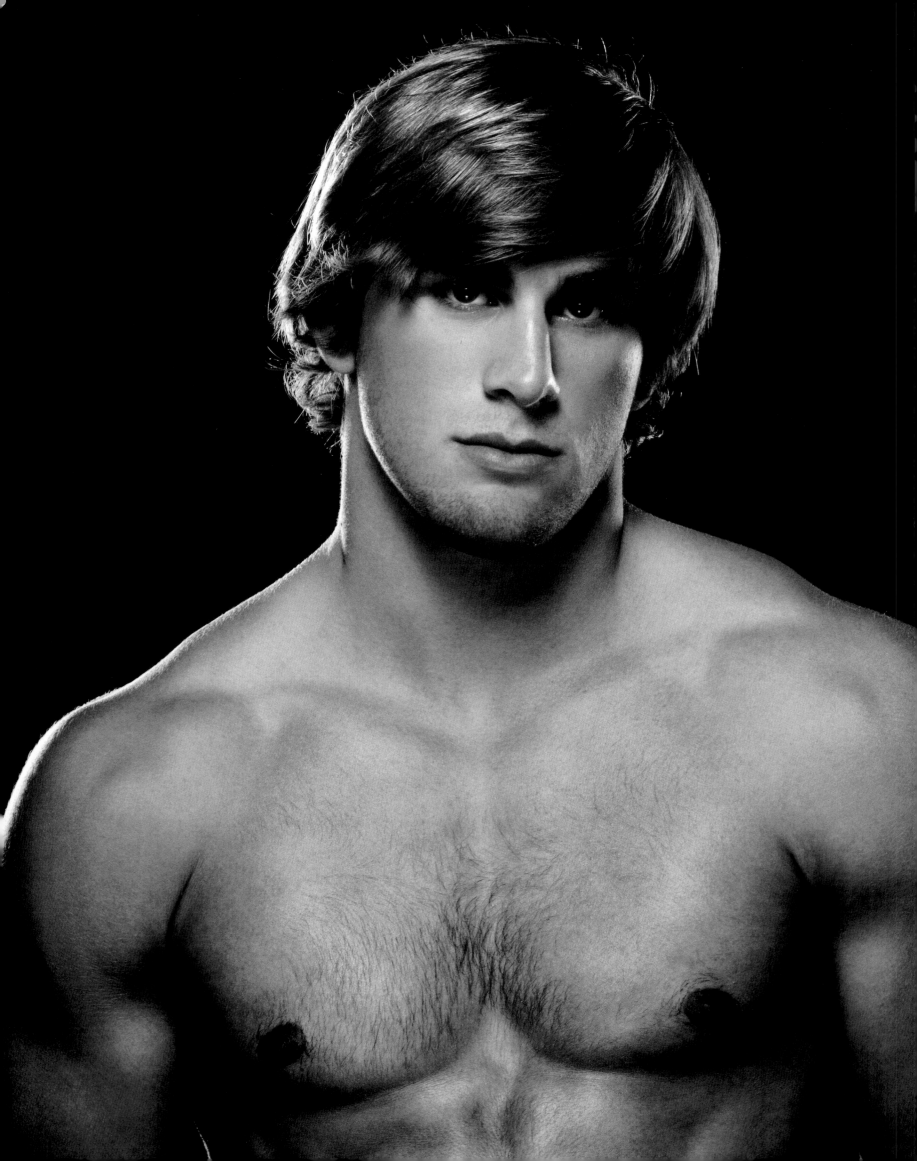

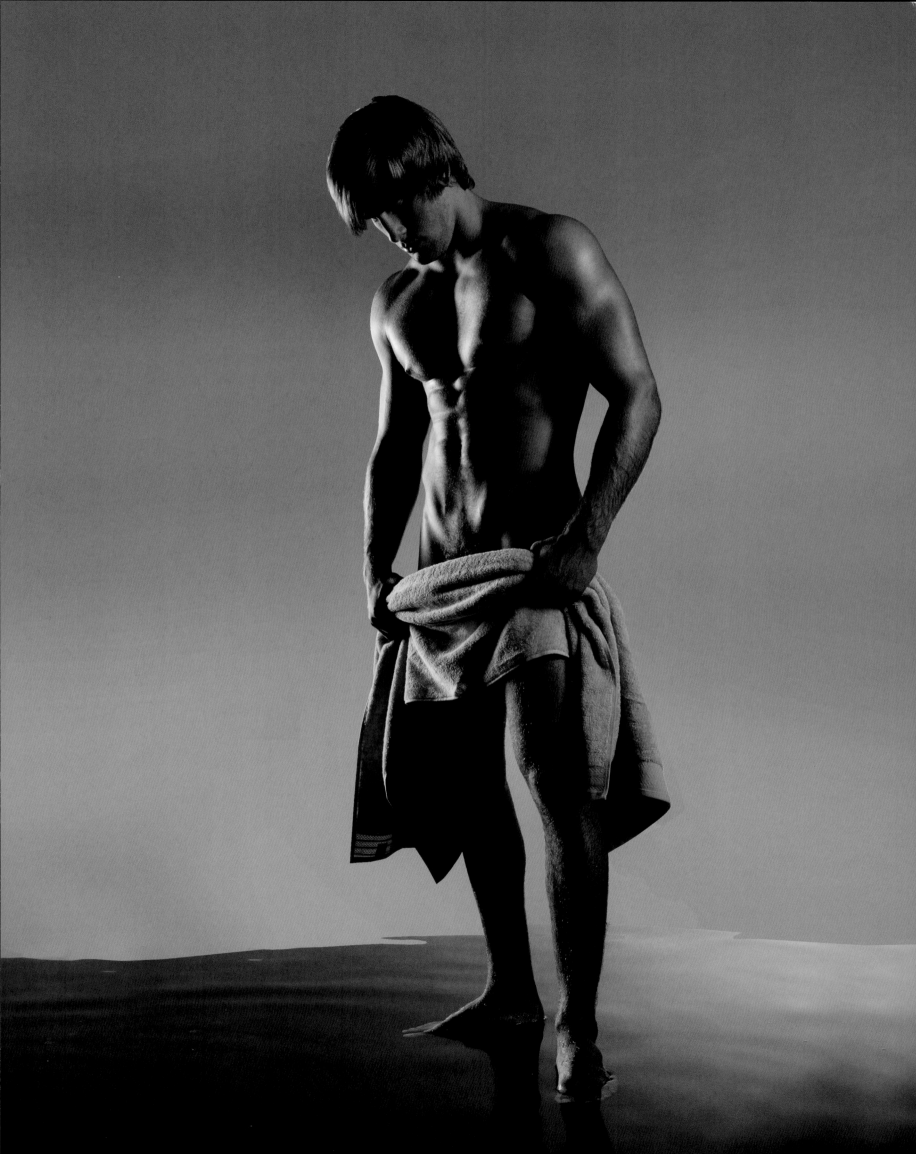

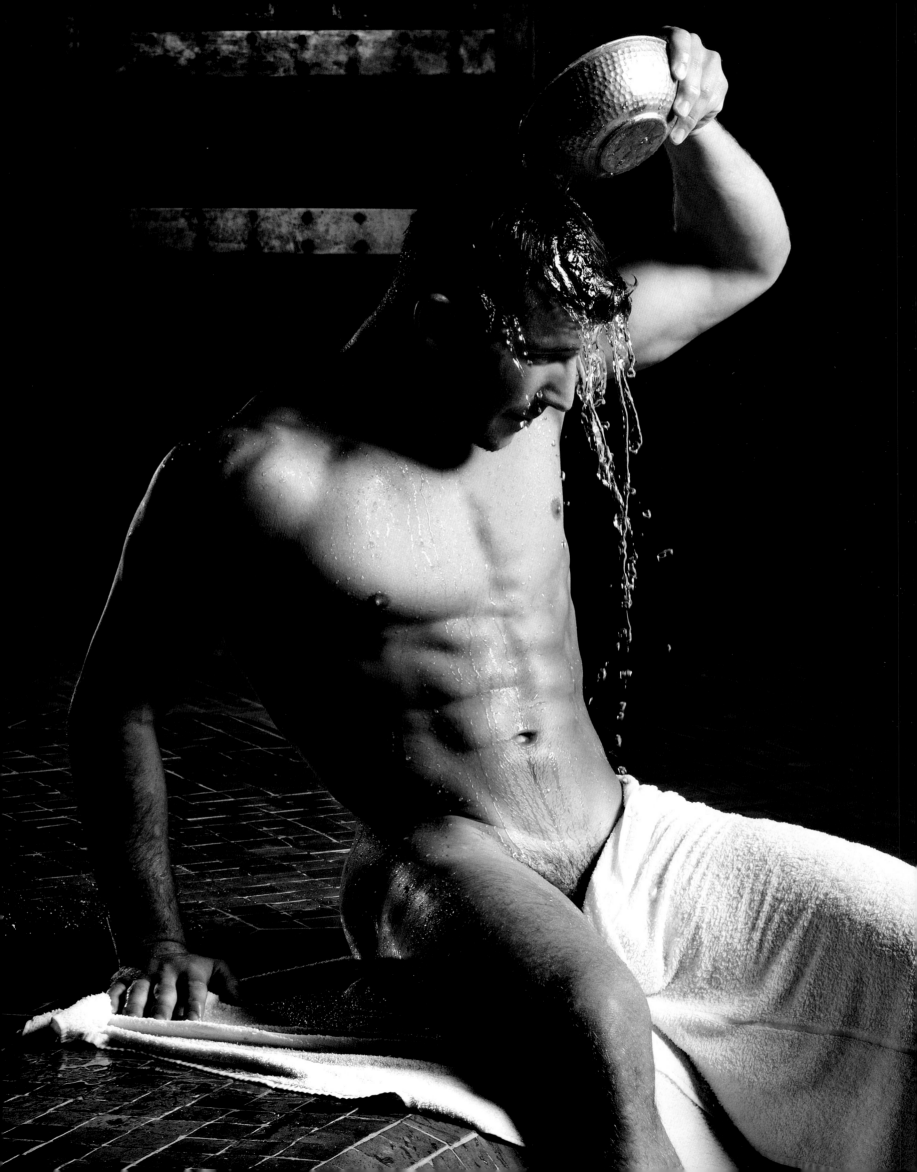

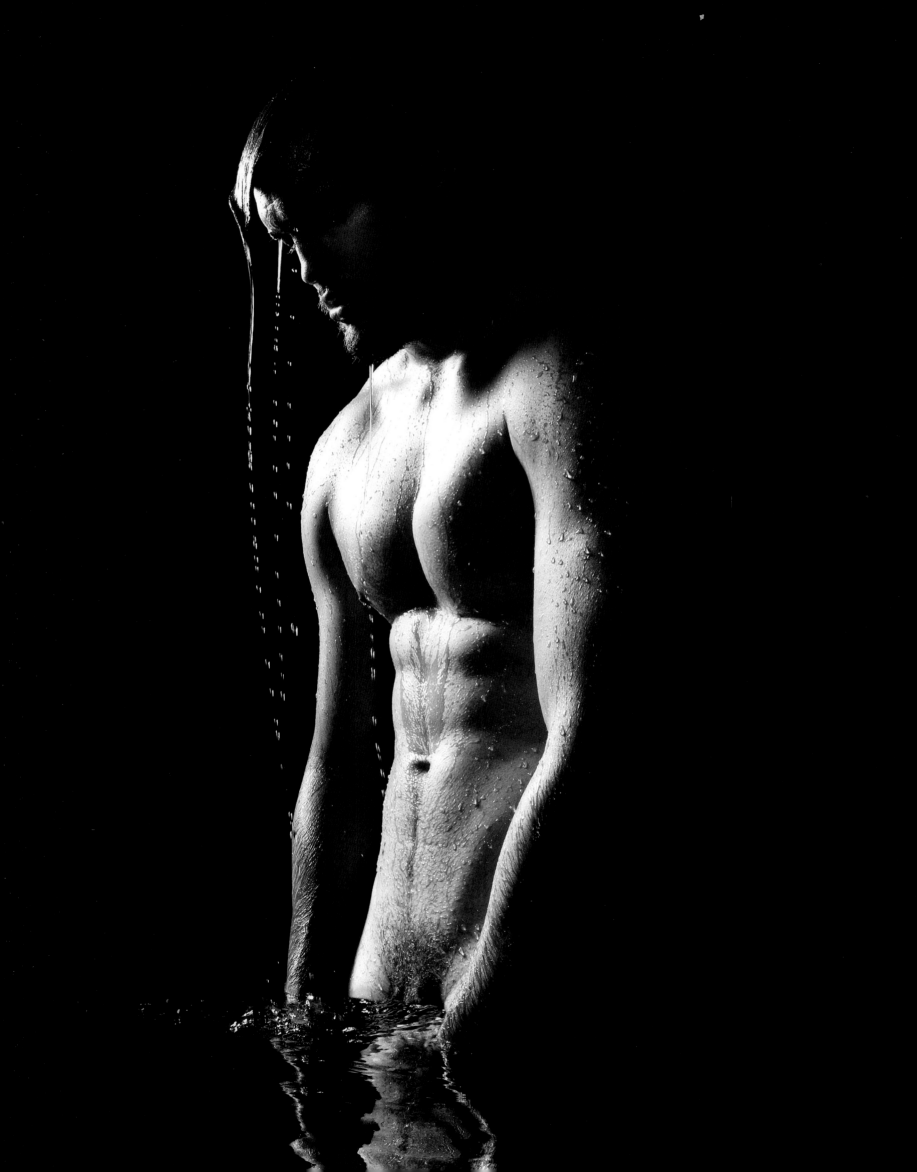

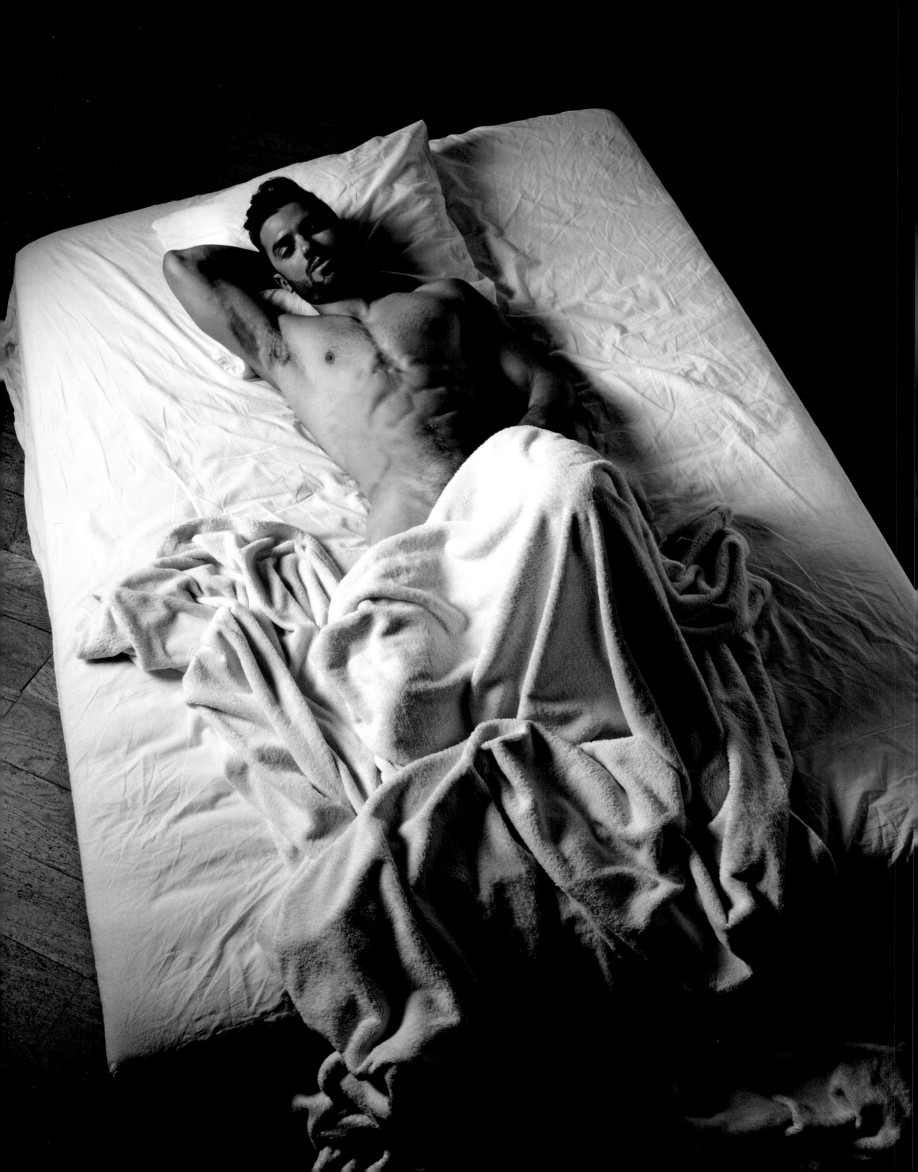

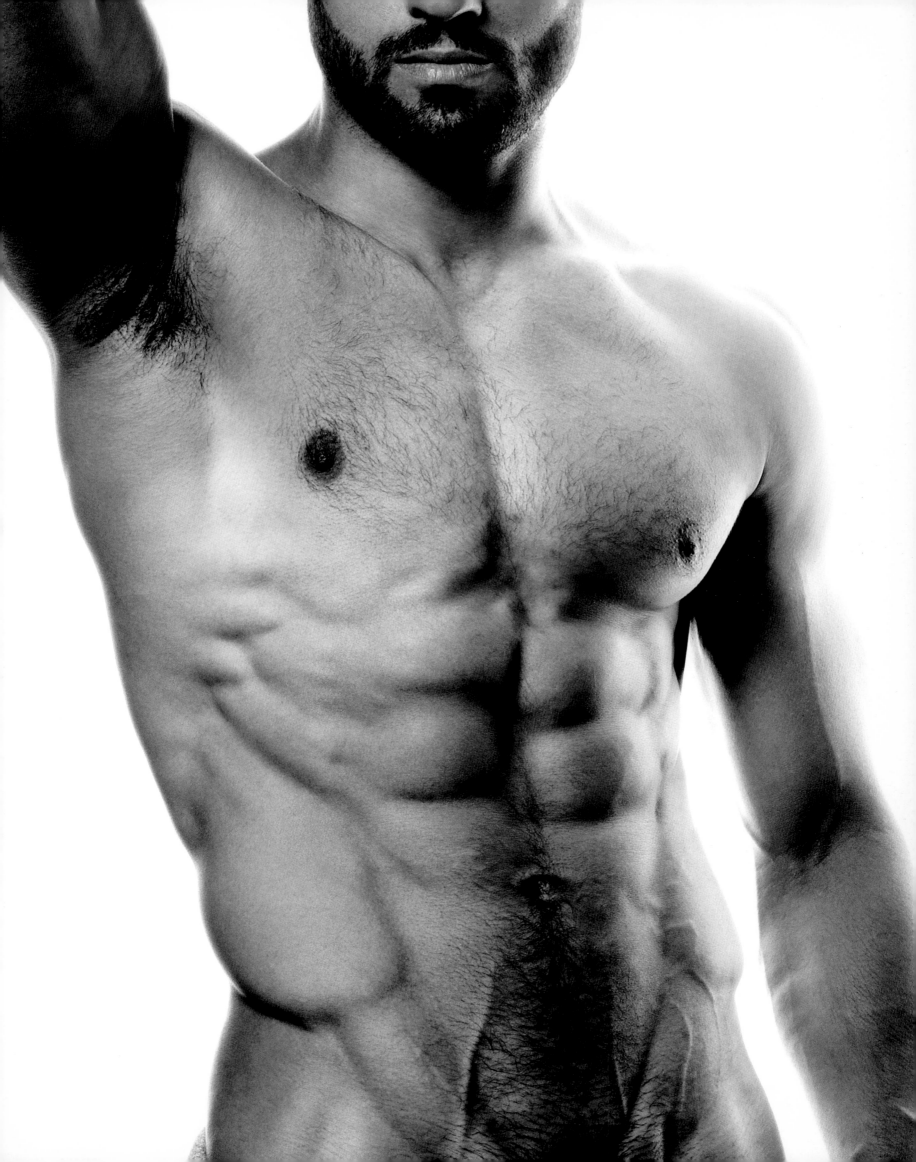

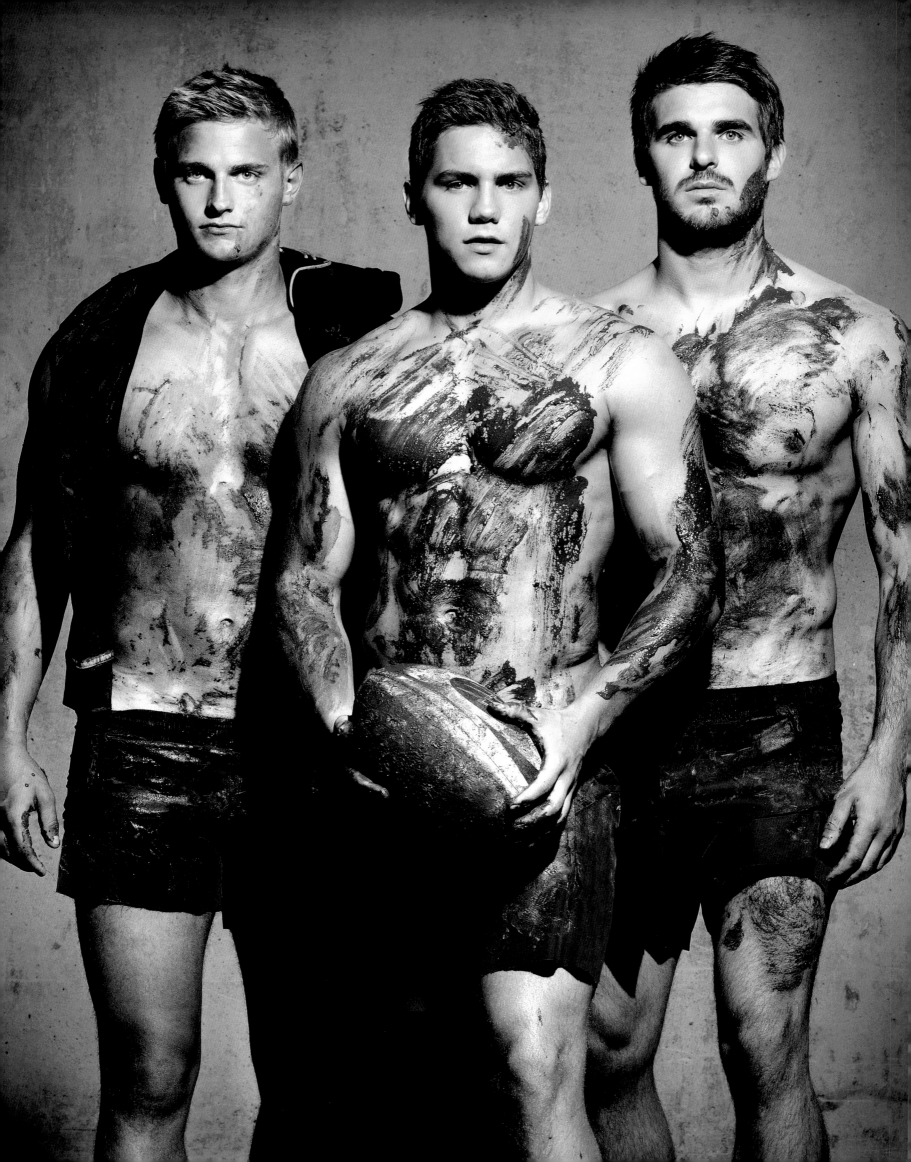

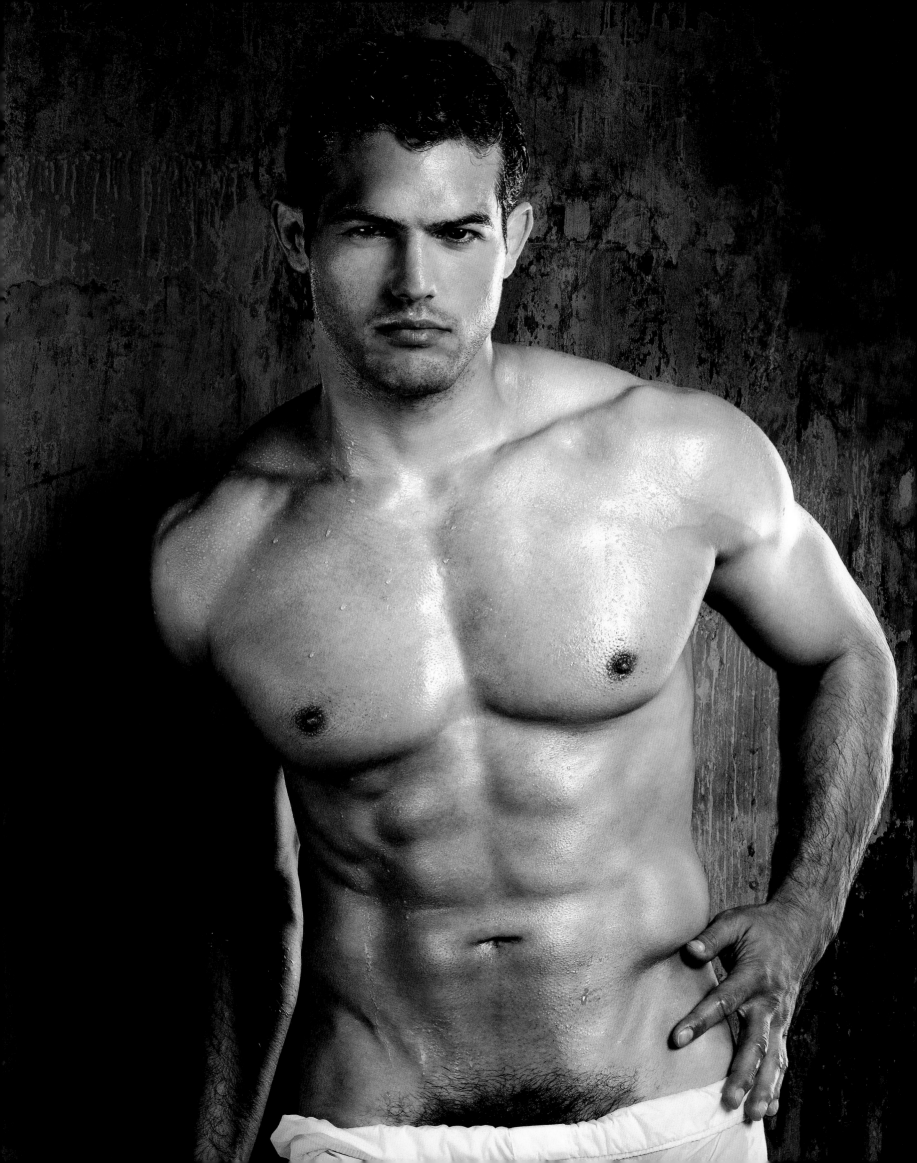

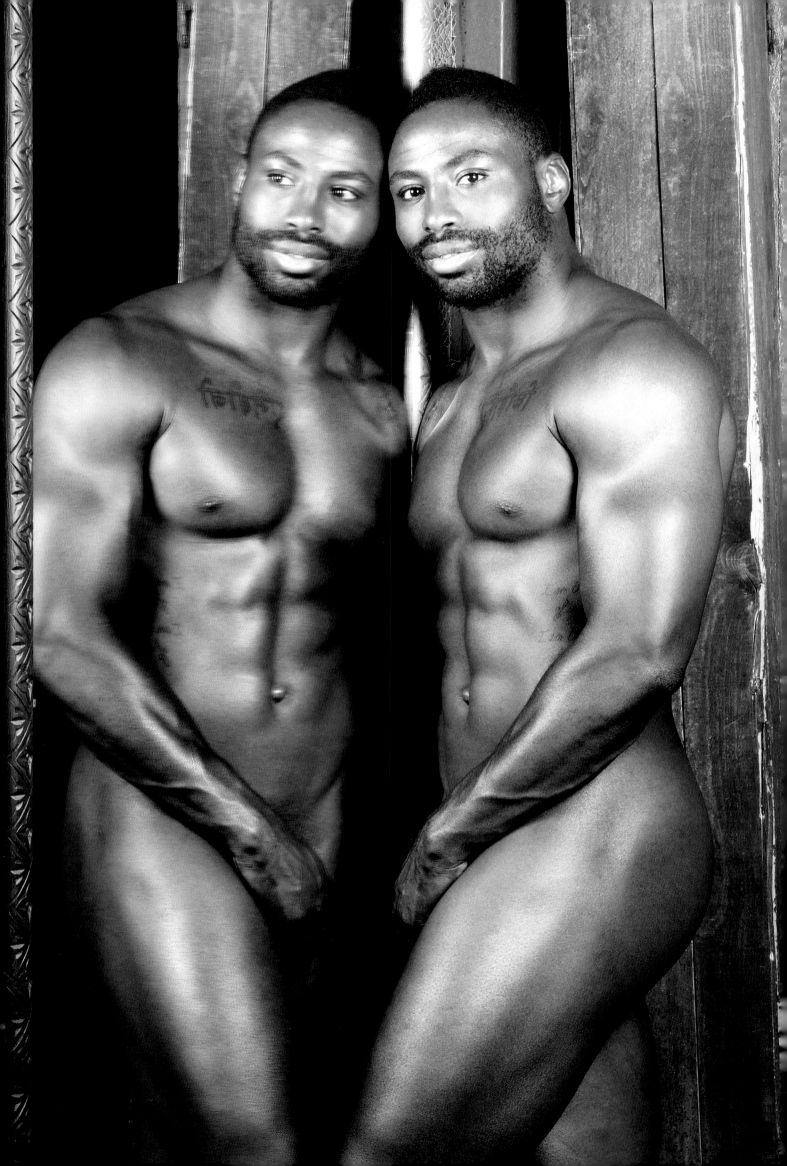

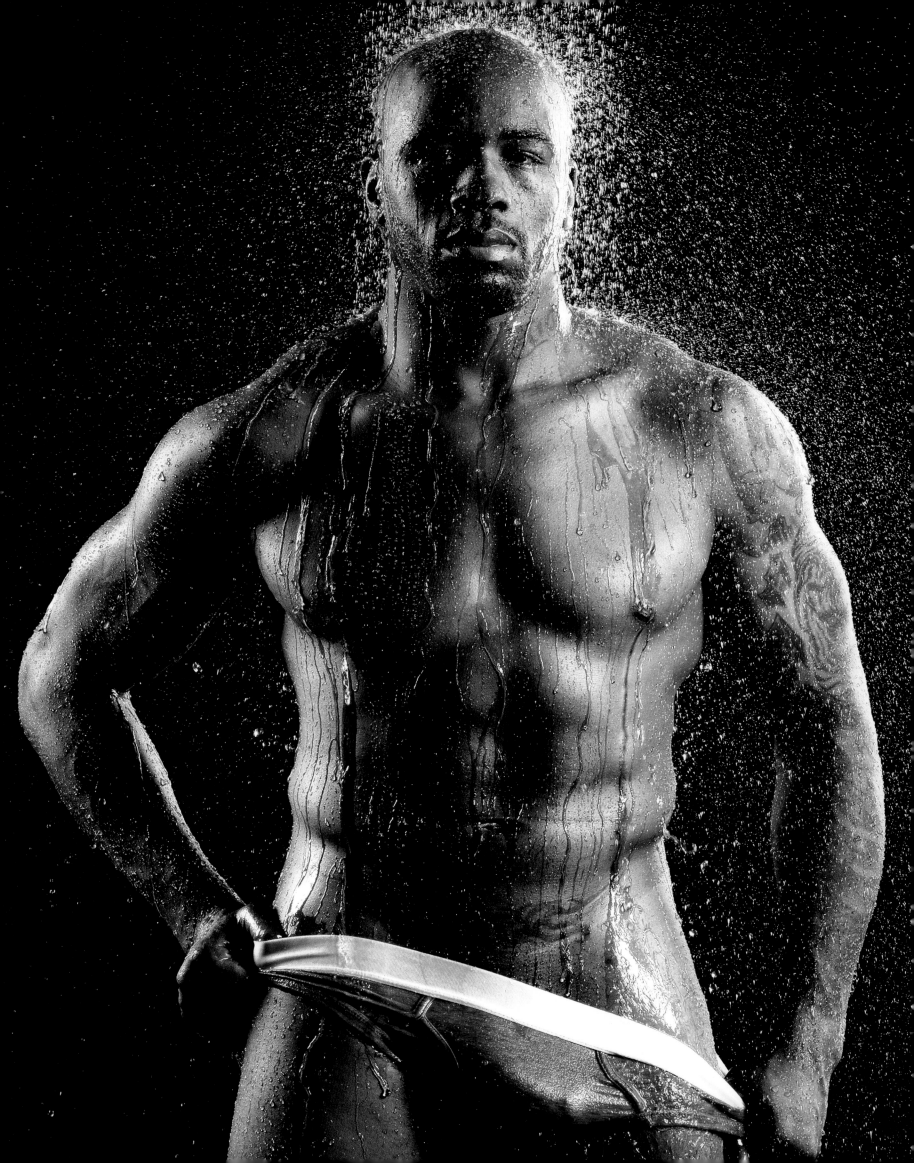

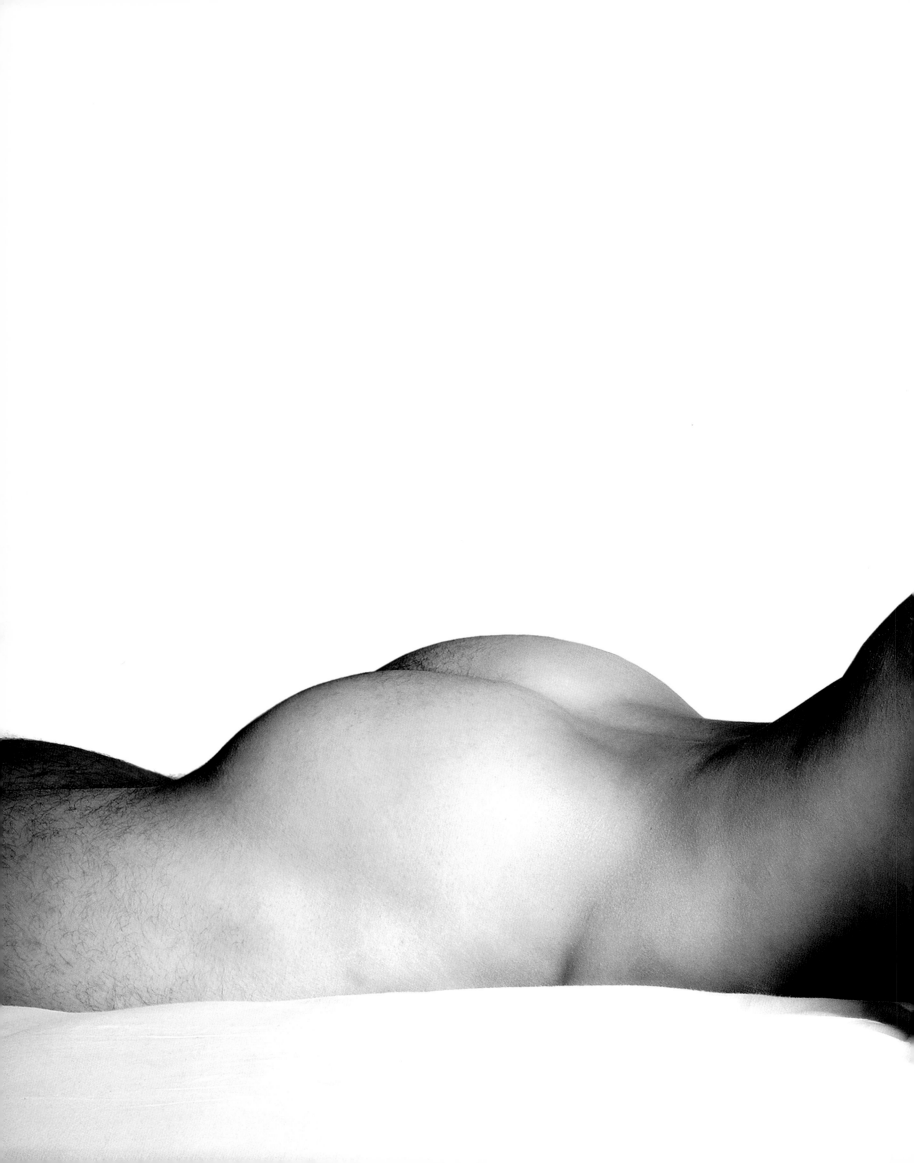

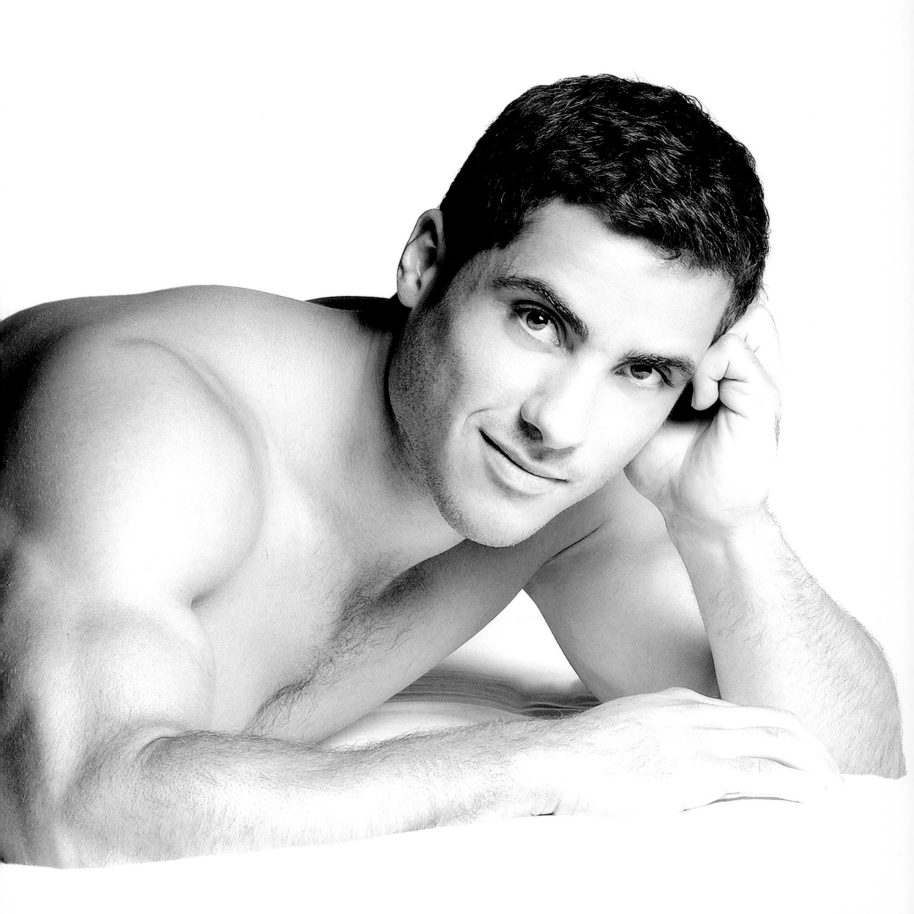

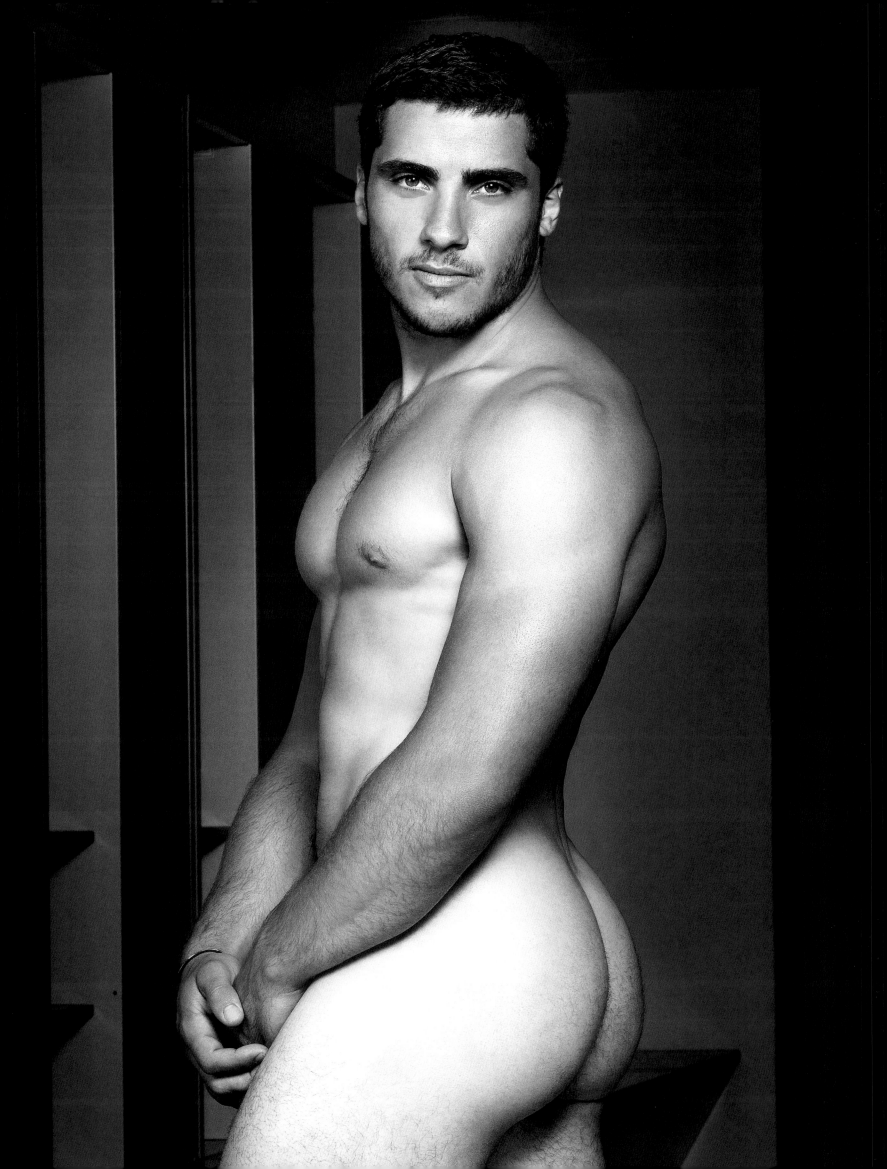

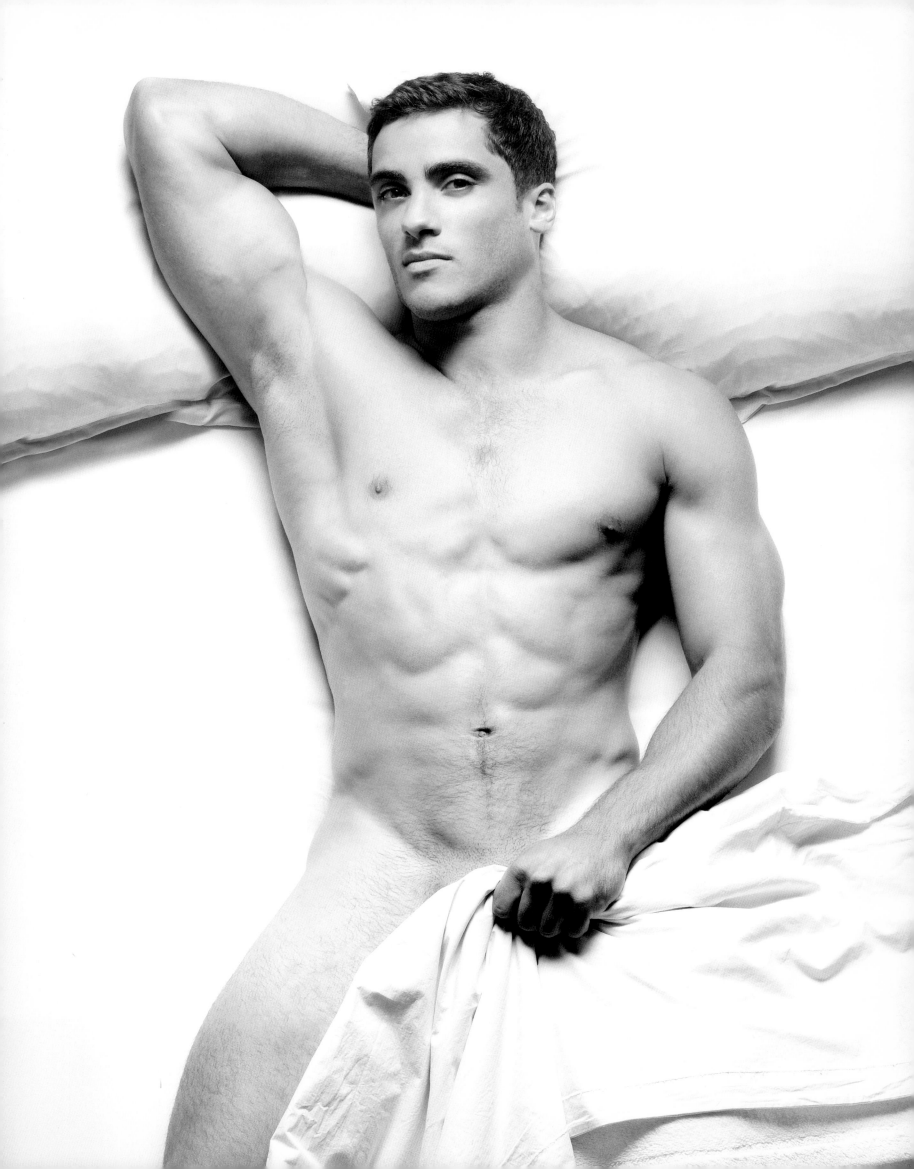

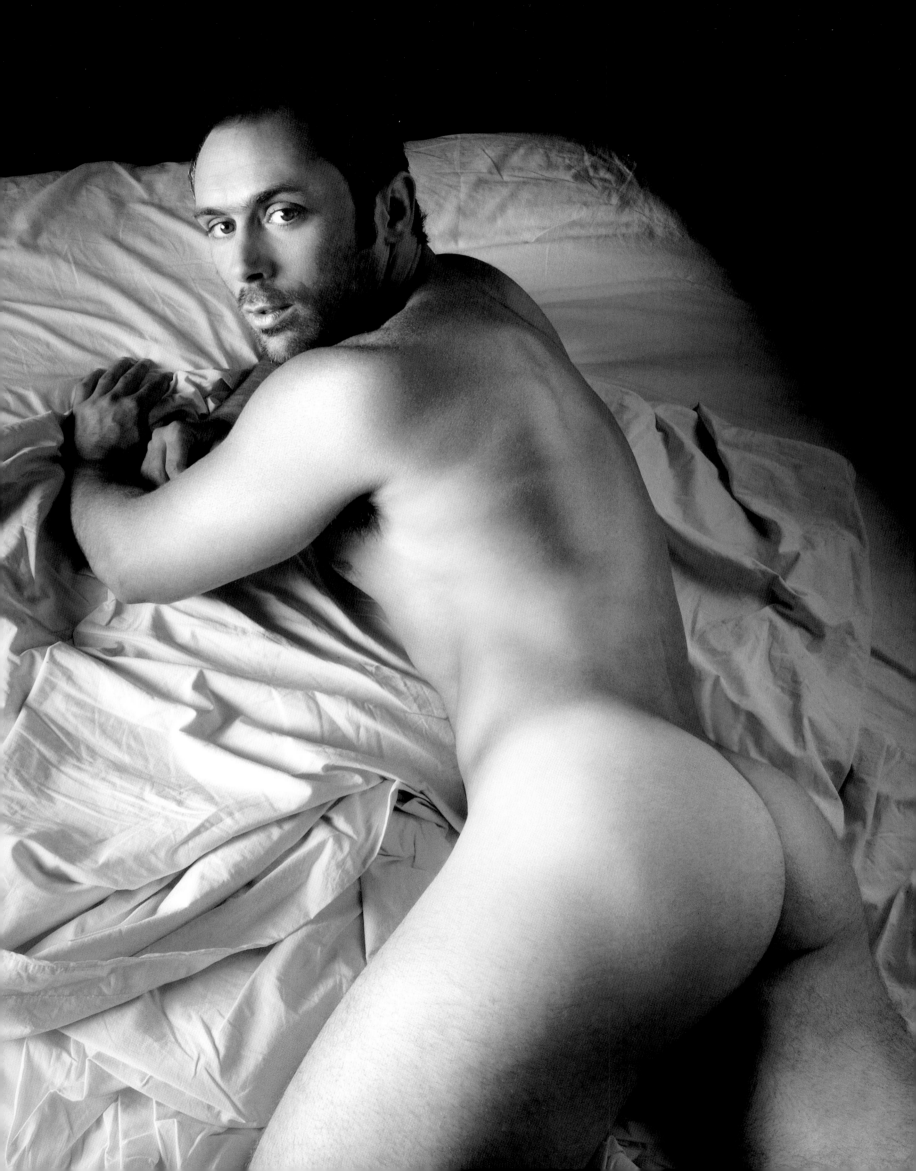

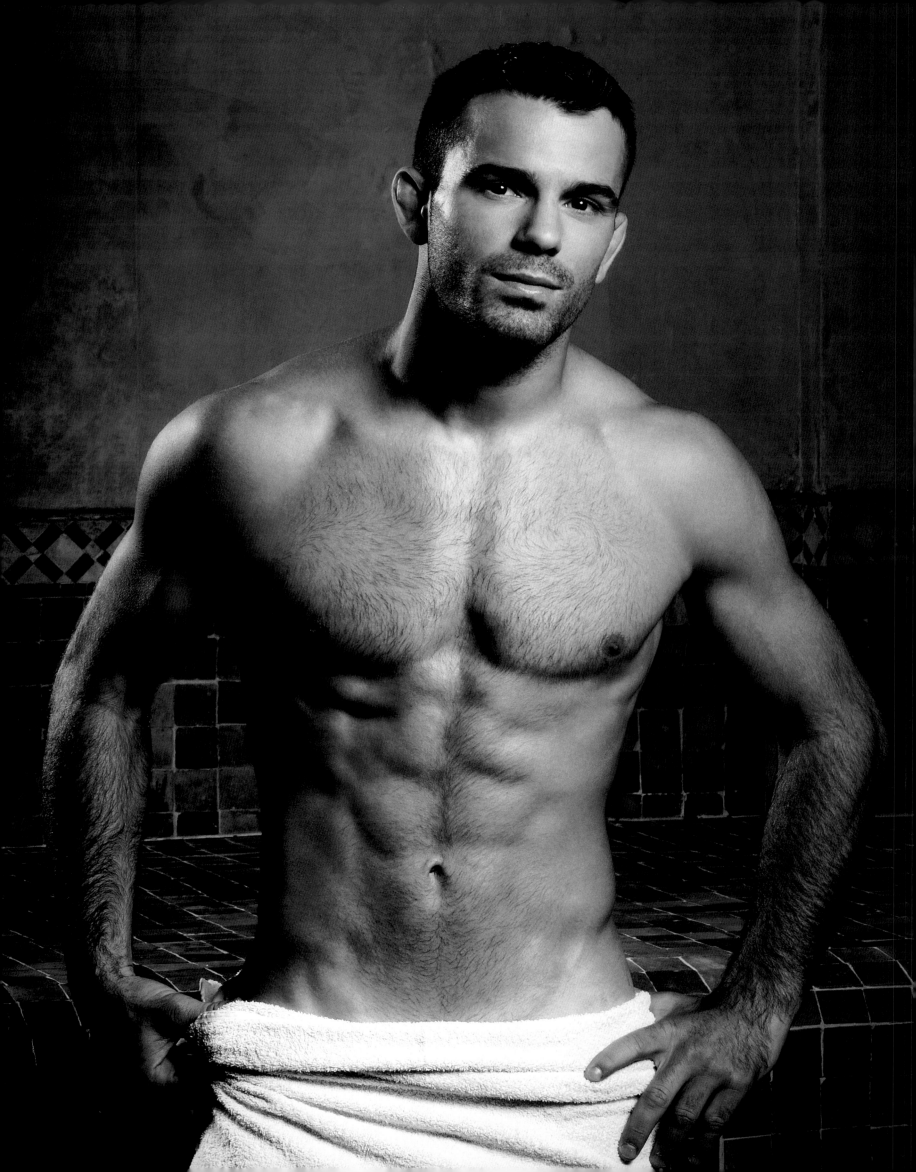

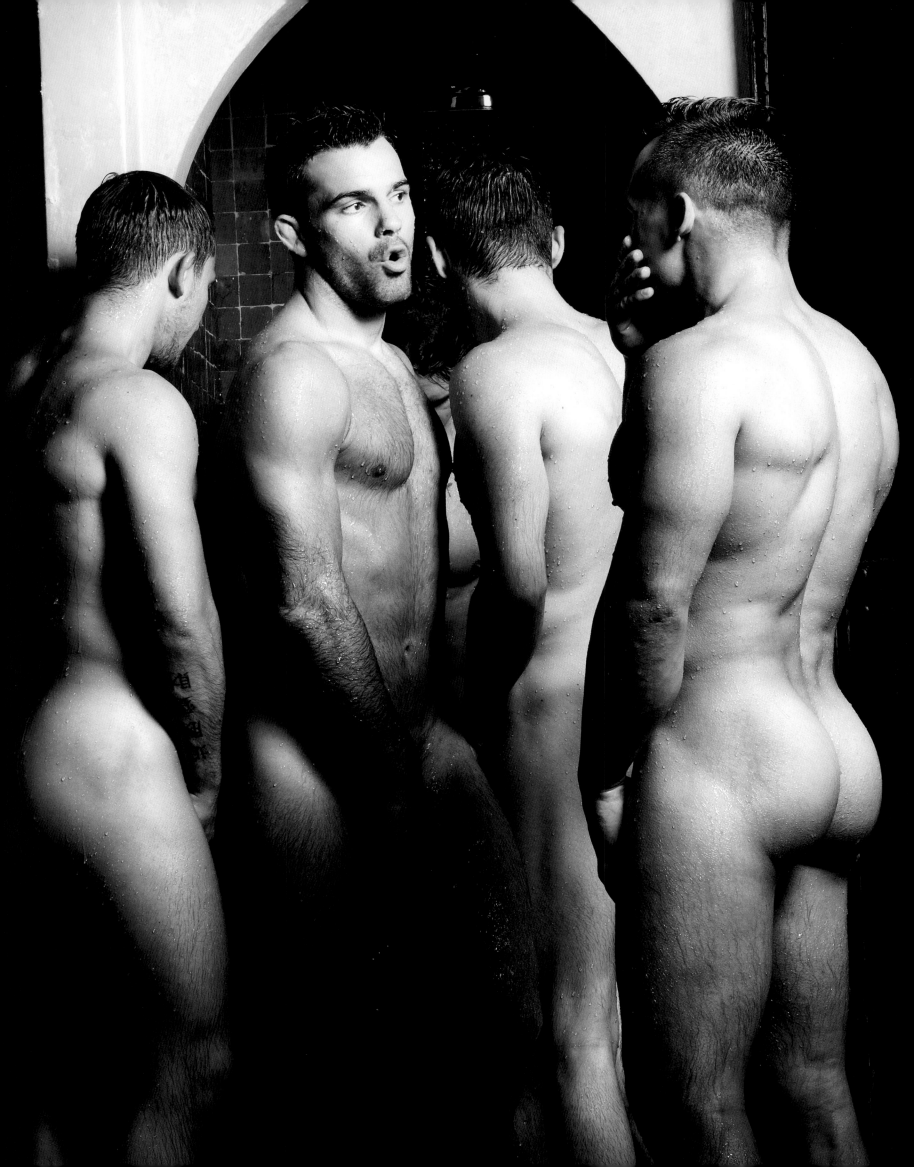

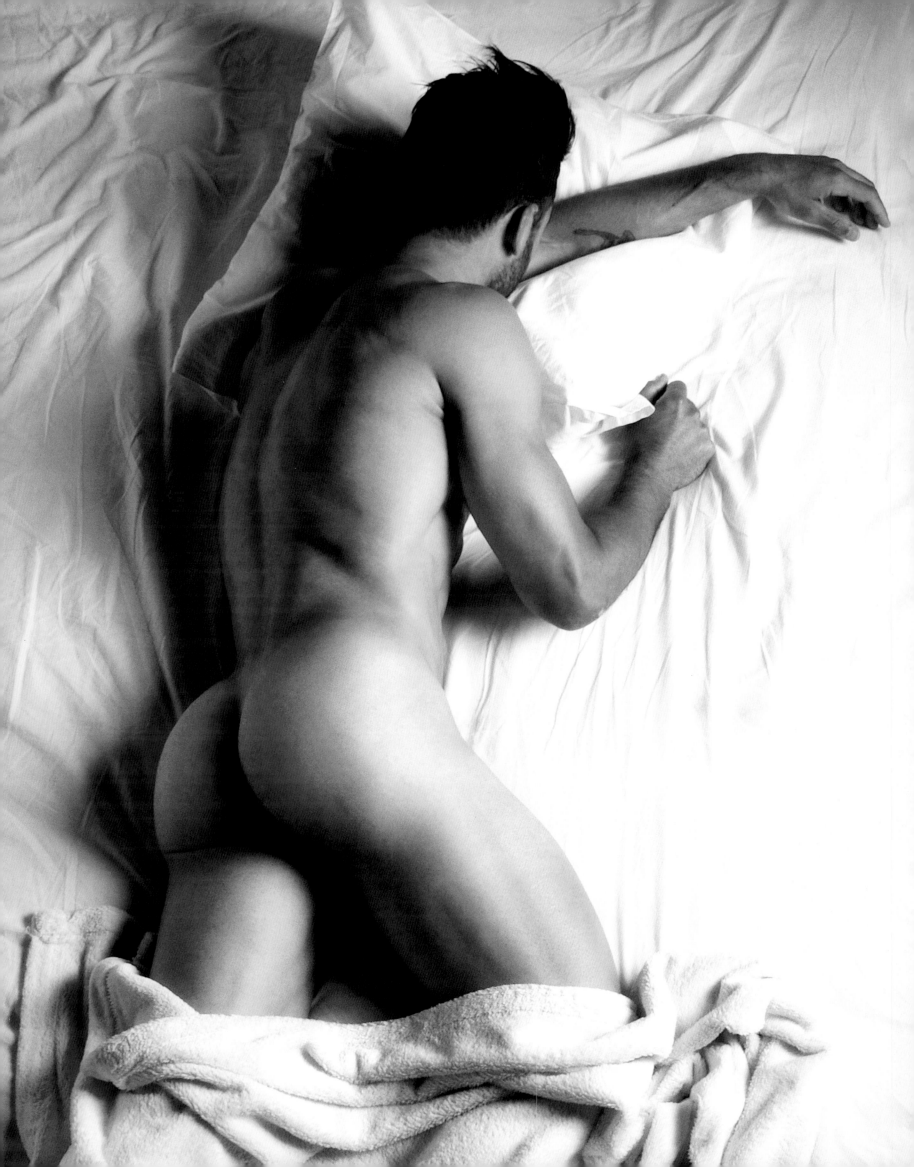

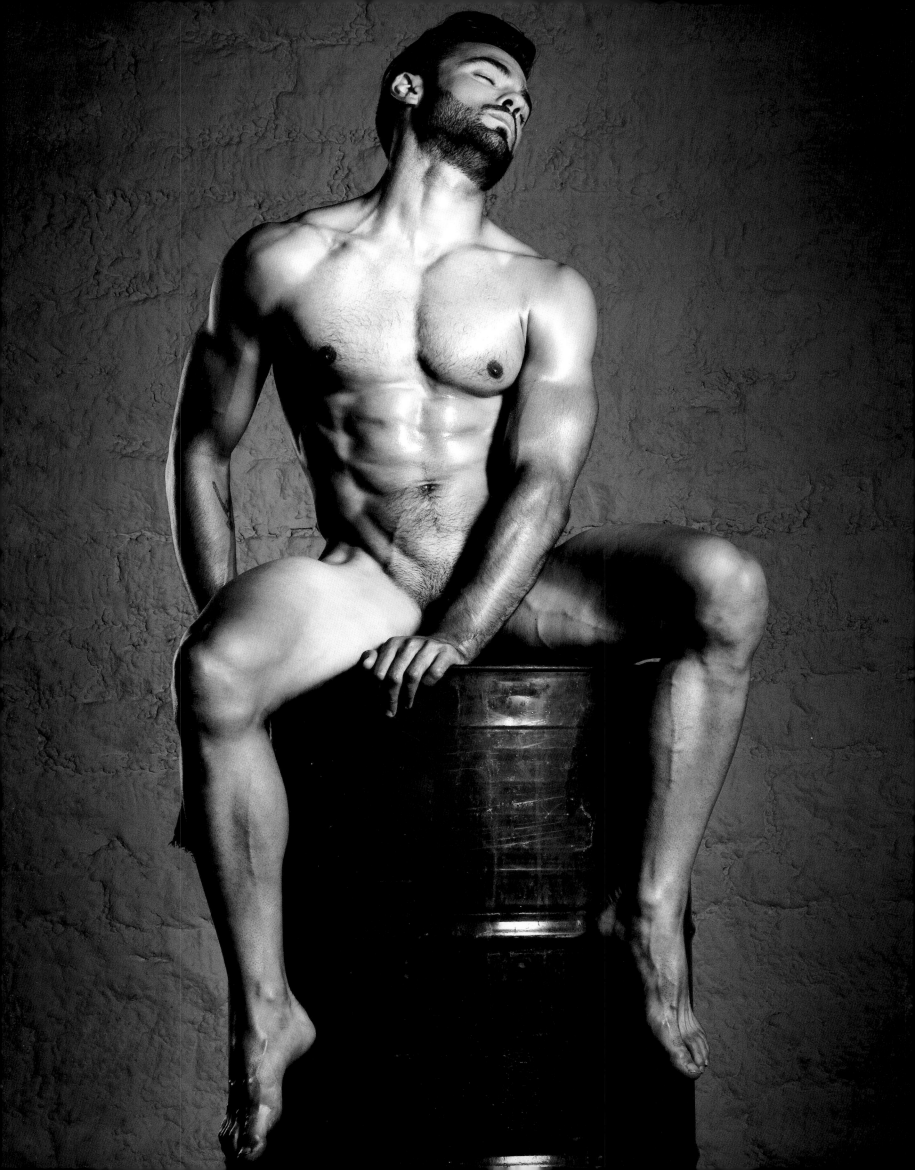

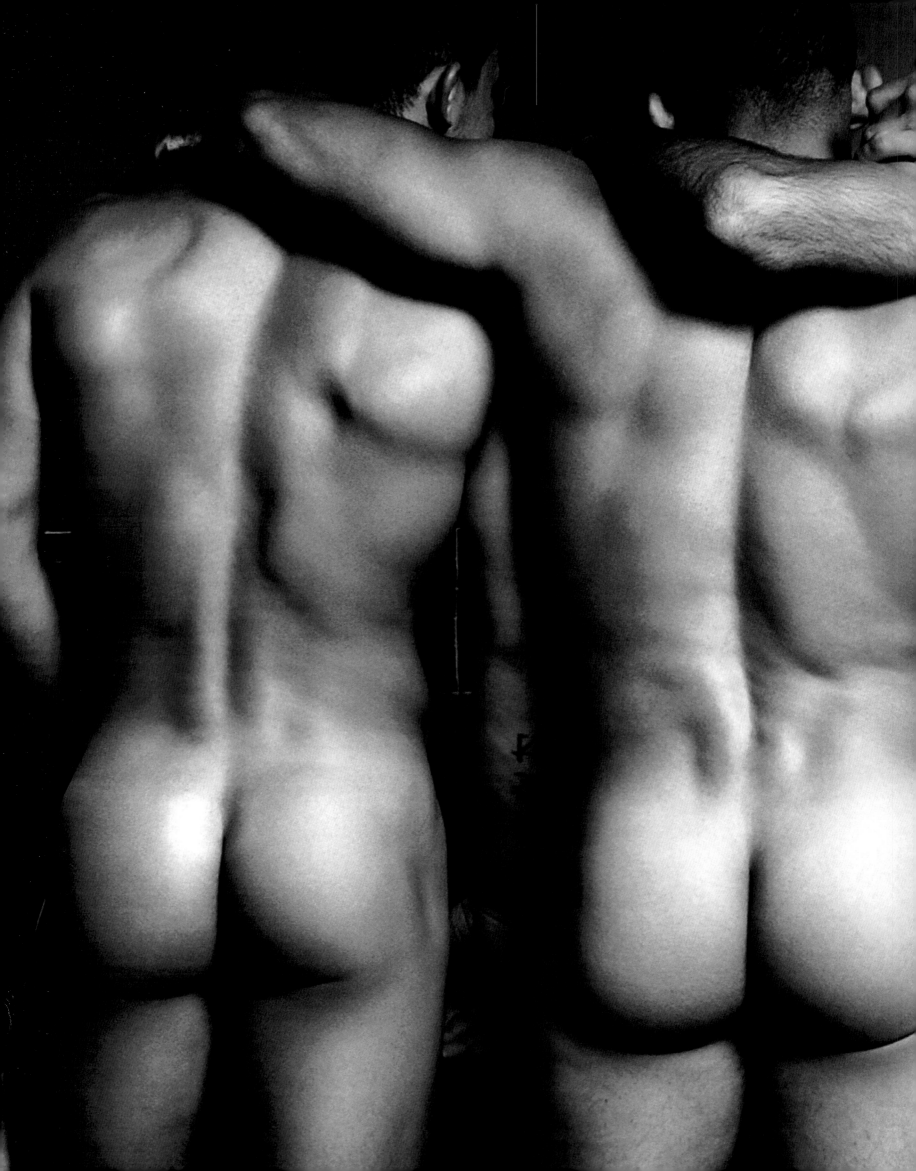

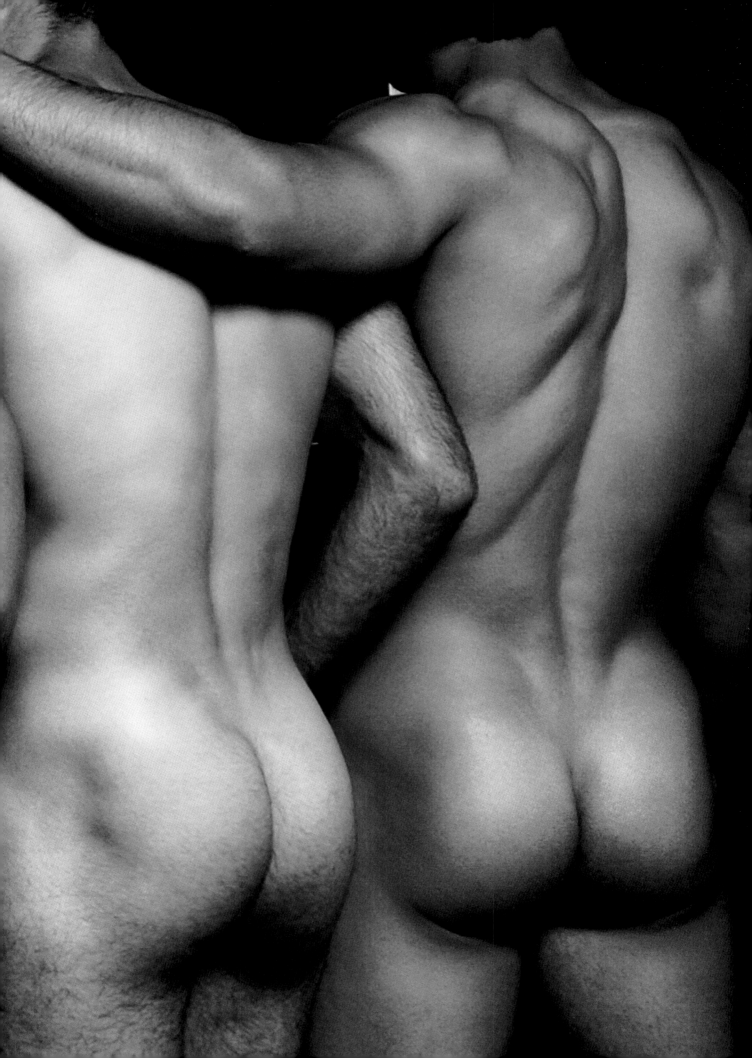

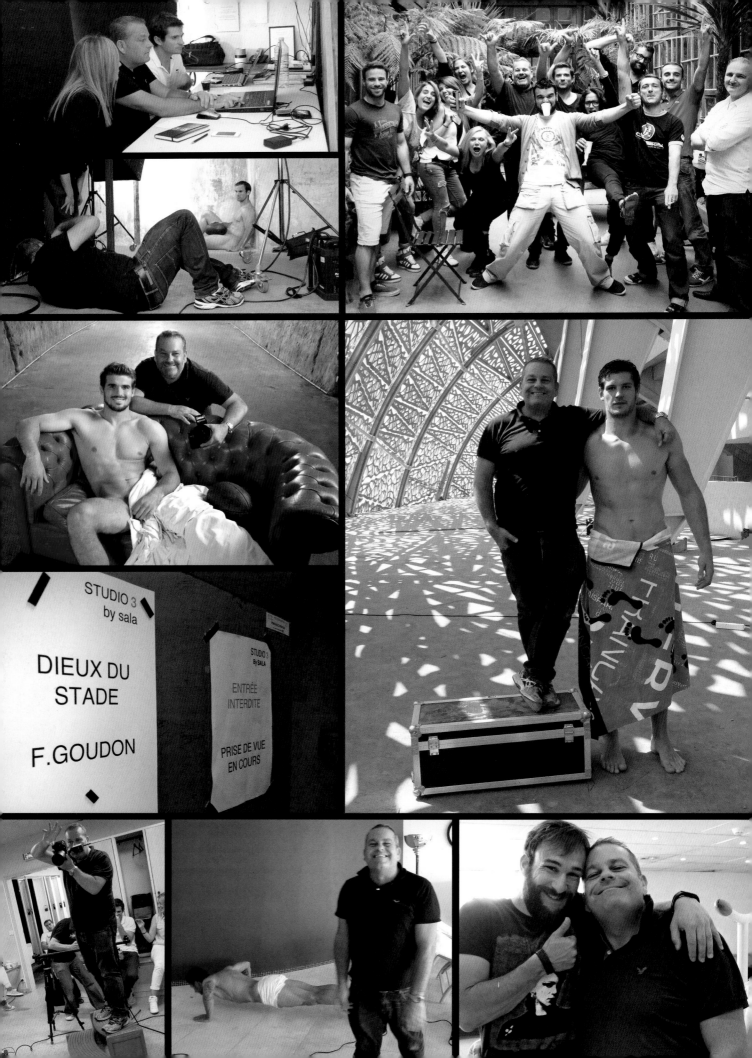

STUDIO 3
by sala

DIEUX DU
STADE

F.GOUDON

STUDIO 3
By SALA

ENTRÉE
INTERDITE

PRISE DE VUE
EN COURS

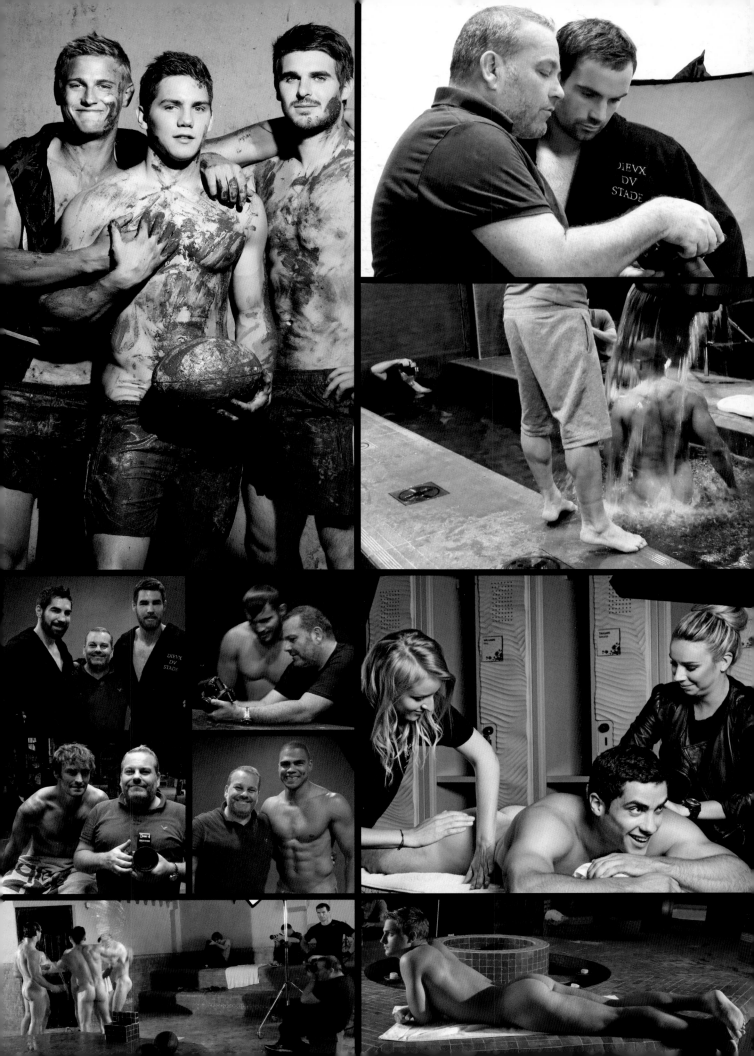

# PLATE LISTING

# ACKNOWLEDGMENTS

A special thanks to all the people who collaborated on the Dievx dv Stade calendars 2014 and 2015:
Photographs and Art Direction by Fred Goudon | Edited by Pierre Arnald (Stade S.A.S.) | Produced by Inès Fourny & Ludovic Barthe (Stade S.A.S.) | Production Assistants: Sarah Magisson, Thibaut Le Bail, Aude Peschot (Stade S.A.S.) | Photo Assistants: Côme Bardon (1st assistant), Caroline Vasserot, Frederick Malahieude, Adrien Espinosa, Gaëtan Bordat, Robin Delépine & Mathieu Majou | Artistic Coordination: Karine Martins | Hairstyling: Elika Bavar, Luciano de Medeiros, Sandra Lovy | Makeup: Florent Pellet, Déborah Chappet, Sandra Lovy & Makeup artists from Make Up For Ever France

Lydie Leroy & Arié Sberro, Robert Laffont | Martine Dartevelle, Lancia | Sébastien Lesieur, Adidas | Fabrice Landreau | La Mairie de Paris | La Direction de la Jeunesse & des Sports | La Direction du Patrimoine & de l'Architecture | Rudy Ricciotti, architect of the Stade Jean-Bouin | Leon Grosse | Romain Collinet | Urgo France | Make Up For Ever | Véronique Valette & Franck Lasserre, Eden Park | Sébastien Bellencontre | Jean-Claude Coucardon, Stade Charléty | Mehdi Ben Slama | Bertrand Brunet | Anne Decroocq, Bains & Hammam « Les Cent Ciels » | Elizabeth Moraglio, Hotel Cap Estel, Èze Bord de Mer | Michael Manuello | Frédérique Legrand & Loïc Mornet, Studio Sala | Michel Philippe, Coca-Cola France | Jean-Paul Chappoux & Noëlle Meyer, Stade Français Géo-André | Arnaud Bouret | Arthur Virapin | Johanna Weill, Les Crayères des Montquartiers | Didier Caille | Gonzague de Mestier | Edouard Loiseau | Cedric Alliot, Omega TV | Bastien Soleilhavoup | M. la Feutrine

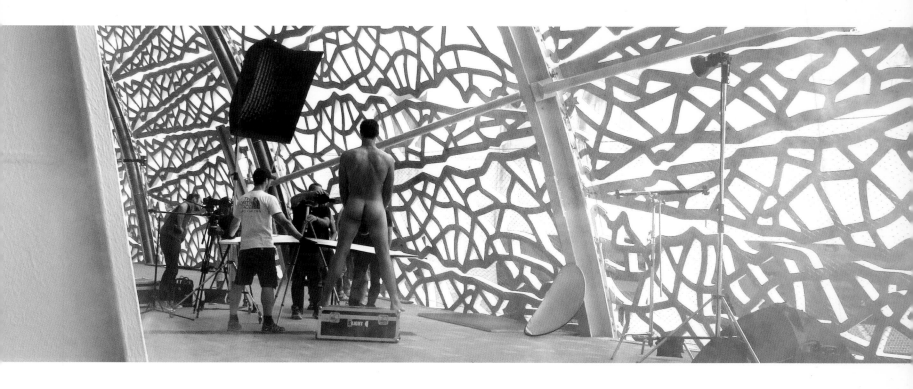

# FRED GOUDON

Fred Goudon was born in Cannes in the South of France. He studied journalism and then started working as a press photographer. At the end of the 1980s, he decided to move to Los Angeles as a correspondent for French magazines and newspapers. In Los Angeles he found his calling for fashion photography and his ability to highlight the beauty of masculinity. Back in France, he dedicates himself to this career and works for model agencies, press, and various ready-to-wear and underwear labels. As an artist and author he has published several photography books and calendars, including the famous DIEVX DV STADE calendar for years 2006, 2014, and 2015. Goudon's sixth book, *Summer Souvenirs*, was published in 2013.

Fred Goudon, ein Südfranzose aus Cannes stammend, begann nach seinem Journalismusstudium zunächst als Pressefotograf zu arbeiten. Ende der 1980er-Jahre beschloss er, als Korrespondent für französische Zeitungen und Zeitschriften nach Los Angeles zu gehen. Während er hier in der Modefotografie seine wahre Berufung fand, entdeckte er sein Talent, vor allem die Schönheit des männlichen Körpers in Szene zu setzen. Seit seiner Rückkehr nach Frankreich widmet er sich ganz seiner Karriere und arbeitet sowohl für Modelagenturen und Medien als auch für verschiedene Prêt-à-porter-Marken und Unterwäschelabels. Als Künstler und Autor hat er mehrere Fotobände und Kalender veröffentlicht, darunter den berühmten DIEVX DV STADE-Kalender für die Jahre 2006, 2014 und 2015. Sein sechstes Buch, *Summer Souvenirs*, erschien 2013.

Né à Cannes, Fred Goudon a fait des études de journalisme avant de devenir photographe de presse. À la fin des années 1980, il s'est installé à Los Angeles, où il est devenu correspondant pour des journaux et des magazines français. C'est ici qu'il a découvert sa vocation pour la photographie de mode et sa capacité à mettre en scène la beauté masculine. De retour en France, il s'est consacré entièrement à la photographie et travaille actuellement pour des agences de mannequins, des magazines de presse et plusieurs marques de prêt-à-porter et de sous-vêtements. Comme artiste et auteur, il a signé plusieurs beaux-livres et calendriers, dont le fameux DIEVX DV STADE des années 2006, 2014 et 2015. Son sixième titre, *Summer Souvenirs*, est paru en 2013.

www.fredgoudon.com

Photographs by Fred Goudon
Edited by Ludovic Barthe & Fred Goudon
Editorial coordination by Nadine Weinhold
Layout & Prepress by Christin Steirat
Production by Nele Jansen
Color separations by ORT Medienverbund
Preface written by Caroline Vasserot
Translations by Schmellenkamp Communications
(English), Stephanie Singh (German)
Copyediting by Maria Regina Madarang (English),
Lucia Rojas, derschönstesatz, Köln (German),
Sabine Boccador (French)

Published by teNeues Publishing Group
www.teneues.com

teNeues Media GmbH + Co. KG
Am Selder 37, 47906 Kempen, Germany
Phone: +49-(0)2152-916-0
Fax: +49-(0)2152-916-111
e-mail: books@teneues.com

Press department: Andrea Rehn
Phone: +49-(0)2152-916-202
e-mail: arehn@teneues.com

teNeues Publishing Company
7 West 18th Street, New York, NY 10011, USA
Phone: +1-212-627-9090
Fax: +1-212-627-9511

teNeues Publishing UK Ltd.
12 Ferndene Road, London SE24 0AQ, UK
Phone: +44-(0)20-3542-8997

teNeues France S.A.R.L.
39, rue des Billets, 18250 Henrichemont, France
Phone: +33-(0)2-4826-9348
Fax: +33-(0)1-7072-3482

Bibliographic information published by the Deutsche
Nationalbibliothek. The Deutsche Nationalbibliothek
lists this publication in the Deutsche Nationalbibliografie;
detailed bibliographic data are available
on the Internet at http://dnb.d-nb.de.

ISBN: 978-3-8327-3286-8
Library of Congress Number: 2015940212

Printed in Belgium

**teNeues Publishing Group**
Kempen
Berlin
London
Munich
New York
Paris

teNeues